내가
사랑한
화가들

일러두기

1. 이 책에 등장하는 미술 작품은 〈 〉로, 전시회 제목은 ' '로 표기했습니다.
2. 인명과 지명 등의 외래어표기는 국립국어원의 표기 규정을 따르되, 국내에서 통용되는 일부 고유명사
 는 이를 우선으로 적용했습니다.
3. 이 책에 사용된 일부 작품은 SACK를 통해 ADAGP와 저작권 계약을 맺은 것입니다. 저작권법에 의하여
 한국 내에서 보호를 받는 저작물이므로 무단 전재 및 복제를 금합니다.
4. 저작권 허가를 맺지 못한 일부 작품에 대해서는 추후 저작권이 확인되는 대로 절차에 따라 계약을 맺고
 합당한 저작권료를 지불하겠습니다.

살면서 한 번은 꼭 들어야 할
아주 특별한 미술 수업

내가
사랑한
화가들

정우철 지음

나무의철학

저는 전시해설가로 일하고 있습니다. 직업 특성상 미술관에서 많은 분들을 만나고 있죠. 전시회가 열리면 어린아이부터 어르신들까지 참 다양한 관객들이 미술관을 찾고, 저마다 진지한 표정으로 작품을 감상하는 모습을 보게 됩니다. 그러다 보니 그림에 대한 대중의 관심이 날로 높아지고 있다는 걸 수시로 느끼고 있습니다.

우리는 왜 미술관을, 전시장을 찾을까요?

누군가는 그림 앞에서 미소를 짓고 누군가는 눈물을 흘립니다. 또 다른 누군가는 좋은 영감을 받죠. 저마다 이유는 다양하겠지만 그림이나 작품을 통해 새로운 활력을 얻고 싶어서, 힘겨운 일상을 위로받고 싶어서라는 답변이 많을 것 같네요.

저 또한 그림을 보며 자주 위로와 감동을 받았습니다. 분명 그림에는 사람을 위로하는 특별한 힘이 있다고 믿고 그것이 그림이 존재하는 이유 중 하나라고 생각합니다.

그림을 감상하는 방법은 다양합니다. 그리고 정답이 없습니다.

그림에 숨겨진 의미를 찾든, 재료를 살펴보든, 구도와 기법과 사조를 분석하든, 자신이 좋아하는 방식으로 감상하면 됩니다. 그것으로 충분합니다.

그런데 이게 의외로 어렵습니다. 그림에 이제 막 관심을 갖기 시작한 분들이라면 더더욱 자신만의 감상법을 찾기가 쉽지 않습니다. 그러다 보니 그림 앞에서 괜히 주눅이 들고 남들 눈치도 살피게 되지요. 정답을 찾아야 할 것 같고, 내가 제대로 느끼고 있는 건가 자기검열도 하게 됩니다. 그러다 보면 그림이 어렵고 재미도 없어지죠.

저도 그랬습니다. 그런데 저의 경우, 이런 상황에서 그림과 친해지는 가장 쉬운 방법은 먼저 화가의 인생을 들여다보는 것이었어요.

그림에는 화가의 삶이 녹아 있습니다. 그래서 그림을 보면서 한 사람의 인생을 보게 되지요.

그림은 화가의 언어입니다. 화가가 살면서 어떤 일을 겪었고 어떤 인생을 살았는지에 따라 그의 언어는 달라집니다. 그래서 같은 장면을 보고 그려도 화가마다 다른 그림을 완성하지요. 자신의 생각과 말과 경험을 포함해, 일일이 표현하지 못했던 모든 것을 그림으로 말하는 사람들이 화가입니다. 그들의 인생을 따라가는 것은 어쩌면 그 화가의 언어를 배우는 일일지도 모르겠습니다.

온 세상이 거장이라 부르는 화가들도 우리와 같은 사람입니다.

그래서 그들의 삶은 우리의 삶과 닮아 있습니다.

위대한 예술가라고, 천재라고, 거장이라고 추앙받는 화가들의 인생을 공부하면서 제 나름대로 찾은 그들의 공통점은 '그럼에도 불구하고'입니다.

그들은 삶에 버거운 고통이 찾아와도, 그럼에도 불구하고 나아갔습니다. 그 덕분에 거장이라는 반열에 오를 수 있었죠. 그들에게 어떤 아픔이 있었고 어떻게 이겨냈는지를 공부할수록, 때로는 공감이 됐고 때로는 위로를 받았습니다. 그러는 동안 어느새 화가들의 그림이 제 마음속에 쏙 들어와 있었습니다.

이 책에, 제가 특별히 사랑하는 화가 열한 명의 이야기를 담았습니다. 물론 한 사람의 인생을 자세히 소개하자면 책 한 권으로도 부족하지요. 여러분이 좀 더 친근하고 재미있게 접하시길 바라는 마음에서 많이 압축했고, 가장 대표적인 사건을 중심으로 썼습니다.

제가 특별히 사랑하는 화가들을 소개하는 이 책이, 여러분과 그림을 좀 더 친해지게 하는 도구가 되기를 바랍니다.

이들 중 여러분의 마음에 유독 와닿는 화가가 있다면, 그 화가의 인생이 여러분의 고단한 하루에 조금이나마 위안이 되어주면 좋겠습니다. 어느 미술관에서 그 화가의 그림 한 점을 마주하고, 그림과 대화를 나누며 여러분만의 방식으로 즐겁고 재미있게 감상할 수 있다면, 저자로서 더할 나위 없는 기쁨일 것입니다.

전시회에서 만났던 분들, 앞으로 만나게 될 분들, 무엇보다 지금 이 책을 읽고 계실 독자분께 감사드립니다.

앞으로도 그림 앞에서 친근한 해설로 여러분과 마주하겠습니다.

2021년 봄

정우철

3장 배반, 세상의 냉대에도 흔들리지 않았던 화가들

1장

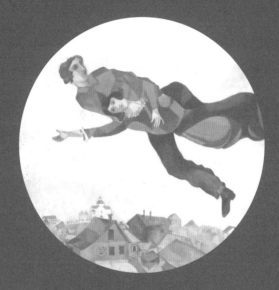

사랑,
오직 이 한 가지를 추구했던 화가들

유한한 삶에서
변치 않는 사랑을 비랐던

마르크 샤갈

1887~1985

Marc Chagall

"나는 나의 세계, 나의 삶, 내가 사랑했던, 꿈꿨던,
말로 표현할 수 없었던 모든 것을 그렸다."

사랑이 가득한 작품으로 유명한 예술가 하면 마르크 샤갈을 빼놓을 수 없죠. 그린데 사실 샤갈은 제1차 세계대전부터 러시아 혁명을 거쳐 제2차 세계대전에 이르기까지, 굵직한 역사적 사건을 모두 겪으며 굴곡 많은 삶을 살았던 예술가랍니다. 무려 98세까지 장수했고, 유대인 말살 정책이 강화됐을 당시에는 나치에 잡혀 죽을 뻔한 적도 있지요.

처음 샤갈을 공부할 때, 이러한 삶을 살았던 그가 인생의 우울과 고난만 그리지 않았다는 점이 신기했습니다. 유대인으로 태어나 떠돌아다닐 수밖에 없는 운명에도 그는 언제나 사랑을 담았어요. 그렇다고 샤갈이 현실을 외면하고 유토피아만을 그렸던 것도 아니고요.

샤갈은 언제나 고통스럽고 슬픈 상황을 정면으로 마주했고, 절망 속에서도 사라지지 않는 사랑을 발견해내곤 했습니다. 그는 종종 이렇게 말했죠. "삶이 언젠가 끝나는 것이라면, 삶을 사랑과 희망의 색으로 칠해야 한다."

샤갈의 연인 벨라는 부유한 상인의 딸이었습니다. 결혼을 하기엔 두 사람의 경제적 수준 차이가 너무 컸어요. 하지만 샤갈은 포기하지 않고 파리로 건너가 작품 활동에 매진했습니다. 하루 빨리 성공해서 연인 앞에 당당하게 서기 위해서였죠. 그는 당시로서는 보편적이지 않은 색채를 쓰고 인물들의 행동을 독특하게 묘사하곤 했는데, 사람들이 비아냥대는 소리를 들을 때면 "보통 사람들과 다른 것을 표현하는 게 예술이지"라며 대수롭지 않게 넘겼습니다.

스탈린이 집권하던 당시에는 정치 선전용 그림만 그릴 수 있었는데, 이 상황도 샤갈의 예술 신념과 어긋났지요. 샤갈은 러시아에서 파리로, 파리에서 미국으로 이동하며 고집스럽게 자신의 예술을 지킵니다. 삶의 이유 그 자체였던 아내 벨라가 바이러스 감염으로 끝내 사망했을 때는 모든 희망이 사라진 듯 보이기도 했고요. 당시 샤갈의 그림을 보면 그가 얼마나 절망했는지 알 수 있죠. 하지만 그는 어둠 속에 계속 갇혀 있기보다는 다시 세상으로 나와 벨라와 함께했던 행복했던 순간들을 추억하는 쪽을 택했습니다.

샤갈의 인생을 따라가면서 느낀 건, 그는 스스로 희망을 선택하고 만들어내는 사람이었다는 거예요. 전 세계가 힘겨운 시간을 보내고 있는 지금, 샤갈이 전하는 희망이 여러분의 마음에 가 닿길 바라는 마음을 담아 지금부터 마르크 샤갈의 이야기를 소개하려고 해요.

캔버스 가득 사랑을 담고, 보는 이들에게도 그 사랑을 선물하고자 했던 서정의 거장, 마르크 샤갈의 인생을 함께 만나볼까요?

샤갈의 어린 시절

1887년, 러시아의 비테프스크라는 작은 마을에서 남자아이가 태어납니다. 이름은 '모이셰 세갈Moishe Segal.' 어딘지 모르게 익숙하다는 느낌을 받으셨나요? 모이셰는 이스라엘 민족을 이집트의 노예 생활에서 해방시켜 영웅으로 추앙받은 성경 속 인물 모세의 러시아식 발음입니다. 9남매 중 맏이였던 샤갈에게 가족들이 얼마나 큰 기대를 걸었는지 느껴지는 이름이죠. 우리가 알고 있는 마르크 샤갈은 훗날 파리로 활동지를 옮긴 후 개명한 이름입니다.

러시아에서 태어났는데 왜 모세의 이름을 본 땄는지 신기하진 않으세요? 바로 샤갈의 집안이 동유럽 유대인 출신이었기 때문이랍니다. 그가 태어난 비테프스크 역시 유대인 거주 지정구역인 게토ghetto 중 한 곳이었습니다. 샤갈은 유년 시절의 영향 때문인지 평생에 걸쳐 유대인, 랍비들을 그리는데요. 그중에서도 이 그림은 주목해서 볼 필요가 있습니다.

〈비테프스크 위에서〉는 샤갈의 모든 것이 담긴 그림이라고 해도 과언이 아닙니다. 고향, 사랑, 유대인 등 그야말로 모든 것이 담긴 작품이죠.

이 작품에는 제목 그대로 그의 고향 위를 날고 있는 유대인이 등장합니다. 어두운 자루를 짊어진 채 지붕 위를 떠다니는 긴 수염을 가진 남자는 이스라엘의 예언자 엘리야를 표현한 것이기도 하고, 루프트멘슈Luftmensch를 암시한 것이기도 해요. 루프트멘슈란 인간과 공기

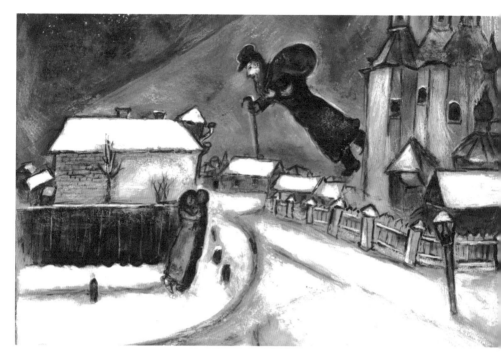

마르크 샤갈, 〈비레프스크 위에서〉, 연도 미상

를 의미하는 두 단어인 '루프트'와 '멘슈'를 합친 말로, 직역하면 '공
기 인간'이라는 뜻입니다. 공기처럼 허공을 떠돌며 살아가는 동시에
공기처럼 누구나 필요로 하는 인간이라는 이중적인 의미를 담은, 당
시 디아스포라의 삶을 살아야 했던 유대인들의 절박한 상황을 표현
한 것이죠.

　참고로 디아스포라란, 세계 각지에 흩어져 살면서도 유대교의 규
범과 생활 관습을 지키는 유대인들을 의미합니다. 또한 당시 수많은
동유럽 유대인들이 무척 가난하게 살았는데 그들의 빈곤한 삶을 묘
사한 것이기도 하죠.

샤갈은 비테프스크에서 사는 동안 노령의 유대인이 등장하는 초상화를 연작 형식으로 그렸습니다. 그는 이 연작을 두고 이렇게 말했어요. "그들을 내 캔버스에 옮겨 내 캔버스에서 안전하게 살아가게 해주고 싶었다." 이 그림들은 나중에 유대인 대학살로 완전히 파괴된 유대인 공동체의 모습을 화폭에 보존했다는 가치가 더해졌고, 덕분에 샤갈은 대중적 인지도를 확보할 수 있었지요.

반反유대주의가 엄격했던 시대를 사느라 경제적으로는 어려웠지만 샤갈은 그곳에서 보낸 유년시절을 회상할 때마다 '행복'이란 단어를 썼어. 그의 아버지는 청어 도매상에서 일하는 노동자였고 어머니는 잡화점을 운영했습니다. 아버지의 수입이 변변찮아서 어머니가 가족의 생계를 책임지다시피 했는데, 어머니는 이야기하는 것을 좋아했고 어려운 상황에도 살림을 거뜬하게 꾸려 나가는 분이었습니다.

다음 페이지에 실린 〈엄마와 나〉는 샤갈의 자서전에 수록된 작품인데, 그가 어린 시절을 상상하며 그린 작품입니다. 어머니와 처음 미술학교에 등록하러 갔을 때를 스케치한 것인데, 이 작품은 학교에서 같은 반 친구가 잡지 삽화를 베끼고 있는 모습을 본 데서 시작됩니다. 샤갈은 친구를 따라 도서관에서 잡지를 빌려서 삽화를 따라 그린 다음 방에 걸어둡니다. 그림을 배운 적이 없는데도 표현력이 남달랐던 덕에, 샤갈의 집에 놀러왔다가 그의 그림을 본 친구는 엄청 감탄했다고 해요.

그림 몇 점을 베껴 그렸을 뿐인데 잘한다는 칭찬까지 들으니 기분

마르크 샤갈, 〈엄마와 나〉, 1923

이 좋지 않을 리 없죠. 한껏 신이 난 샤갈은 엄마에게 화가가 되겠다는 야심 찬 꿈을 고백합니다. 그런데 어머니의 반응은 썩 좋지 않았어요. "너 얼마 전에는 음악가가 된다고 하더니 이번에 화가구나?"

그런데 아들의 그림을 본 어머니는 생각을 바꿉니다. 그래서 아들을 데리고 마을의 미술학교로 향하죠.

샤갈은 이곳에서 첫 번째 스승인 예후다 펜Yehuda Pen을 만납니다. 샤갈은 미술 선생님을 처음 만난 자리에서 바닥에 자신의 그림을 펼쳐둔 채 펜의 반응을 살피며 잔뜩 긴장했다고 해요. 그런데 그림 속 어머니는 즐거워 보이지 않나요? 같은 상황에서 상반된 두 사람의 표정이 재미있는 작품입니다.

미술학교에 간 건 샤갈에게 큰 행운이자 행복이었습니다. 러시아 공립학교에 다니던 이전까지는 학교에 팽배한 반反유대주의 정서 때문에 한동안 말을 더듬었을 정도로 스트레스가 많았거든요. 사실 당시 유대인은 공립학교에 입학할 수 없었습니다. 아들이 유대인이라는 이유로 입학을 거부당하고 러시아 아이들보다 열악한 환경에서 공부해야 한다는 현실에 화가 난 어머니가 학교에 뇌물 50루블을 주고서야 입학할 수 있었으니 그곳에서 어린 샤갈이 감당해야 했던 스트레스가 어느 정도였을지 짐작이 되시죠?

훗날 어머니는 자신 때문에 어린 아들이 그런 고통을 겪었다는 사실을 알고 많이 후회했다고 합니다. 바람직한 방법은 아니지만 어머니의 행동은 모두 샤갈이 잘되기를 바라는 마음에서 비롯된 것이었겠죠. 그래서 아들의 꿈도 적극적으로 지지할 수 있지 않았나 싶어요.

사랑 앞에 초라해지지 않겠다는 다짐

샤갈의 어머니가 화가의 꿈을 지원해주었다면 어렸을 때부터 함께했던 연인 벨라 로젠펠트는 그를 세계적인 화가로 키워준 인물이라고 해도 과언이 아닙니다. 예후다 펜의 미술학교에서 공부를 마친 샤갈은 1906년 러시아제국의 수도이자 예술의 중심지였던 상트페테르부르크로 건너가 그림 공부를 계속합니다. 샤갈은 상트페테르부르크에 머물면서도 자주 고향을 찾았는데 그때 평생의 동반자가 될 벨라를 만나게 됩니다.

비테프스크의 유복한 상인 집안에서 태어난 벨라는 뛰어난 성적으로 학교를 졸업하고 배우가 되기를 희망했지만 샤갈과 결혼한 후에는 자신의 꿈을 미뤄두고 그의 예술 인생을 지원해주기로 마음먹습니다. 1909년 벨라와의 첫 만남을, 샤갈은 이렇게 회상했죠.

"그녀의 침묵은 나의 것, 그녀의 눈도 나의 것입니다. 나는 벨라가 내 과거, 현재, 미래까지 언제나 나를 알고 있었던 것처럼 느껴집니다. 벨라와 처음 만나던 순간, 그녀는 나의 가장 깊숙한 내면을 꿰뚫어 보는 것 같았고 나는 그녀가 바로 나의 아내가 될 사람이라는 것을 알았습니다."

참 진솔하고 아름다운 고백이죠? 그는 화가였지만 스스로를 시인이라 부르기도 했습니다. 자신의 작품이 시적이라는 평가를 받는 것을 좋아했죠. 앞으로 샤갈의 그림을 볼 땐 시적인 아름다움이 묻어나는 요소를 찾아보는 것도 좋겠네요.

벨라 역시 샤갈과의 첫 만남을 이렇게 회상했습니다. "나는 항상 꿈을 꾸었어요. 언젠가 반드시 어느 화가에게 내 마음을 빼앗길 거라고 말이에요. 그 사람은 마음으로 그리는 사람이 아니면 안 되었죠."

로맨틱하지 않나요? 이 둘은 운명이었던 것입니다. 물론 두 사람에게도 시련은 있었습니다. 무난하게 결혼하기엔 둘의 경제적 차이가 너무 컸거든요. 비테프스크에서 보석상을 하는 유명한 부자였던 벨라의 집안에 비해 샤갈의 집안은 가난했고 샤갈 자신조차 무명의 화가에 불과했습니다. 그녀를 너무 사랑했지만 자신의 초라함을 견딜 수 없었던 샤갈은 화가로 성공한 뒤 다시 돌아와 청혼하겠다고 약속한 후 파리로 떠납니다.

마르크 샤갈, 〈손가락이 일곱 개인 자화상〉, 1913

당시 파리에서는 피카소부터 마티스, 모딜리아니 등 개성 넘치는 작가들이 이미 활발하게 활동하고 있었습니다. 이미 공기부터가 남달랐죠. 그는 이곳에서 입체파, 야수파 화가들을 만나 새로운 예술에 눈을 뜹니다. 샤갈은 곧 '연인'이라는 테마에 빠져들었고 그의 유명한 작품인 하늘을 떠다니는 연인들을 그리게 되지요. 벨라는 샤갈의 영원한 뮤즈로서 평생 그의 예술적 영감의 원천이 됩니다. 샤갈이 파리에서 예술혼을 불태우며 그린 작품들을 함께 살펴볼까요?

〈손가락이 일곱 개인 자화상〉은 어디서 본 느낌이죠? 당시 샤갈이 많은 영향을 받았던 피카소와 마티스의 스타일이 엿보이는 그림입니다. 입체주의의 특징을 더해 인물을 다시점으로 표현한 것도 주목할 만하네요. 러시아에서 그린 작품들보다 색감도 더 강렬해졌고요.
샤갈의 큰 특징 중 하나는 그의 예술을 어느 한 사조로 분류하기가 어렵다는 점인데요. 샤갈은 파리에서 다채로운 사조의 영향을 받았지만 특정 분파에 녹아들지 않고 그 모든 것을 흡수해 자신만의 스타일로 창조했습니다. 그의 화풍은 입체파, 야수파의 운동을 반영하기도 하지만 당시 유행했던 화풍에 휩쓸리지 않고 독창성과 일관성을 유지하며 자신만의 세계를 확립했다는 점에서 높은 평가를 받았지요. 이 때문인지 샤갈은 작품에 사회성이나 특정한 의미를 담고 분석하는 것을 아주 싫어했다고 해요. 예술을 하는 사람은 사회 이슈에 관심을 두어서는 안 된다고 생각했죠. 하지만 자신의 뿌리인 유대인에 대한 상황은 어쩔 수 없이 들어갔던 것 같아요. 그래서 샤갈의 그림에는 대부분 자신의 감정과 스토리가 담겨 있습니다.

샤갈의 이러한 상황을 알고 이 작품을 보면, 요소 하나하나가 뜯어볼수록 흥미롭습니다. 샤갈이 그림을 그리고 있는 창밖 너머로 파리의 상징인 에펠탑이 보입니다. 말 그대로 현실인데, 본인의 현재 모습을 표현한 거예요. 그런데 그의 머릿속에는 고향에 대한 추억이 뭉게뭉게 피어오르네요. 그래서인지 샤갈의 캔버스에는 비테프스크에서 살았던 시절에 그린 그림이 담겨 있습니다. 제목에서도 알 수 있듯 가장 중요한 것은 '일곱 개의 손가락'이에요. '일곱 손가락으로 일한다'는 말은 정말 열심히 일한다는 것을 유대인들의 방식으로 표현한 것이라고 해요. 자신의 손가락을 일곱 개로 표현한 것은 빨리 화가로 성공해 이름을 알리고 벨라를 만나러 고향에 가고 싶은 마음을 의미한다고 할 수 있겠죠.

이번에는 또 다른 작품인 〈창밖으로 보이는 파리 풍경〉을 함께 볼게요.

이 작품에서 또 주의 깊게 살필 부분은 배경색입니다. 특이하게도 하늘이 빨간색, 파란색, 흰색이죠. 눈치 채셨나요? 프랑스 국기 색입니다. 앞의 그림에서처럼 에펠탑도 보이고요. 역시 이 배경은 현재 자신이 몸담고 있는 현실의 공간을 의미합니다. 그런데 오른쪽 하단에 있는 샤갈의 얼굴을 좀 보세요, 반으로 나뉘어 있죠? 오른쪽은 창문 밖 현실을 직시하는 얼굴, 왼쪽은 공상하는 얼굴입니다. 공상하는 얼굴은 기차를 타고 고향인 비테프스크로 떠나는 모습을 보고 있네요.

이 그림에는 벨라를 향한 샤갈의 마음도 잘 드러나 있습니다. 왼

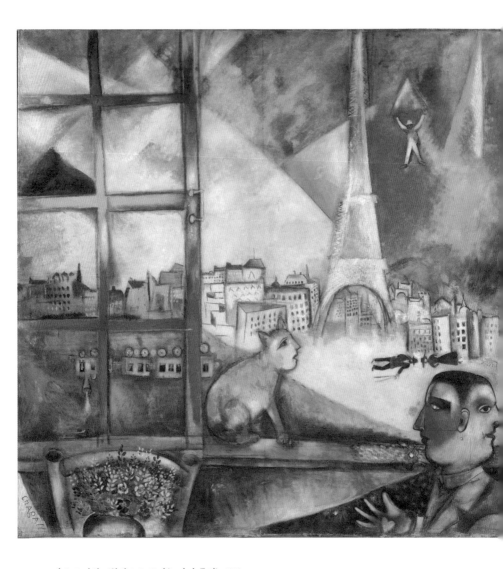

마르크 샤갈, 〈창밖으로 보이는 파리 풍경〉, 1913

쪽 하단에는 그녀에게 줄 꽃다발이, 그의 손에는 하트가 보여요. 요즘 유행하는 손가락 하트의 원조가 샤갈이었나 봅니다. 사랑꾼이라는 별명을 얻을 만하죠?

빨리 벨라에게 가고 싶은 샤갈의 마음과 노력이 통한 걸까요? 그는 마침내 파리에서 살롱도톤느Salon d'Automne전과 살롱 데 쟁데팡당Salon des Independants전에 작품을 전시하며 인기를 얻고 1914년에는 당당하게 비테프스크로 돌아갈 수 있을 만큼 명성을 얻습니다. 사랑의 힘이 이렇게나 대단합니다.

그리고 1915년, 샤갈은 드디어 벨라와 꿈에 그리던 결혼식을 올립니다. 그런데 원래 계획대로라면 비테프스크에서 3개월 정도만 머물다가 다시 파리로 돌아가야 했지만 제1차 세계대전의 여파로 두 사람은 러시아에 발이 묶여버리죠. 외부 상황은 좋지 않았지만 벨라와 함께하는 샤갈의 마음은 행복으로 가득했을 것입니다. 그래서인지 고향으로 돌아온 시기의 그림에는 사랑이 잔뜩 묻어나지요. 그 시기의 그림을 함께 볼까요?

〈생일〉은 샤갈의 대표작 중 하나입니다. 실제 그의 생일을 그린 그림이기도 하고요. 이날은 샤갈의 인생에서 가장 행복한 날이었다고 해도 과언이 아닙니다. 러시아로 금의환향한 그는 약속대로 벨라에게 청혼을 합니다. 그러고 나서 결혼식이 얼마 남지 않은 그의 생일날, 벨라가 예고도 없이 꽃과 음식을 들고 샤갈을 찾아옵니다. 샤갈이 외출한 사이에 벨라가 집에 와서 몰래 깜짝 생일파티를 준비한 거죠. 음식도 준비하고 예쁜 옷을 입고 꽃을 든 채로.

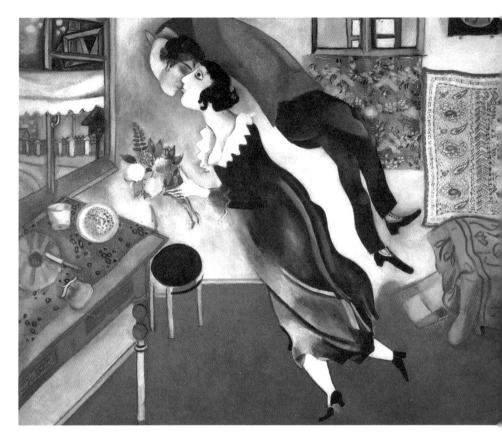

마르크 샤갈, 〈생일〉, 1915

　이런 상황을 전혀 예상하지 못했던 샤갈은 집에 들어서자마자 깜짝 놀라며 너무나 행복해했다고 해요. 왜냐하면 벨라에게 생일을 알려준 적이 없었거든요. 그는 자신의 전부인 벨라에게 다가가 뜨겁게 키스합니다. 그림 속 강렬한 붉은색에서 그날 둘의 감정이 느껴지지 않나요? 이때 샤갈은 마치 자신의 온몸이 공중에 붕 뜨는 것 같은 기분이었다고 해요. 조금 재미있는 점은 샤갈의 표정은 이미 행복에

취해 있고 벨라는 깜짝 놀란 표정이라는 건데요. 우리가 기분이 무척 좋을 때 공중에 둥둥 떠다니는 기분이라고 표현하는데, 그림 속 벨라의 발도 공중에 뜰 듯 말 듯하네요. 실제로 벨라는 이때를 이렇게 회상합니다.

"당신은 캔버스에 다가가 붓을 들고 그림을 그리기 시작했다. 빨강, 파랑, 흰색의 색채가 나를 움직였다. 우리는 하나로 연결되어 방 안을 떠돌다가 창가에 이르자 거기서부터 날기 시작했다. 우리는 밖으로 나와 꽃이 흐드러지게 피어 있는 평원 위를 날기도 하고, 문이 닫힌 집들, 교회 위를 날아갔다."

그녀의 세심한 마음 씀씀이에 샤갈의 마음은 더욱 깊어졌고, 이후 정신적으로도 많은 의지를 하게 됩니다. 그 시기에 어머니가 돌아가신 영향도 있었고요. 정말이지 샤갈에게 벨라는 사랑 그 자체였습니다. 이런 샤갈의 마음을 대변하듯 〈생일〉과 마치 커플링처럼 연결되는 작품이 있는데요, 비슷한 시기에 그린 〈도시 위에서〉입니다.

집 안에서 둥둥 뜬 채로 키스를 하던 두 사람이 어느새 비테프스크 상공을 함께 날고 있네요. 샤갈의 왼팔과 벨라의 오른팔이 보이는데, 또한 샤갈은 오른발이 나와 있고 왼발은 벨라의 발과 붙어 있습니다. 둘이 마치 한 몸이 된 것 같죠? 참고로 이 그림에 얽힌 재미있는 일화가 있답니다. 샤갈은 〈도시 위에서〉를 그리며 이런 말을 했죠.

"내 캔버스 위를 날아다니는 벨라, 나는 한순간 구름이 그대를 낚아채지 않을까 두려웠다네."

다시 그림을 볼까요? 방금 전까지는 보이지 않았던 것이 보일 거

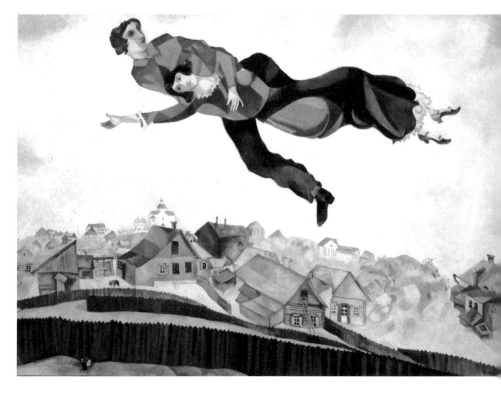

마르크 샤갈, 〈도시 위에서〉, 1914~1918

예요. 바로 두 사람의 표정입니다. 벨라는 하늘을 날며 행복한 표정
으로 마을을 내려다보지만 샤갈은 구름이 벨라를 낚아챌까 봐 인상
을 쓰며 경계하고 있네요. 정말 흥미로운 디테일인데, 그만큼 벨라
를 향한 샤갈의 사랑이 남달랐다는 뜻이겠죠?

　이 그림에는 또 하나의 재미있는 에피소드가 있어요. 그가 거리에
서 그림을 그리고 있을 때 지나가던 행인이 이렇게 말했대요. "정말
별난 사람이네. 세상에, 날아다니는 여자를 그리는 사람은 처음 봐!"
그러자 샤갈은 고개도 돌리지 않고 이렇게 대꾸했다고 해요. "그러

니까 화가지." 자신의 그림에 얼마나 자부심을 가지고 있는지 느껴지는 일화입니다.

참, 이 그림의 왼쪽 아래를 보면 한 남자가 큰일을 보고 있는데요, 왜 이런 걸 그렸을까요? 여기에는 몇 가지 추측이 있는데 가장 유력한 설은 자신의 예술에 대한 자유로움을 저런 식으로 재미있게 표현했다는 점입니다. 왜 하필 저런 장면이냐고 묻는다면. 실제 샤갈이 살았던 마을에는 집집마다 화장실이 너무 멀리 떨어져 있어서 저렇게 울타리 뒤에서 큰일을 보는 사람들이 많았다고 해요. 어렸을 때부터 저런 모습을 자연스럽게 접했다면 그림에 포함시키는 것은 그다지 특별할 것 없는 일이었겠죠. 샤갈은 알면 알수록 사랑이 넘치고 유머를 즐길 줄 아는 화가인 듯합니다.

슬픔에서 빠져나온 뒤

'이렇게 샤갈은 일과 사랑을 모두 쟁취해 오래오래 행복하게 살았답니다'로 마무리할 수 있다면 얼마나 좋을까요? 그런데 안타깝게도 샤갈이 예술가로서 승승장구하던 시기에 러시아에서는 제1차 세계대전의 여파로 혁명이 일어납니다. 그 유명한 '블라디미르 레닌'이 이때 혜성처럼 등장했죠.

레닌의 등장은 유대인들에게는 좋은 기회였습니다. 차별은 어떤 경우에도 안 된다며 유대인들에게 가하던 제약을 풀어주었거든요. 게다가 레닌은 예술에도 호의적이어서 파리에서 이름을 알렸던 샤

갈을 미술학교 교장으로 임명하기까지 했지요. 하지만 안타깝게도 호시절은 오래 가지 못합니다. 레닌 이후 스탈린 정권이 들어서면서 판도가 뒤집혔거든요. 스탈린은 정치 선전용 그림만 허용했고 본인 정권을 옹호하는 예술가들 외에는 모두 숙청했습니다. 참고로 스탈린은 화가가 자신의 초상화에 키를 작게 그렸다는 이유로 총살했다는 유명한 일화가 있을 정도죠. 도저히 자신의 예술관을 포기할 수 없었던 샤갈은 결국 러시아에서 이룬 모든 성취를 포기하고 파리로 떠납니다.

파리로 향하는 샤갈의 당시 마음이 어땠을지 짐작해봅니다. 속상하고 화가 나고 억울했겠지만, 한편으로는 파리에서 펼쳐질 행복한 삶을 기대하며 설레지 않았을까요? 하지만 그건 한낱 꿈에 불과했죠. 파리에 도착한 지 얼마 되지 않아 이번에는 나치 정권의 수장인 히틀러가 등장했기 때문입니다. 히틀러는 유대인들을 아우슈비츠에 가두고 잔인하게 학살합니다. 하루도 마음 편할 날이 없었고, 샤갈은 계속해서 떠돌이 생활을 해야 했어요. 그래서인지 이 시기에 샤갈은 행복과 불행을 함께 그림에 담습니다. 이 당시의 대표작이 바로 〈연인들〉이지요.

〈연인들〉을 그린 1937년은 샤갈에게 기념비적인 해였습니다. 몇 년 동안 거절당했던 프랑스 시민권을 마침내 발급받았거든요. 한편으로는 유대인으로서 끝없는 공포와 두려움, 좌절감에 시달린 시기이기도 하고요. 그래서 프랑스 국기의 색을 써서 그렸지요.

이 그림에는 당시 샤갈이 느꼈던 복잡한 감정이 모두 담겨 있는데

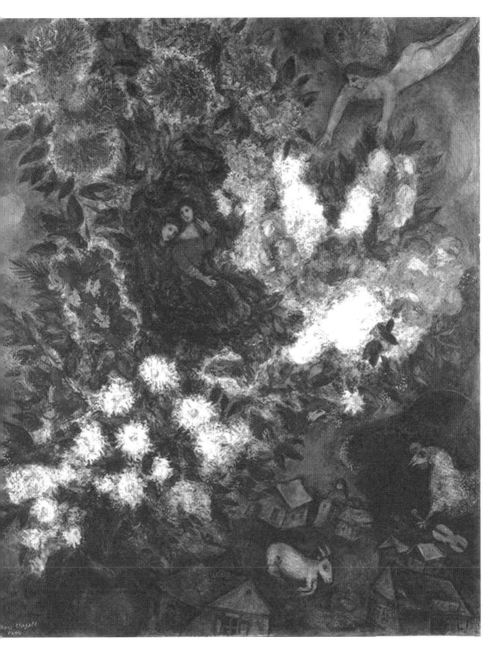

마르크 샤갈, 〈연인들〉, 1937

주된 정서는 역시나 아내 벨라를 향한 무한한 사랑과 고향인 비테프스크를 그리워하는 마음입니다. 그림 중앙에 있는 연인은 붉고 흰 꽃다발 속에 앉아 있습니다. 샤갈의 입장에서 꽃다발은 아내에게 줄 수 있는 최고의 선물이었을 거예요. 두 사람을 자세히 보면 샤갈이 벨라의 어깨에 기대고 있는데 이 또한 벨라에게 얼마나 의지했는지 알 수 있는 표현입니다. 오른쪽 위를 보면 큐피드인지 천사인지 모를 존재가 꽃을 향해 내려오는데 두 사람 사이에 태어난 사랑스러운 딸을 천사로 표현했다는 분석도 있습니다. 오른쪽 아래에는 비테프스크로 연상되는 마을, 염소, 바이올린을 든 수탉이 보이네요.

실재와 허구의 경계에 걸쳐 있는 이 비현실적인 장면은 샤갈의 예술 세계를 상징한다고 말할 수 있습니다. 전체적으로 푸른색을 띤 집들은 금방이라도 미끄러져 액자 밖으로 떨어질 것 같죠? 자신의 고향, 즉 유대인의 공간을 이처럼 묘사한 데서 미래에 대한 샤갈의 두려움을 읽을 수 있습니다.

바이올린 역시 유대인의 삶을 의미합니다. 특히 샤갈의 그림에 자주 등장하는 바이올린은 유대인들의 축제 때 자주 등장하는 악기인데, 구슬프면서도 강렬한 음색에 휴대하기도 편해서 유대적 색채가 강한 악기로 간주되곤 했죠. 떠돌이 바이올린 연주자 역시 러시아에서 살았던 유대인들의 결혼식과 축제에 어김없이 등장했던 인물입니다. 실제로 샤갈의 자서전에는 바이올린을 연주하며 지붕으로 도피하려 했던 친척들에 관한 일화가 등장하지요.

그런데 그가 그림으로 표현한 '두려움과 불안'이 점점 현실이 되어 다가옵니다. 유대인 숙청에 앞장섰던 히틀러가 샤갈을 콕 집어 제거

해야 할 예술가로 언급했거든요. 1937년 '퇴폐 미술전'을 열어 샤갈의 그림을 걸어놓고 '삐뚤어진 유대인 영혼을 보여주는 작품'이라며 조롱하기도 했고요. 심지어 1940년에는 나치가 프랑스마저 점령하면서 어렵게 취득한 샤갈의 시민권이 박탈되고 맙니다. 설상가상으로 그가 머물고 있던 프랑스의 비시Vichy에는 친독 프랑스 정부가 세워지죠. 비시 정부에 속한 프랑스인들은 독일에 잘 보이기 위해 유대인들을 잡아 넘기기 시작합니다. 이전과는 차원이 달라진 위협에 샤갈은 다시 짐을 싸서 미국으로 떠나요.

하지만 안전을 위해 떠난 미국에서 샤갈은 지금까지와는 비교도 할 수 없는 인생 최대의 시련을 마주합니다. 미국에 도착한 샤갈은 마음을 추스르고 어느 정도 안정을 찾으면서 전쟁이 끝나기를 기다리지요. 실제로 제2차 세계대전이 곧 끝날 거란 소식도 들렸고요.

그러던 어느 날, 뉴욕의 크랜베리호에 있는 별장에서 휴가를 보내던 중 벨라가 갑자기 일기처럼 써왔던 원고를 분주히 정리합니다. "갑자기 그걸 왜 정리해요?" 샤갈의 질문에 벨라는 이렇게 대답합니다. "그래야 내가 쓴 원고들이 어디 있는지 당신이 쉽게 찾을 수 있으니까요." 그때 샤갈은 마음이 차분해지면서 뭔지 알 수 없는 예감이 머릿속을 스쳤다고 해요.

그 일이 있고 얼마 지나지 않은 8월 26일, 뉴욕에 머물던 두 사람에게 파리가 해방됐다는 소식이 들려옵니다. 샤갈보다 더 신이 난 벨라는 최대한 빨리 프랑스로 돌아갈 계획을 세우며 짐을 싸죠. 하지만 이 계획은 벨라가 바이러스에 감염되면서 무산되고 맙니다. 처음엔 가벼운 인후통이라고 생각했던 증상이 시간이 지날수록 점점

심해지자 샤갈은 당황해요. 그는 허둥대며 딸에게 전화로 소식을 알리고, 벨라를 황급히 병원으로 데려갔지만 안타깝게도 그 병원에는 페니실린조차 없었다고 해요. 적절한 치료를 받지 못한 벨라는 곧 혼수상태에 빠졌고 딸 이다가 병원에 도착했을 때는 이미 숨을 거둔 상태였습니다. 훗날 샤갈은 이 비극을 다음과 같이 표현했지요.

"1944년 9월 2일 저녁 여섯 시경. 벨라가 이 세상을 떠날 때 하늘에서 천둥이 치고 소나기가 억수같이 쏟아졌다. 눈앞이 캄캄해졌다."

벨라의 장례식에 참석한, 미국으로 망명한 수많은 예술가들은 샤갈이 주체할 수 없을 정도로 흐느끼는 것을 보며 큰 충격을 받았다고 합니다. 그 자리에 있었던 조각가 샤임 그로스는 "그토록 강인한 남자가 아기처럼 흐느끼는 것을 보니 가슴이 찢어지는 것 같았다"고 당시를 회상했어요.

이후 샤갈은 한동안 붓을 들지 못했습니다. 캔버스마저 모두 벽쪽으로 돌려놓았죠. 이 9개월은 나치의 위협에도 자신의 예술 세계를 지켰던 그가 인생에서 유일하게 그림을 그리지 못했던 시기입니다. 그에게 벨라는 여전히 생생한 존재였기에 그녀가 세상에 없다는 사실을 받아들이는 건 너무나 힘든 일이었어요.

보다 못한 딸이 아버지를 절망에서 일으킬 작업에 착수합니다. 벨라가 남긴 원고를 책으로 출판하는 것이었죠. 아내가 죽은 후 샤갈이 했던 첫 번째 예술 작업은 그녀의 회고록에 삽화를 그리는 일이었습니다. 샤갈은 벨라의 글을 정리하는 동안 그녀의 목소리가 들리면서 두 사람이 함께했던 시절이 생생하게 되살아나는 듯했다고 해요.

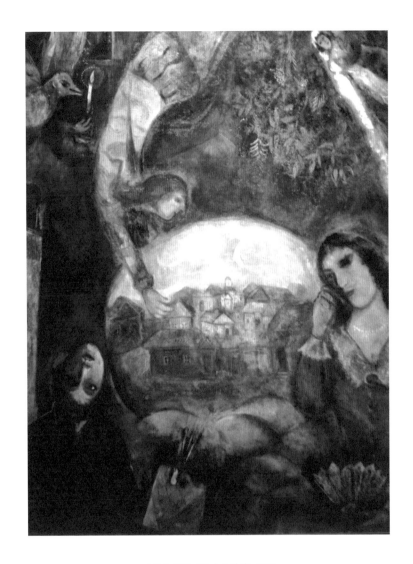

마르크 샤갈, 〈그녀 주위에〉, 1945

〈그녀 주위에〉를 함께 볼까요? 농밀한 사랑의 색으로 가득했던 그의 그림에 절망이 가득 묻어나네요. 이 시기에 샤갈은 슬픔을 파란색으로 표현했습니다. 왼쪽에는 슬픈 표정을 한 샤갈이 머리가 뒤집힌 채 자리하고 있네요. 오른편에서 눈물을 흘리는 여성은 벨라예요. 중앙의 마을은 벨라와의 추억이 가득한 비테프스크이고요.

다행히 샤갈은 어둠속에 오래 머물지 않았습니다. 벨라는 떠났지만 그녀와 사랑했던 기억은 여전히, 그리고 영원히 남아 있었기 때문입니다. 샤갈은 벨라의 회고록에 짧은 글을 남기기도 했습니다.

유대 예술의 뮤즈, 내 사랑 벨라.
그대는 세상을 떠났지만 내 그림 속에서 영원히 살아 숨 쉬리라.

슬픔에서 빠져나온 그는 벨라와 함께했던 시간들을 떠올리며 다시 따뜻하고 평화로운 기운이 가득한 그림을 남깁니다. 제2차 세계대전이 끝난 후에는 프랑스로 돌아가 세상을 떠날 때까지 약 40년간 활발한 작품 활동을 이어갔지요. 그의 마지막 작품인 〈다른 빛을 향해〉를 소개하는 것으로 샤갈의 이야기를 마무리하려 합니다. 참고로 이 작품의 정확한 분석은 없습니다. 설명하지 않고 세상을 떠났으니까요.

캔버스가 놓여 있고 그 안에서 남녀가 포옹을 하고 있네요. 여자는 마치 샤갈의 생일날 그를 찾아왔던 벨라처럼 꽃을 들고 있고요. 그림을 그리는 샤갈의 등에 날개가 달려 있고, 천사가 샤갈을 축복하듯 그의 머리에 손을 얹고 있습니다. 빛을 표현할 때 주로 쓰는 색

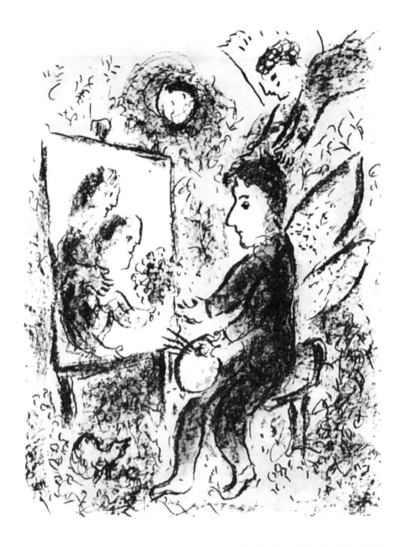

마르크 샤갈, 〈다른 빛을 향해〉, 1985

들을 쓰지 않았는데도 그림에 밝은 빛이 비치는 듯해요. 샤갈은 이 그림을 완성한 직후, 98세의 나이로 눈을 감습니다. 파란만장했던 예술가의 삶을 마감하고 마지막 작품의 제목처럼 '다른 빛을 향해' 떠난 거죠.

그림을 그리기 시작한 순간부터 생의 마지막 작품을 완성할 때까지, 샤갈의 그림에는 사랑이 빠지지 않았습니다. 인생의 어두운 터널을 통과할 때조차도 그는 사랑이 주는 다채로운 감정을 붓으로 표현했어요. 삶에 기쁨을 가져다준 것도, 고통을 가져다준 것도, 예상치 못한 상황에 가로막혀 실의에 빠졌을 때 다시 일어서게 해준 것도 모두 사랑이었습니다. 그래서일까요? 샤갈의 그림을 보고 있으면 그가 했던 말이 떠오릅니다.

"삶이 언젠가 끝나는 것이라면 삶을 사랑과 희망의 색으로 칠해야 한다."

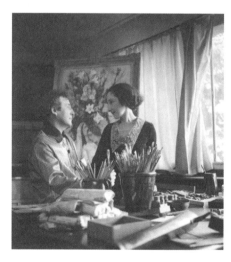

샤갈과 벨라

색채의 혁명가,
야수파의 창시자

앙리 마티스

1869~1954

Henri Matisse

"내가 꿈꾸는 미술이란 정신노동자들이 아무 걱정, 근심없이
편안하게 머리를 누일 수 있는 안락의자 같은 작품이다."

　삶이 버겁고 힘들 때 우연히 만난 그림에서 위로를 얻는 경우가 있습니다. 그저 그림을 바라보는 것만으로도 가라앉았던 기분이 나아지죠. 특히 밝고 따뜻한 색채로 가득한 그림을 볼 때면 소진됐던 에너지가 다시 차오르는 느낌을 받기도 합니다. 이것이 바로 그림이 가진 특별한 힘이 아닐까 싶어요.

　앙리 마티스는 이 역할을 충실하게 해낸 화가입니다. 그는 "지치고 낙담한 사람들이 내 그림을 보고 평화와 고요를 찾을 수 있으면 좋겠다"라는 말을 남기기도 했지요.

　마티스는 색을 이야기할 때 빠지지 않는 화가인데요. 강렬하고 자유로운 색채로 '그림에서 색을 해방시켰다'고 평가받는 야수파의 대표 작가이기도 합니다. 그는 하루 열한 시간씩 그림을 그린 열정남이기도 한데, 심각한 병에 걸려 붓을 들 수 없게 되자 색종이를 오려 붙이는 기법으로 걸작을 창조했을 정도예요. 그는 창작에 대한 열정과 재능을 인정받아 파블로 피카소의 라이벌로 여겨졌고 지금은 피

카소, 샤갈과 함께 프랑스 3대 화가로 손꼽힙니다.

그런데 이렇게 예술에 살고 죽었던 그가 원래 고시 준비생이었다는 사실을 알고 계신가요? 변호사 자격증을 취득하고 법률 사무소에서 서기로 일했던 마티스는 어떻게 과감하고 자유분방한 색채 화가로 변신했을까요? 그의 삶 곳곳에서 드러난, 숨길 수 없었던 예술에의 갈망을 함께 살펴볼게요.

즐거운 상상이 가득했던 어린 시절

앙리 마티스는 1869년 12월 31일, 프랑스 북동부의 시골 마을 르카토 캉브레지Le Cateau-Cambrésis에서 부유한 곡물상의 아들로 태어났습니다. 이곳은 화려하고 자유로운 색채 화가로 이름을 떨친 예술가가 태어났다고 하기에는 믿기지 않을 정도로 어둡고 음산한 지역이었어요. 산업화의 영향으로 수많은 공장이 들어섰고 거기서 흘러나오는 오물로 악취가 심한 동네였죠. 게다가 마티스는 기억조차 나지 않는 어린 시절부터 전쟁으로 얼룩진 일상을 보내야 했습니다. 심지어 아버지는 아주 엄격한 사람이어서 마티스를 비롯한 어린 자녀들에게 가게에서 일을 돕도록 명령하곤 했어요. 새벽 네 시에 일어나일을 하는데도 늘 시간에 쫓겨야 했던 상황이 어린 마티스에게는 폭력적으로 느껴졌을 거예요.

공상을 좋아했던 그는 항상 집에서 멀리 도망치는 꿈을 꿉니다. 이러한 기억은 훗날 마티스의 작품에 자유로운 새와 물고기로 나타

나지요.

　어린 마티스는 이런 상황에서도 자신만의 공간을 찾아냈어요. 마을 한구석에 있는 조그마한 풀밭입니다. 마티스는 그곳에서 시간을 보낼 때면 어둡고 폭력적인 환경에 지친 마음을 위로받는 듯했다고 해요. 그러니까 이 풀밭이 마티스가 난생처음 접한 행복의 공간이었다고 할 수 있겠네요. 그는 이곳에서 평화롭게 새 소리를 듣는 것을 좋아했는데, 어릴 때의 추억을 회상하고 싶어서 성인이 된 후에 새를 키우기도 했답니다.

　마티스에게 예술적 영감을 준 것이 또 있습니다. 그가 어린 시절을 보낸 보엥 앙 베르망두아Bohain en Vermandois에는 섬유 가게가 많았는데, 여름이 되면 베를 짜는 사람들이 정교하고 아름다운 색색의 천을 뽑아냈죠. 감수성이 풍부했던 마티스는 화려한 문양과 생기 넘치는 색에 완전히 매료되고, 이때 접한 다채로운 색상과 문양은 훗날 마티스의 예술 전반에 영향을 미칩니다. 다행히 마티스에게는 다정한 어머니가 있었는데, 어머니는 언제나 따뜻한 시선으로 마티스를 바라보았고 아들을 지지해줍니다. 마티스는 어머니에 대해 "내가 하는 모든 것을 사랑해주셨다"라고 회상했죠.

　마티스의 어머니는 아마추어 화가였는데 그릇이나 도자기에 그림을 그리는 부업을 했습니다. 마티스는 훗날 자신의 예술적 영감이 모두 어머니에게 받은 것이라고 소개한 바 있는데, 마티스 역시 그림에 소질이 있어서 고등학생 때는 학교에서 데생으로 1등을 했대요. 하지만 그림에는 전혀 관심이 없었던 아버지는 마티스에게 가업을 물려받거나 법을 공부하라고 설득합니다. 결국 그는 아버지의 말

대로 공부에 매진해 변호사 자격증을 취득하고 법률 사무소의 서기로 일하죠. 그런데 자유로운 새를 꿈꾸었던 그가 직장 생활을 잘할 수 있었을까요? 마티스는 금방 지루함을 느꼈고 '이건 내 일이 아니야'라는 생각을 떨쳐내지 못합니다.

그러던 어느 날, 마티스의 운명을 바꿀 만한 결정적인 사건이 일어나지요.

운명처럼 만난 물감 상자

마티스는 스무 살 무렵 맹장염으로 수술을 하고, 병상에서 무료한 시간을 보냅니다. 아들이 안쓰러웠던 어머니는 아들의 지루함을 달래주고자 물감을 선물하는데, 나중에 마티스는 이 물감이 자신에겐 파라다이스나 다름없었다고 회상해요. 마티스는 그림에 천재적 재능은 없었지만 물감을 받고 자신이 그림에 커다란 열망을 가지고 있었음을 자각합니다.

"물감 상자를 받는 순간 이것이 내 삶임을 알았다."

프랑스를 대표하는, 미술계의 혁명을 일으킨 야수파의 거장 마티스가 탄생하는 순간이었죠. 이 무렵 병상에서 읽은 《회화론》은 예술을 향한 그의 신념을 더욱 확고하게 하는 계기가 됩니다. 아버지의 바람대로 안정된 삶을 살던 청년 마티스는 결국 스스로 선택한 인생을 살기 위해 법률 사무소를 그만두고 미술학교에 입학해요. 이런 여정을 보면 누구에게나 인생에 한번쯤은 운명을 바꿀 기회가 찾아

오는 듯합니다. 물론 어떤 선택을 할지는 각자의 몫이겠지요.

그런데 이거 아시나요? 그림을 시작한 후 고향 사람들이 불렀던 그의 별명은 '마을의 멍청이'였답니다. 변호사 자격증도 취득했겠다, 탄탄대로를 걸을 수 있는데 본인이 하고 싶은 그림을 그린다며 멍청이라 불렀지요. 그래도 마티스는 사람들의 비난과 조롱에 고개 숙이지 않았습니다.

지금도 우리 주변에는 누군가가 이루기 힘든 목표에 도전하는 걸 보면서 비난과 조롱을 일삼는 사람들이 있죠. "그게 되겠어?", "그건 안 돼", "멍청한 짓을 하고 있네." 하지만 내 인생에 타인이 왈가왈부할 권한은 없습니다. 또한 비난을 이겨내고 그 목표를 이룬 사람은 더 환하게 빛나는 법이죠.

마티스가 그랬습니다. 마티스는 이후 매일 아침 여섯 시에 일어나 열한 시간씩 캔버스 앞에서 그림을 그렸습니다. 마을의 멍청이는 결국 프랑스 미술사에서 빼놓을 수 없는 거장이 되었지요. 그럼 여기서 마티스의 초창기 그림을 볼까요?

〈책이 있는 정물〉은 인생을 송두리째 바꿔보기로 도전한 마티스가 처음 스스로에게 만족한 작품입니다. 우리가 알고 있는 마티스의 특징은 전혀 보이지 않는, 다소 투박한 작품이지요? 이 작품은 눈에 보이는 대로 그린 정물화인데, 어떤 화가든 마찬가지겠지만 마티스역시 '보이는 대로' 그리는 데서 출발합니다. 처음엔 있는 그대로 그리다가 점차 자신이 보고 느끼고 경험하는 요소를 녹여내면서 본인만의 특징을 만들어내고, 시간이 지나면 그 요소는 화가만의 개성이

앙리 마티스, 〈책이 있는 정물〉, 1890

되지요. 이른바 재현에서 표현으로 넘어가는 과정입니다.

예술가마다 인생을 살면서 어떤 일을 겪는지에 따라 화풍이 달라지는 이유가 이 때문이지 않을까요? 그래서 화가의 인생을 알고 그림을 보면 좀 더 풍부하고 밀도 높은 감상을 할 수 있다고, 저는 믿습니다. 화가의 인생과 가치관을 이해하고 공감하다 보면 눈앞에 놓인 그림뿐 아니라 그림 너머의 작가와도 교감하게 되지요.

다시 그림으로 돌아가볼까요? 법률 책이 층층이 쌓여 있네요. 이 작품에는 자신이 진심으로 원하는 삶을 위해 인생의 방향을 바꿔야 했던 고민과 결단이 담겨 있습니다.

마티스의 첫 스승은 화가 아돌프 윌리엄 부게로Adolphe William Bouguereau 인데, 그는 전통적인 그림을 그리는 작가였어요. 아카데미즘에 속해 있었기에 마티스에게 대상을 있는 그대로 정확하게 그리는 소묘를 중요하게 가르쳤습니다. 하지만 이건 마티스가 원하는 그림이 아니었어요. 답답함을 이기지 못한 마티스는 결국 부게로의 화실을 뛰쳐나와 루브르 박물관으로 향합니다. 그는 이곳에서 혼자 푸생, 라파엘로, 다비드 같은 거장들의 작품을 연구하며 그림을 그렸지요.

그런 마티스를 눈여겨보는 사람이 있었습니다. 바로 상징파 화가인 귀스타브 모로Gustave Moreau였습니다. 마티스의 가능성을 알아본 모로는 그를 자신의 화실로 데려가 그림 그리는 법을 가르칩니다. 부게로와 달리 모로는 피사체의 내면을 봐야 한다며 있는 그대로 재현하기보다는 본질을 포착할 수 있도록 지도하죠. 이 과정에서 모로는 마티스 자신조차 모르고 있었던 그의 숨겨진 능력을 발견하고 격려해줍니다.

"마티스, 너는 그림을 늦게 시작했지만 인물의 특징을 포착하고 단순하게 표현하는 능력이 대단해. 그 부분을 더 집중해서 그려보렴."

모로는 마티스가 자신만의 예술 세계를 가진 화가로 성장하는 데 결정적 기여를 한, 진정한 스승입니다. 이후 마티스가 가끔 인상주의의 영향을 받은 그림을 그리면 다투기도 했지만 두 사람은 기본적으로는 서로를 인정하는 사제지간으로 발전하죠.

자유로운 색채로 말하고자 했던 것

어머니 외에도 마티스에게 지대한 영향을 미친 여성이 있습니다. 바로 연인인 아멜리 파레이르Amélie Parayre예요. 아멜리는 언제나 마티스가 그림에 집중할 수 있게 도와주었고 필요할 때면 모델이 되었습니다. 둘은 연애를 하며 마티스에게 있었던 딸 마르그리트를 품어주었고, 1898년에 결혼을 합니다. 결혼 후에는 두 아들도 태어나죠.

두 사람은 지중해의 코르시카섬으로 신혼여행을 떠났는데, 마티스는 이곳에서 뜨거운 태양이 만들어내는 화려한 색채의 이국적인 풍경을 마주합니다. 색채를 자유롭게 쓰고자 하는 열망은 어쩌면 이때부터 시작된 게 아닐까 싶어요. 훗날 브르타뉴를 여행하며 얻은 영감으로 자신만의 스타일을 찾기도 했으니까요. 브르타뉴는 마티스의 선배 격인 고갱이 강렬한 색감을 찾아 떠났던 곳이기도 한데, 마티스를 고갱의 후배라고 이야기하는 이유도 이 때문입니다. 두 사람 모두 과거의 회화에 갇혀 자연을 그대로 재현하는 것이 아닌, 내면에서 느껴지는 감정을 따라 그렸기 때문이죠.

하지만 그림을 시작하고 한동안은 경제 사정이 좋지 않아 고생을 합니다. 그림이 잘 팔리지 않아 생활이 어려워지자 아내는 아이들을 조부모에게 맡기고 모자 가게를 운영하며 마티스의 작품 활동을 지원해요. 설상가상으로 마티스의 건강까지 나빠지면서 그는 더욱 의기소침해졌고, 그림을 그만둘지 고민합니다. 당시 그의 심경을 잘 나타낸 그림이 있어요. 바로 〈차양 밑의 화실〉입니다.

앙리 마티스, 〈차양 밑의 화실〉, 1903

　아마 이 작품을 처음 보시는 분들이 많을 텐데요, 화가로 성공하기 위해 고군분투하는 자신의 내면을 표현한 그림입니다. 화실이 굉장히 어두운데 마치 감옥 같지 않나요? 창문 너머로 보이는 풍경은 분명 낮인데 빛이 거의 들어오지 않아 지하인가 싶기까지 합니다. 밝고 환한 창밖으로 나가고 싶은 마티스의 쓸쓸한 마음이 담겨 있기도 해요. 거장들도 기대에 미치지 못하는 현실에서 벗어나고 싶은

시련을 피해갈 수는 없나 봅니다. 물론 마티스는 포기하지 않고 자신을 믿으며 계속해서 그림을 그려나갔죠.

이렇게 쉽지 않은 시간을 보내던 어느 날, 그는 자신과 비슷한 생각을 가진 다른 화가들을 만나게 됩니다. 함께 모여 그림도 그리고 서로의 생각도 공유하며 친밀한 관계를 맺죠. 이때 마티스와 어울린 화가들이 앙드레 드랭, 모리스 드 블라맹크, 조르주 브라크, 라울 뒤피 등입니다. 혹시 느낌이 오시나요? 맞아요. 이들은 다 같이 마음을 모아 1905년에 전시를 열었는데, 이 전시가 바로 그 유명한 야수파의 시작입니다.

전시장에는 다양하고 강렬하게 표현한 작품들로 가득했죠. 기존 화가들과는 색을 사용하는 방식 자체가 달랐습니다. 색을 윤곽선 안에 가두지 않았고, 작가의 폭발하는 감정을 따르다 보니 실제 피사체의 색과 같지도 않았습니다. 이들의 작품은 곧 엄청난 논쟁거리가 되었고 많은 사람들이 전시장으로 몰려들었죠. 이 엄청난 화제의 중심에 오늘날 마티스를 대표하는 바로 이 작품이 있었습니다. 바로 〈모자를 쓴 여인〉입니다.

작품 속 여인은 마티스의 아내입니다. 혹시 이 그림에 쓴 색이 이해되시나요? 잘 모르겠다면 이렇게 생각해보세요. 어느 날 마티스가 부부싸움을 하다가 문득 화가 난 아내의 얼굴에서 강렬한 붉은색과 푸른색 같은 감정을 느꼈고, 그 감정대로 얼굴을 칠했다고요. 당시 〈모자를 쓴 여인〉은 큰 논란에 휩싸였고 사람들은 도저히 작품을 이해할 수 없다며 욕을 했지요. 이전에 고갱도 강렬하고 자유로운 색

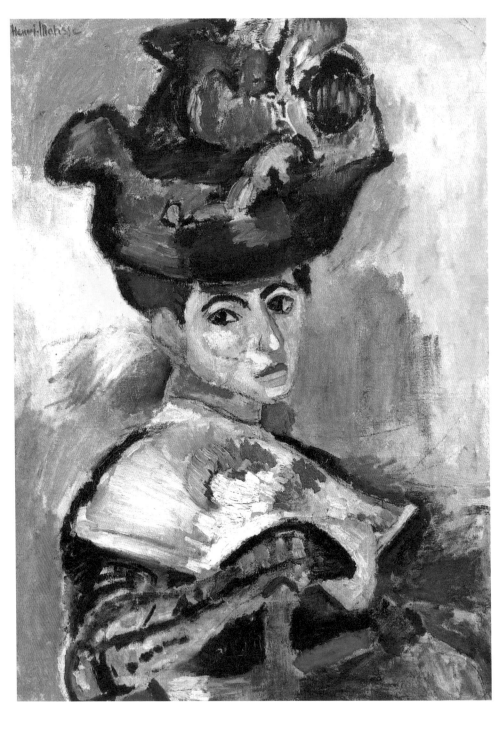

앙리 마티스, 〈모자를 쓴 여인〉, 1905

을 선보인 적이 있다지만 이 정도는 아니었습니다. 마티스는 고갱보다 더 나아간 거죠.

한마디로 이 작품은 색의 혁명이었습니다. 한 평론가는 "고통스러울 만큼 현란한 작품"이라고 평했는데 물론 좋은 뜻으로 한 말은 아니었어요. 말도 안 되는 작품이라는 비난을 이런 식으로 한 건데, 심지어 마티스의 아내도 이 작품을 보고 화를 냈다는 이야기가 있을 정도이니 대중의 반응이 당연한 것이었는지도 모르겠습니다.

그리고 바로 이 전시에서 '야수파'라는 명칭이 탄생합니다. 전시장 중앙에 소년의 형상을 한 조각상이 있었는데 그 모양이며 구조가 마치 강렬한 색채로 그려진 작품들에 둘러싸인 것 같았다고 해요. 이를 본 어느 평론가가 조각상이 마치 야수들에게 둘러싸여 있는 것 같다고 했는데 여기서 나온 명칭이 야수파입니다.

참고로, 우리가 알고 있는 화파의 명칭은 의외로 평론가들의 비난에서 만들어진 경우가 많습니다. 인상파도 비슷한 경우인데요, 모네의 〈일출, 인상〉을 본 평론가가 "이 그림은 정말 인상만 그렸군" 하며 비아냥거린 데서 비롯됐다니 참 아이러니합니다.

그런데 이거 아세요? 오늘날 야수파의 대장 격으로 여겨지는 마티스는 자신의 그림을 '야수 같다'고 표현하는 게 불만이었어요. 그가 자유로운 색채를 통해 말하고 싶었던 것은 즐거움이었으니까요. 마티스는 이렇게 말했습니다.

"나는 내 노력을 드러내려 하지 않았고, 그저 내 그림들이 봄날의 밝은 즐거움을 담기를 바랐다. 내가 얼마나 노력했는지는 아무도 모르게 말이다."

그는 그림을 통해 사람들에게 인정을 받는 게 아니라 그저 즐거움을 느끼게 해주고 싶었습니다. 그러니 앞으로 마티스의 그림을 감상할 때는, 너무 분석하기보다 그저 편안한 마음으로 화려한 색감이 주는 즐거움을 만끽하면 어떨까요?

더 단순하고 강렬하게, 더 마티스답게

야수파의 등장을 알린 전시회가 열린 이후, 1906년에 마티스는 아카데미즘에 반대하는 독립예술가협회에서 주최한 '앙데팡당 전Salon des Artistes Indépendants'에 출품합니다. 그는 이곳에 출품한 작품이야말로 앞으로 자신이 그리게 될 모든 작품의 출발점이라고 말했어요.

〈삶의 기쁨〉은 특히 마티스가 가진 야수파의 특징이 절정에 달한 작품입니다. 캔버스 전체에 자유롭게 펼쳐진 빨강, 노랑, 초록을 따라 시선을 옮기다 보면 전체적으로 묘한 리듬감이 느껴집니다. 그림 속 인물들은 모두 인위적인 문명을 상징하는 답답한 옷을 벗어버리고 원시 문명으로 돌아간 듯합니다. 그림 앞쪽에는 한 여인이 피리를 불고 있고, 그 옆에는 서로를 감싸 안은 두 사람이 사랑을 나누고 있습니다. 중앙에 있는 여인들의 자세는 고혹적이고 뒤에서는 다 같이 손을 잡고 둥글게 돌며 춤을 추고 있고요. 각자 시간을 보내는 방법은 다르지만 모두가 행복에 젖어 있죠.

그런데 이 작품 역시 발표와 동시에 격렬한 논란에 휩싸입니다.

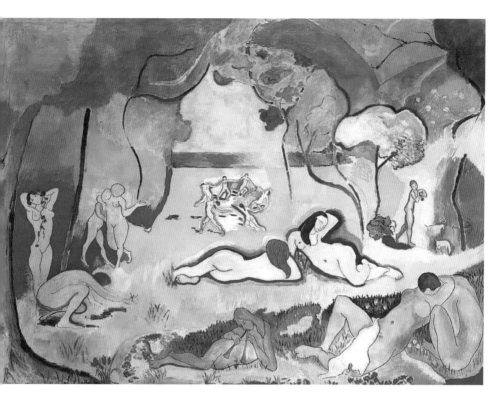

마티스의 지인이기도 했던 신인상주의 화가 폴 시냑은 이 작품을 보고 배신감을 느꼈다고 했습니다. 누군가는 "괴상한 인물들을 그려넣었다", "역겨운 색채다"라며 비난했고 또 어떤 사람들은 잡화상의 저급한 간판 같다며 작품을 비하했고요.

하지만 이런 분위기에도 마티스 작품의 가치를 알아본 사람들은 존재했습니다. 특히 아트 컬렉터였던 레오 스타인과 거트루드 스타인 남매는 이 작품이 현대미술에서 가장 중요한 작품이 될 거라며 그림을 구매했죠. 이렇듯 마티스의 진가를 알아본 사람들이 생기면서

후원자가 나타났고, 마티스의 생활도 조금씩 좋아집니다.

마티스의 후원자 중에는 당시 '섬유 왕'으로 불렸던 러시아의 대부호 세르게이 시츄킨도 있었어요. 시츄킨은 춤과 음악을 주제로 자기 저택의 계단 벽을 장식할 그림을 그려달라고 부탁합니다. 마티스는 일요일 오후면 몽마르트르 언덕에 있는 무도회장 물랭 드 라 갈레트 Le Moulin de la Galette에 댄서들을 구경하러 가곤 했는데요, 그림 의뢰를 받고 무엇을 그리면 좋을지 고민하던 중에도 이 루틴에는 변함이 없었다고 해요.

어느 날, 마티스는 댄서들의 춤을 보고 집으로 돌아오는 길에 시츄킨이 제시한 작품의 영감을 떠올립니다. 좀 전에 봤던 댄서들의 몸짓에서 마치 중력이 사라진 듯 깃털처럼 가볍고 자유롭게 춤을 추는 생동감 넘치는 몸짓을 떠올린 거죠. 그는 이 영감을 토대로 길이가 거의 4미터에 달하는 〈춤〉을 완성합니다.

마티스는 이 거대한 그림을 그리는 내내 그날 무도회장에서 들었던 노래를 흥얼거립니다. 그리고 일주일도 채 되지 않아 이 작품을 완성합니다. 사실 이 그림은 아주 단순합니다. 사용한 색도 네 가지뿐이고요. 그런데도 마치 그림 속 인물들이 당장이라도 손을 맞잡은 채 원을 그리며 춤을 출 것 같지 않나요? 딱딱한 직선 없이 곡선으로만 이뤄진 형태가 그림에 생동감을 더해주죠.

마티스가 우리에게 전하려 했던 것은 자신이 그날 본 댄서들이 아니라 그들의 움직임에서 느껴지는 가벼움과 경쾌함이었던 것입니다. "춤은 삶이요, 리듬이다"라고 생각했던 자신의 마음을 잘 녹여내어, 어쩌면 마티스는 사람들이 잠시나마 걱정을 잊고 신나게 춤을

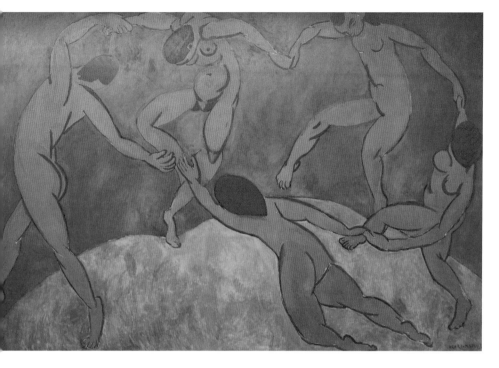

앙리 마티스, 〈춤〉, 1909~1910

추길 바라는 소망을 담았는지도 모르겠습니다.

그런데 1914년, 캔버스에 삶의 기쁨을 가득 담아내던 마티스의 삶에 어둠이 깃들기 시작합니다. 제1차 세계대전이 발발한 거예요. 파리에 있던 마티스의 집은 독일군의 공격으로 파괴되었고, 그는 극심한 공포를 느낍니다. 많은 사람들이 독일군에 잡혀갔고 심지어 어머니와 동생도 끌려가 소식이 끊어집니다. 그의 불안한 마음은 그 시기에 그린 작품에 고스란히 드러나는데요. 캔버스에서 색이 점점 사라지고 사각형, 원, 타원 같은 기하학적 무늬가 등장하기 시작합니다. 작품과 화가의 상황, 감정은 떼려야 뗄 수 없는 관계인가 봅니다.

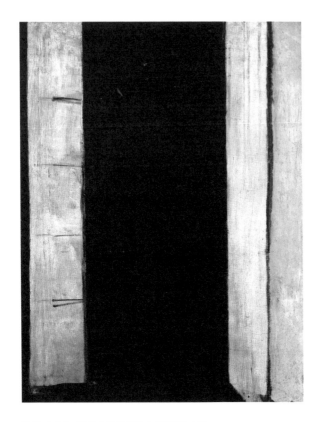

앙리 마티스, 〈콜리우르의 프랑스식 창문〉, 1914

대표적인 작품이 바로 〈콜리우르의 프랑스식 창문〉이지요.

강렬하고 개성 넘치는 색채와 생동감 넘치는 그림을 선보이던 화가가 그렸다고 믿기 힘든 작품입니다. 공포로 가득 찬 시절을 보내며 마티스의 그림은 단순함의 끝을 향해 가는데요. 창문 밖으로 활짝 핀 나무가 보이던 이전 작품들과도 너무 다른 모습인데 마치 그가 바라보는 바깥세상에는 조금의 빛도 남아 있지 않은 것 같아요.

이렇게 전쟁은 한동안 그에게서 풍부한 색과 삶의 기쁨을 빼앗아 갑니다. 엎친 데 덮친 격으로 기관지염이 악화되어 건강까지 나빠지 죠. 마티스는 치료를 위해 니스로 향하고, 다행히 니스의 따뜻한 햇 빛을 받으며 조금씩 안정을 되찾기 시작합니다. 이곳에서 그는 자신 의 색을 찾기 위해 노력했고 다행히 머지않아 기존의 아름다운 색채 를 되찾을 수 있었습니다.

꺾인 붓 대신 가위를 들고

마티스가 이렇게 아픔을 극복하고 남은 인생을 예술가로서도, 한 인간으로서도 행복하게 살았다면 얼마나 좋을까요? 왜 삶의 불행은 한 번으로 끝나지 않는 걸까요?

전쟁의 공포와 건강 문제를 겨우 극복한 마티스에게 1941년, 또다 시 비극이 찾아옵니다. 몸에 이상을 느낀 그는 병원을 찾았다가 십 이지장암을 선고받죠. 마티스는 이렇게 떠날 수 없었습니다. 아직 완성해야 할 작품들이 너무나 많았거든요. 마티스는 의사를 찾아가 간절히 부탁합니다. 건강해지는 건 바라지 않으니 조금만 더 작품을 만들 수 있게 해달라고. 그리고 목숨을 건 수술을 받는데요. 당시 지 인들조차 마티스가 살 수 있을 거라고 믿은 경우는 거의 없었습니 다. 하지만 예술에 대한 열망, 삶에 대한 갈망 덕분이었을까요. 마티 스는 엄청난 의지로 수술 후 눈을 뜨게 됩니다. 당시 병원에서의 별 명이 '부활한 자'였다고 하니 얼마나 기적 같은 일이었는지 알 수 있

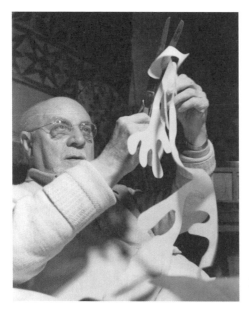

1946년경, 침대에 기대어
컷아웃 작업 중인 마티스

죠. 다행히 수술은 성공했지만 이후 유행성 감기와 두 차례의 폐색
전증을 앓으며 그는 여전히 썩 건강하지 않은 상태를 유지해요. 하
지만 그는 성치 않은 몸으로도 계속해서 그림을 그렸습니다. 위하수
증으로 몸에 쇠 벨트를 차야 해서 누워서 보내는 시간이 더 많았지만
요. 게다가 당시의 유화물감은 성분이 좋지 않아 더 이상 작업을 지
속하기 힘들었습니다.

 물론 이러한 상황도 마티스의 열정을 꺾지는 못했어요. 그는 이내
예술을 표현할 다른 방법을 찾아냈습니다. 캔버스에 구아슈gouache를
발라 오려내는 '컷아웃cutout'인데요. 뜻밖에도 이 작업은 그가 추구했
던 예술을 궁극의 경지에 다다르게 합니다. 색은 더 자유로워졌고

그림의 형태는 마치 어린아이가 그린 것처럼 극도로 단순해졌죠. 이 작업으로 그는 또 다른 역작을 만들어냅니다. 바로 다음 페이지에서 소개하는 〈폴리네시아 바다〉와 〈폴리네시아 하늘〉입니다.

이 작품은 가로가 약 2미터, 세로가 약 3미터에 달합니다. 혹시 여러분은 물고기와 새를 이렇게까지 단순하게 표현한 그림을 본 적이 있나요? 많은 거장들이 나이가 들면 '어린이의 마음으로 그리고 싶다'고 얘기하는데 마티스 또한 그런 마음으로 이 작품을 그린 것이 아닐까 싶습니다.

실제로 마티스의 후기 작품들을 보면 하늘과 바다를 함께 그린 그림들이 있습니다. 이 작품도 그중 하나죠. 또 다른 작품에서는 바다 속에 앵무새를 그리기도 했는데 이건 상상이 아니라 마티스가 실제 경험한 거였어요. 마티스는 바닷가로 여행을 가면 잠수을 즐겨 했고, 물속에서 숨을 참고 하늘을 바라보곤 했는데, 그럼 눈앞에는 물고기가 보이고 해수면 위로는 새들이 보이니 둘을 함께 그린 거죠. 이러한 이야기를 알고 나면 그의 작품을 더 풍부하게 감상할 수 있답니다.

참고로 마티스는 이 연작을 작업할 때 300마리가 넘는 새를 키우며 관찰했다고 해요. 하나의 형태를 그리기 위해 200번 넘게 작업을 했고요. 새와 물고기에게 단순하면서도 자신이 생각하는 율동감과 리듬감을 불어넣고자 수없이 고민하고 노력했던 거예요. 그래서일까요? 단순함이 극대화된 이 작품을 보고 있으면 복잡한 생각이 사라지고 머리가 맑아지는 느낌입니다. 바다를 보고 싶다는 마음도 들고요.

그런데 마티스는 이 무렵, 자신에게 남은 시간이 얼마 남지 않았다는 것을 느끼고 있었나 봅니다.

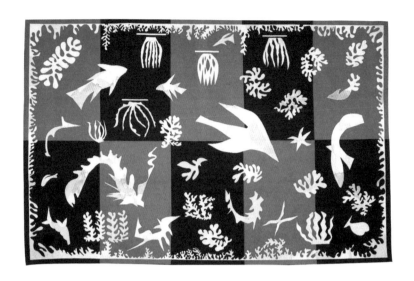

앙리 마티스, 〈폴리네시아 바다〉, 1946

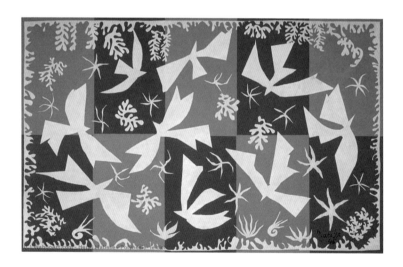

앙리 마티스, 〈폴리네시아 하늘〉, 1946

로사리오 성당 내부 전경

마티스는 77세에, 예술 인생에 정점을 찍는 작업을 시작합니다. 바로 니스 근교의 작은 마을 방스Vence에 있는 로사리오 성당Capilla del Rosario을 장식하는 일이었어요. 1942년, 십이지장 수술 후 니스에서 요양을 하던 마티스는 모니크 부주아라는 간호사의 극진한 간호로 건강을 회복하는데 이후 제2차 세계대전으로 한동안 소식이 끊겼던 부주아가 수녀가 되어 방스에 머물고 있다는 사실을 알게 됩니다. 마티스는 그녀에게 고마움을 보답하기 위해 성당 작업을 맡은 거예요.

마티스는 건축가와 함께 성당을 디자인하고, 그곳을 장식할 그림과 스테인드글라스에 이르기까지 거의 모든 작업에 참여합니다. 한마디로 로사리오 성당은 그 자체가 마티스의 작품이었던 셈이죠. 성

당 내부에는 웅장하거나 화려하지는 않지만 마티스가 추구했던 예술의 지향점이었던 단순함, 명쾌함을 살린 〈성 도미니크〉, 〈십자가의 길〉 벽화 등이 가득했고 창문에는 푸른색, 초록색, 노란색으로 표현한 〈생명의 나무〉가 자리하고 있었습니다. 실제로 이곳은 마티스 예술의 성지로도 여겨지는데, 자신의 남은 에너지를 성당 작업에 모두 쏟아 부은 마티스는 모든 작품을 완성한 후에 "내 인생 최고의 업적이다. 나는 이제 떠날 준비가 됐다"라고 했대요. 그러니 '마티스의 성당'이라고 불리는 것이 전혀 어색하지 않죠?

그는 최후의 순간이 왔을 때 겁쟁이가 되지 않기로 다짐합니다. 성당 작업은 그의 체력을 무한히 갉아먹었고 마티스는 눈을 뜨는 것조차 어려울 정도로 건강이 악화됐지만, 그럼에도 사람들에게 그림을 통한 삶의 환희를 전달하기 위해 죽기 직전까지 작업에 몰두했습니다.

"일이 모든 것을 치유한다"고 했을 만큼 작업할 때 가장 충만한 기쁨을 느꼈던 그는 결국 1954년, 85세의 나이로 붓을 내려놓고 숨을 거둡니다. 세상을 떠나기 전날, 자리에 누워 있던 마티스는 자신을 오랫동안 간호했던 리디아를 시켜 펜과 종이를 가져오게 한 후, 그녀의 모습을 그렸다고 알려져 있습니다. 세상을 떠나기 직전까지도 자신의 곁을 지켰던 이를 위해 혼신을 다해 그림을 그린 마티스, 이런 예술가를 어찌 사랑하지 않을 수 있을까요?

매 순간 불타올랐던
보헤미안 예술가

아메데오 모딜리아니

1884~1920

Amedeo Modigliani

"행복은 우울한 얼굴의 천사이다."

현재 거장이라 불리는 화가들의 삶을 들여다보면 누구 하나 평탄한 인생을 산 이가 없죠. 혹시 위대한 작품을 탄생시키기 위한 필수 요소가 고통일까요? 그들의 인생을 공부하다 보면 이렇게 힘든 삶을 살았구나 하는 안타까움이 드는 한편, 만약 화가들이 현재 이렇게 천문학적인 액수로 자신의 그림이 팔리는 것을 알게 되면 어떤 생각이 들까 궁금해집니다.

그리고 이런 생각을 할 때면 이 화가가 떠오릅니다. 바로 아메데오 모딜리아니. 모딜리아니는 생전에 그림을 그려 사랑하는 사람을 굶기지 않고 같이 살 수 있기만을 바랐지만 이마저도 이루지 못했거든요. 어쩌면 미술사에서 가장 비극적인 사랑을 했던 화가일 수 있습니다. 지금부터 그의 인생과 절절한 사랑에 대해 소개해볼까 해요.

모딜리아니는 1884년 이탈리아의 리보르노에서 태어납니다. 가죽 사업과 석탄 사업을 했던 아버지는 많은 부를 축적했지만 모딜리아니가 태어날 즈음에는 경기 침체로 파산했죠.

모딜리아니가 태어나던 날 파산한 가족의 재산을 압류하기 위해 사람들이 찾아왔는데, 당시의 오래된 경제법률 조항 중에 출산한 여인의 침대에 있는 것은 가져가서는 안 된다는 규정이 있었다고 해요. 그때 아버지가 침대에 중요한 물건들을 쌓아놔서 재산을 어느 정도 지킬 수 있었다는 속설이 있습니다. 모딜리아니의 어머니는 출신이 굉장히 독특한데, 스스로를 철학자 스피노자의 후손이라 소개했습니다. 사실 여부를 떠나서 어머니는 항상 이 점을 인식하고 살았던 것 같아요. 그러다 보니 자연스레 교양과 문학, 매너를 중요하게 여기며 모딜리아니를 키웁니다. 모딜리아니는 어머니의 교육 철학 덕분에 어릴 때부터 시와 문학을 즐기는 교양 있는 아이로 자라죠. 아버지는 모딜리아니가 화가가 되는 것을 끝까지 반대하지만 어머니가 화가의 꿈을 평생 지원해줬다고 해요.

모딜리아니를 이야기할 때 빠지지 않는 한 가지가 바로 외모입니다. 미술계의 장동건이라는 별명이 있죠. 어머니는 모딜리아니가 태어

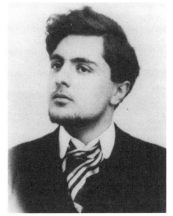

젊은 시절의 모딜리아니

낯을 때 아이가 너무 잘생겨서 뒤에서 후광이 비칠 정도였다는 말을
한 적이 있대요. 아들이 얼마나 예뻤던지 이탈리아의 왕자 이름인 아
메데오를 따서 이름을 지은 걸로도 알려져 있죠.

이렇게 극진한 관심과 사랑 속에서 자란 모딜리아니는 열 살이 될
때까지 어머니에게 교육을 받습니다. 이 시기에 단테의 신곡을 가장
좋아했다니, 어머니가 아들의 문화적, 예술적 소양을 길러주기 위해
얼마나 정성을 기울였을지 짐작이 되네요.

그런데 모딜리아니는 어린 시절부터 건강이 좋지 않았습니다. 열
한 살에는 흉막염에 걸렸고 성인이 된 후에는 폐결핵으로 평생을 고
생해요. 열네 살 때는 장티푸스와 고열로 쓰러지는데 이때 사경을
헤매는 와중에 환상을 보고 피렌체의 우피치 미술관에 가고 싶다는
둥 예술가가 되고 싶다는 둥 헛소리를 했다고 알려져 있습니다. 고
열에 시달리는 아들의 말을 들은 어머니는 병이 나으면 꼭 피렌체에
데려가 화가의 꿈을 이루어줄 테니 낫기만 하라고 약속합니다. 그러
자 놀랍게도 모딜리아니는 건강을 되찾고 어머니는 약속을 지키기
위해 아들을 데리고 피렌체로 향합니다.

품위를 버리고 몽마르트르에 정착하다

드디어 꿈에 그리던 우피치 미술관에 도착한 모딜리아니는 이곳
에서 수많은 작품을 감상하고, 특히 르네상스 시대의 작품에 많은
매력을 느끼게 됩니다. 그중에서도 르네상스의 거장 보티첼리의 〈비

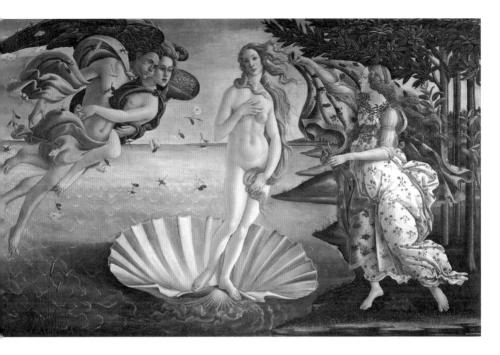

산드로 보티첼리, 〈비너스의 탄생〉, 1485

너스의 탄생〉을 보고 감탄을 금치 못하는데, 특히 비너스의 아름다운 모습에 반하죠. 〈비너스의 탄생〉은 왼쪽에서는 서풍의 신 제피로스가 육지를 향해 바람을 밀어주고 오른쪽에서는 봄의 여신이 망토를 덮어주러 오는 장면을 묘사한 명작 중의 명작입니다. 훗날 화가로서 모딜리아니만의 작품세계를 구축하는 데 지대한 영향을 미치게 됩니다.

그는 피렌체에서 미술교육을 받게 되는데 어머니는 아들을 국립 미술학교가 아닌 좀 더 자유롭고 개방적인 사립 미술학교로 보냅니다. 당시 국립 미술학교는 여성 지원자를 받지 않았고, 누드화를 그릴 때도 정해진 포즈와 매뉴얼을 따라야 할 정도로 굉장히 보수적이

었습니다. 반면 모딜리아니가 진학한 사립 미술학교는 여성들도 입학할 수 있었고 누드화를 그릴 때도 화가가 모델의 포즈를 자유롭게 선택할 수 있었어요. 누드화를 15분 만에 빠르게 그리는 독특한 수업도 있었는데, 아마 어머니는 아들이 이런 자유로운 분위기에서 마음껏 미술을 배우기를 바랐나 봅니다.

이곳에서 다양한 미술을 마음껏 접한 모딜리아니는 어엿한 청년으로 자라고 예술가로 성장하는 데 필요한 것을 모두 배웠다고 느끼자 당시 예술가들이 많이 활동하던 파리로 떠나겠다는 결심을 합니다.

모딜리아니가 처음 파리에 도착해서 정착한 곳은 몽마르트르입니다. 그런데 지금 우리가 생각하는 몽마르트르는 예술가들의 도시이자 낭만적이고 로맨틱한 지역이라는 이미지가 강하지만 그 시절 예술가들이 몽마르트르에 모여 살았던 이유는 집값이 가장 쌌기 때문이에요. 전기가 안 들어오고 난방도 되지 않고 정부에서 제대로 관리하지 않는 지역이라 술집도 많았죠. 우리에게 대단히 익숙한 물랑루즈도 몽마르트르의 초입에 있었어요. 그래서 성공하지 못한 가난

몽마르트르의 세탁선

한 예술가들이 이곳으로 모였죠.

몽마르트르에서 모딜리아니가 살았던 곳은 세탁선입니다. 당시 파리의 센 강에는 세탁을 하는 세탁선이 떠다녔는데 건물의 생김새가 비슷하다고 해서 세탁선이라고 불렸지요. 이곳은 요즘으로 치면 공동주택과 비슷한데 같은 방을 쓰는 사람들끼리 방값을 함께 부담하다 보니 예술가들끼리의 교류도 잦았던 것 같습니다. 모딜리아니는 처음에는 이곳에서도 품위 있는 귀족처럼 행동하지만 1년이 지나자 술과 마약을 하며 자유롭게 사는 보헤미안이 됩니다.

피카소와의 만남이 가져다준 기회

모딜리아니가 이곳에서 만난 인물은 피카소입니다. 피카소가 3년 정도 이곳에서 먼저 살고 있었는데 이유는 모르겠지만 둘의 사이가 썩 좋지는 않았다고 해요. 처음에 모딜리아니가 친한 척을 많이 했는데 피카소가 시큰둥했다는 소문도 있고요.

이때 모딜리아니는 초상화가로 활동하고 있었는데요. 이미 사진이 등장한 지 한참이 지난 뒤라 외모를 똑같이 재현하기보다는 주인공의 개성과 내면을 표현하는 것이 중요했습니다.

다음 페이지의 그림은 모딜리아니가 그린 피카소의 초상화입니다. 눈이 총명하고 자신감이 넘쳐 보이죠. 입을 보면 허세가 가득한 사람들이 보인다는 소위 '썩소'를 짓고 있는 것 같기도 하네요. 그런

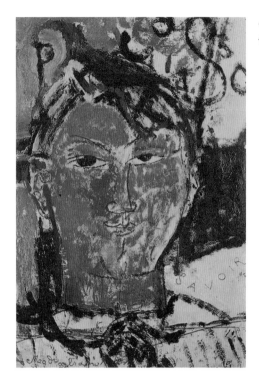

아마데오 모딜리아니,
〈피카소의 초상〉, 1915

데 자세히 보면 얼굴을 묘하게 반으로 나눴다는 느낌이 듭니다. 얼굴에 사용한 물감이 고르지 않은데 모딜리아니가 피카소에게 느낀 양가감정을 나타낸 거라고 해요.

실제로 모딜리아니는 피카소에게 질투심과 존경심을 동시에 가지고 있었습니다. 피카소의 성공을 질투하면서도 그의 예술가적 카리스마와 지식에 감탄했죠. 오른쪽 아래를 보면 '알다'라는 뜻의 savoir가 적혀 있는데, 피카소의 지식과 총명함을 표현한 거예요.

이후 모딜리아니는 자신의 첫 번째 후원자를 만납니다. 알렉상드

르는 모딜리아니의 첫 번째 후원자이자, 그의 재능을 알아보고 그림을 구입한 첫 번째 사람입니다. 피부과 의사여서 당시 상류층 사람들과 많이 교류하고 있었고요. 그는 모딜리아니를 상류층들의 초상화가로 만들어주기 위해 꽤 오랫동안 후원한 걸로 알려져 있는데, 다행히 모딜리아니는 알렉상드르의 친구들 사이에서 인기가 굉장히 많았다고 해요. 잘생긴데다 매너도 친화력도 좋았으니 당연할 수밖에요. 모딜리아니는 심지어 자신에게 돈이 없을 때도 더 가난한 친구에게 몰래 돈을 주기도 했대요.

그렇게 노력한 끝에 드디어 첫 번째 기회가 찾아옵니다. 상류층들 중에서도 특히 잘나가는, 요즘으로 치면 셀럽이었던 어느 남작부인의 초상화 작업을 맡게 된 거예요. 이 작업이 성공하면 상류층 전담 초상화가로 자리 잡을 수 있는 절호의 기회였다고 해요. 모딜리아니가 초상화를 그리기로 한 날, 남작부인은 자신이 가장 아끼는 빨간 재킷을 입고 그를 찾아옵니다. 우선 스케치를 마친 그림을 확인한 남작부인은 무척 만족스러워하고, 그녀의 반응에 신이 난 모딜리아니는 채색까지 완성한 다음 자랑스럽게 건네죠.

그런데 막상 완성된 그림 속 남작부인의 의상은 그녀가 그토록 아낀 빨간 재킷이 아닌 노란색으로 칠해져 있었어요. 완성작을 본 남작부인은 화가 치솟아 그림을 사지 않고 욕을 하면서 가버립니다. 결국 살 사람이 없어진 이 작품을 처음 두 사람을 연결해준 알렉상드르가 사는데, 그 덕분에 알렉상드르가 모딜리아니의 작품을 구매한 첫 번째 사람이 됩니다.

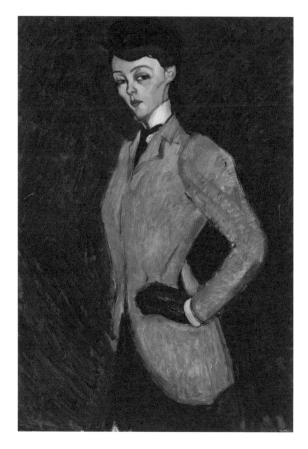

아마데오 모딜리아니, 〈노란 재킷을 입은 여인〉, 1909

모딜리아니에겐 이처럼 엉뚱하면서도 다소 삐딱한 면이 있었어요. 친구들에게는 친절한데 최고 권력자나 귀족 같은 권위자들 앞에서는 뭔가 심통을 부렸죠. 단지 신분이 높은 사람들을 만날 때만 그랬던 게 아니라, 당시 미술계의 최고 거장이었던 르누아르를 만났을

때도 그의 이러한 기질이 어김없이 드러납니다.

참고로 르누아르는 사람들에게 자신의 작업실을 보여준 적이 거의 없었다고 해요. 그런데 모딜리아니에게는 기꺼이 자기 작업실을 보여주고 그림도 설명해주는데, 당시에 아직 화가로 제대로 자리 잡지 못했던 모딜리아니가 그의 말을 자르며 이렇게 말합니다. "전 당신의 그림이 썩 맘에 들지 않는데요? 굳이 내가 이런 조언을 들을 필요는 없을 것 같습니다." 르누아르 입장에서는 얼마나 황당했을까요? 이렇게 모딜리아니는 거장의 눈에 들어 출세할 기회를 또 놓치게 됩니다. 이 사건 이후로 모딜리아니는 옆 동네인 몽파르나스로 이사하지요.

모딜리아니는 이사 후 어린 시절 좋아했던 조각을 다시 시작합니다. 이사한 집 근처에 브랑쿠시라는 유명한 조각가가 살았던 거예요. 그 사람을 만나면서 모딜리아니는 어린 시절 꿈꿨던 조각가의 꿈을 다시 품게 됩니다.

여기서 간단하게 브랑쿠시에 대해 설명할게요. 브랑쿠시는 조각을 과거에서 현대로 끌고 왔다는 평가를 받는 조각의 거장입니다. 그의 작품들은 지금 봐도 무척 세련됐어요. 여기서 잠깐, 추상화시킨다는 것은 쉽게 이야기하면 대상을 단순화시키는 것입니다. 혹시 전시장이나 미술관에 가서 그림이나 조각을 감상할 때 첫눈에 '이건 무엇을 그린 거구나' 싶다면 구상이고, 보는 순간 '이게 뭐야?' 싶다면 추상이라고 생각하시면 거의 맞습니다. 혹시 누군가가 난해한 작품에 대해 묻는다면 "굉장히 추상적이네요"라고 답해보세요. 굉장히 있어 보인답니다.

콘스탄틴 브랑쿠시, 〈포가니 양〉, 1913 아프리카 조각

　왼쪽은 브랑쿠시의 조각이고, 오른쪽은 아프리카 조각입니다. 모
딜리아니가 조각을 할 때 가장 많은 영향을 받은 게 이 두 가지인데
요. 여기서 잠깐 아프리카 미술에 대해 설명하자면, 제국주의 시대
에 유럽이 마지막으로 침략한 곳이 바로 아프리카랍니다. 아마 침략
자들 눈에는 아프리카의 예술품들이 신기하고 독특하게 느껴졌나
봐요. 사람들은 난생처음 접하는 신비로운 아프리카 미술품과 조각
들을 대거 유럽으로 가져오는데, 이때 아프리카 예술품을 수집하는
유행이 생겨납니다.

　그러다 보니 많은 예술가들도 아프리카의 조각들을 보면서 다양
한 영감을 얻습니다. 아프리카 조각 특유의 단순하면서도 주술적인

분위기가 그 당시 예술가들에겐 순수한 특별함으로 느껴진 거죠. 피카소도 이 시기에 아프리카 미술에서 많은 영감을 받아서 그 유명한 〈아비뇽의 처녀들〉을 완성합니다.

모딜리아니도 이 아프리카 조각을 보며 많은 매력을 느낍니다. 간혹 모딜리아니가 피카소의 영향을 받았다고 주장하는 분들이 있는데 사실 피카소도 아프리카 미술에 영향을 받은 한 명의 예술가일 뿐이죠. 그렇게 브랑쿠시와 아프리카 예술의 영향을 받은 모딜리아니는 마침내 자신만의 조각을 만들어냅니다.

'모딜리아니' 하면 많이 떠오르는 초상화의 특징이 긴 얼굴과 아몬드 모양의 눈이죠. 이러한 특징이 이때부터 나타나기 시작합니다.

이때 모딜리아니는 조각 재료를 살 돈이 없어서 아파트나 지하철 공사장에서 버려진 대리석, 목조를 주워 조각을 했다고 해요. 이 당시 조각품들의 크기가 비슷한 것은 그가 주웠던 대리석이나 목조들이 대체로 비슷한 크기였기 때문이라는 의견도 있습니다.

이렇게 조각가로 전향하는가 싶던 차에 1914년, 제1차 세계대전이 터지면서 재료를 구하기 힘들어지자 더 이상 조각 활동을 못하게 됩니다. 심지어 어느 시기에는 모딜리아니가 너무 오랫동안 보이지 않아 걱정이 된 친구들이 집으로 찾아갔다가, 거의 아사 직전인 상태로 쓰러져 있는 그를 발견하기까지 합니다. 가뜩이나 조각 활동을 하면서 먼지를 많이 마셔 폐가 약해졌는데 오랜 굶주림으로 건강이 더 악화돼, 계속 조각 활동을 했다간 죽을 수도 있다는 진단까지 받지요. 당연한 결과겠지만, 이 일을 겪은 후로 모딜리아니는 더 이상

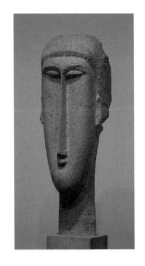

아마데오 모딜리아니, 〈두상〉, 1911

조각을 하지 않습니다.

　참고로 이 조각과 관련해서는 재미있는 일화가 있답니다. 모딜리아니는 그림을 그리다가 마음에 들지 않는 부분이 생기면 수정하는 게 아니라 그냥 찢어버리는 일이 잦았습니다. 그런데 조각은 마음에 안 든다고 찢거나 함부로 부술 수가 없잖아요. 그래서 당시 잠시 머물렀던 리보르노의 작업실 근처 운하에 던져버렸는데, 마을 사람들은 그런 행동을 보고 처음엔 미친 사람인 줄 알았다고 해요. 그런데 시간이 지나고 모딜리아니가 유명해지니 예전에 봤던 모습이 생각난 거예요. 그래서 사람들이 그곳으로 뛰어들어 열심히 조각을 찾았지만 지금까지도 그의 조각을 찾은 사람이 없다고 해요.

　이 사건을 '리보르노 조크'라고 부른답니다. 혹시 코로나가 종식되고 다시 세계여행이 가능해진다면 여러분은 꼭 이탈리아 리보르노

에 가서 운하를 유심히 들여다보세요. 혹시 거기서 로또를 찾을지도 모르니까요.

건강 악화로 어린 시절의 꿈이었던 조각가의 길을 접게 된 모딜리아니는 다시 회화의 길로 돌아옵니다. 르네상스 작품에 취해 있던 초기 시절과 아프리카 조각에 빠져들었던 시기를 거쳐 우리가 '모딜리아니' 하면 흔히 떠올리는 그만의 이미지가 이때부터 대중들에게 소개되기 시작한 거죠.

르네상스 시대의 특징이자 어린 시절 마주쳤던 보티첼리의 〈비너스의 탄생〉속 비너스처럼 좁고 내려간 어깨, 아프리카 조각에서 영감을 받은 긴 얼굴과 코와 아몬드 눈, 그리고 선이 작품의 중심을 이루면서 모딜리아니는 마치 조각을 보고 그림을 그린 듯한 호화스러운 그림들을 선보입니다. 모딜리아니는 본인이 곡선을 많이 사용한다는 것을 알았기 때문에 균형을 맞추기 위해 배경에는 직선을 많이 사용했죠.

죽음도 막지 못한 사랑 앞에서

여러 우여곡절 끝에 다시 본업인 화가의 삶에 집중하던 1917년, 모딜리아니는 드디어 운명적인 사랑을 만납니다. 평생의 뮤즈가 되는 화가 잔 에뷔테른을 만난 거예요.

두 사람은 아틀리에에서 처음 만나 서로에게 완전히 빠져듭니다.

잔은 풍경화를 주로 그렸는데 모딜리아니를 만난 후로는 인물화 작업을 많이 하게 되죠. 그런데 보수적인 부르주아 집안의 가톨릭 신자였던 잔의 부모님은 둘의 만남을 강하게 반대합니다. 모딜리아니가 외모는 출중했어도 오랜 병마 때문인지 이때는 많이 피폐했다고 해요. 게다가 잔은 고작 열아홉 살인 반면 모딜리아니는 무려 열네 살이나 많은 서른셋이었고요. 뜨겁게 사랑했던 두 사람은 잔 부모의 강렬한 반대에도 불구하고 아예 독립해 살림을 차립니다. 둘의 사랑이 더욱 격렬해졌으리란 건 충분히 짐작할 수 있죠.

잔은 바라는 것 하나 없이 그저 모딜리아니의 곁을 지켰다고 알려져 있습니다. 그야말로 모딜리아니를 맹목적으로 사랑한 거예요. 잔의 헌신적인 사랑 덕분에 술과 마약에 취해 있던 모딜리아니는 작품 활동에 더욱 주력하는 한편, 사랑하는 연인의 모습을 캔버스에 담습니다.

모딜리아니는 잔의 초상화를 그릴 때도 자신만의 독특한 화풍을 고수하는데요. 보통 사랑하는 사람을 그릴 땐 눈을 가장 강조하는 게 일반적이죠. 잔이 자신의 눈동자를 그리지 않는 이유를 묻자, 모딜리아니는 "당신의 영혼을 알게 되면 그때 당신의 눈동자를 그리겠다"고 대답했다고 해요. 흔히들 눈이 그 사람의 내면을 들여다보는 마음의 창이라고 하는데, 참 로맨틱한 대답이지요. 모딜리아니는 사랑하는 잔의 더 깊숙한 내면을 바라보고 싶었나 봅니다.

모딜리아니는 1917년에 친구들의 도움으로 드디어 첫 개인전을 엽니다. 모딜리아니는 이 전시에 자신의 모든 것을 쏟아 붓는데, 아래쪽과 같은 전시회 포스터를 내걸고 〈누워 있는 나부〉와 같은 작품

아마데오 모딜리아니, 〈큰 모자를 쓴 잔 에뷔테른〉, 1917

들을 전시회에서 선보입니다.

모딜리아니는 이 전시회가 성공적으로 끝나면 잔과 함께 이탈리아에 계신 어머니를 만나러 가려고 했습니다. 최선을 다해 전시회를 준비한 그는 전시회에 힘을 실어줄 명사들, 기자들, 지인들을 초대해 사전 개관을 하는데, 뜻밖에도 전시회를 시작하기도 전에 경찰이 출동합니다.

경찰은 "야한 그림을 밖에서도 보이도록 걸어두는 건 풍기문란이자 음란죄"라며 그의 작품들을 압수하고, 모딜리아니와 갤러리 주인을 체포합니다. 모딜리아니와 그의 작품은 경찰서에서도 조롱거리가 되지요.

여기서 한 가지 이상한 생각이 듭니다. 모딜리아니가 이러한 그림을 전시하기 이전에도 피카소를 비롯해 수많은 화가들이 누드화를 그렸는데 왜 모딜리아니에게만 이런 비난이 쏟아졌을까요? 여기에

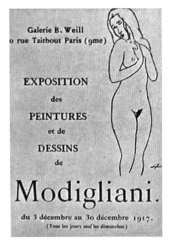

모딜리아니의 개인전 카탈로그, 1917

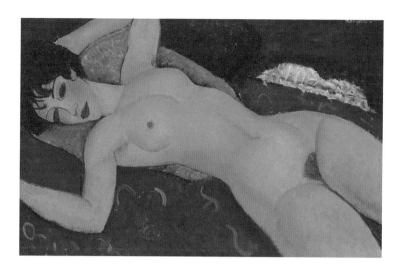

아마데오 모딜리아니, 〈누워 있는 나부〉, 1917

는 보통 두 가지 이유가 있습니다.

첫째, 이전까지는 누드화를 그리는 분명한 이유가 있었어요. 그리스 신화나 영웅 설화에 등장하는 여성들을 주로 그렸는데, 그들은 주로 잡혀 있거나 갇혀 있어서 구해야 하는 대상으로 묘사됐지요. 그런데 모딜리아니의 누드화는 주변에서 쉽게 만날 수 있는 여성들이 나른한 분위기에서 자기 몸을 드러낸 경우가 많습니다. 보통 누드화에는 체모가 없는 경우가 많은데, 이건 누드화의 목적이 여성의 신체에서 볼 수 있는 비율과 조화로움을 감상하기 위해서지, 여성을 실제로 벗겨놓고 음란함을 즐기기 위해서가 아니라는 좋은 핑계가 되곤 했거든요. 그런데 모딜리아니는 체모까지 적나라하게 묘사하니 음란하다는 게 그들이 내세운 이유였습니다.

그러고 보면 모딜리아니는 당시 사람들이 누드화를 보면서 느꼈을 감정을 실제로 못 느꼈을 수 있겠다는 생각을 해봅니다. 모딜리아니는 국립 미술학교에서 그림을 배운 적이 없잖아요. 국립 미술학교는 누드화를 그리는 자세와 포즈가 모두 정해져 있었지만 모딜리아니가 다녔던 사립 미술학교는 그저 자기가 아름답다고 느끼는 대로 표현하면 됐을 테니까요.

아무튼, 모딜리아니의 전시회는 완전한 실패로 막을 내립니다. 그는 좌절한 나머지 이때부터 "나는 이 시대 사람들이 이해할 수 없는 작가"라며 다시는 전시회에 작품을 내지 않았고 지인들에게 그림 몇 점을 판매하고 받은 돈도 병원비와 술값으로 모두 써버립니다. 결핵도 이때 다시 악화되지요.

이런 인생을 따라가면서 모딜리아니의 작품을 보고 있으면 새삼 시대의 흐름이라는 게 재미있다는 생각을 하게 됩니다. 일련의 사건으로 모딜리아니에게 가장 큰 고통을 준 〈누워 있는 나부〉가 오늘날 경매에서 무려 1,973억 원에 낙찰되었으니까요. 대단하죠?

한편, 1918년이 되자 전쟁이 심해지면서 독일군이 파리 근처까지 진격합니다. 마침내 독일이 파리까지 폭격하자 대피령이 내려지고, 모딜리아니와 잔은 프랑스 니스로 피하는데 이때 두 사람뿐 아니라 피카소, 마티스처럼 당대를 주름잡던 화가들도 전부 파리를 떠납니다. 니스에 도착한 모딜리아니는 작품이 팔리지 않아 길에서 사람들의 초상화를 그려주고 푼돈을 벌었다고 해요. 그마저도 시원찮을 땐 식당에서 밥값 대신 그림을 그려줬다고 하고요.

그런데 이렇게 가난했어도 모딜리아니와 잔은 행복하게 지냈다고 알려져 있습니다. 오히려 이때가 둘의 인생에서 가장 행복한 시기였다고도 하는데, 니스의 밝은 햇살을 마주하면서 그림의 색도 밝아지고 11월에는 딸도 태어나요. 딸의 이름은 아내의 이름을 따서 잔 모딜리아니로 짓지만 지독한 가난으로 아이를 키울 수 없었기에 아이는 잔의 부모님이 데려갑니다.

마침내 1918년 11월 11일, 독일의 항복으로 제1차 세계대전이 끝나자 모딜리아니 가족은 다시 파리로 돌아옵니다. 그런데 파리로 돌아온 모딜리아니가 그린 〈잔 에뷔테른의 초상〉에는 예전의 작품들과 달리 눈동자가 선명합니다. 이 작품을 보고 잔은 너무나 행복한 나머지 그 자리에서 펑펑 울었다고 해요. 모딜리아니는 이 그림 앞에서 잔에게 천국에서도 자신의 모델이 되어달라고 부탁하고, 잔은 기꺼이 받아들입니다.

하지만 병은 모딜리아니를 놓아주지 않습니다. 건강은 계속해서 악화되고, 이후 모딜리아니와 잔은 조금씩 외출하는 일을 줄이며 서로에게 의지해요. 어느 날부터 그들을 봤다는 사람들이 줄어들던 어느 날, 친구들이 두 사람의 집을 찾아가보니 모딜리아니는 쓰러져서 거의 죽어가고 있고 잔은 옆에서 울고 있었다고 해요.

그때 모딜리아니의 캔버스에는 마지막 작품이 남겨져 있었습니다. 바로 모딜리아니가 유화로 그린 유일한 자화상입니다. 그렇게 많은 초상화를 그린 화가였지만 정작 그는 자화상을 거의 남기지 않았는데, 마지막 작품으로 자화상을 택한 거예요. 방 안이 얼마나 추웠던지 실내에서도 코트와 목도리로 꽁꽁 싸매고 있습니다. 평생 자

아마데오 모딜리아니,
〈잔 에뷔레른의 초상〉, 1919

신이 화가였다는 것을 증명하기 위해 팔레트를 들고 있고요. 떴는지 감았는지 알 수 없는 눈으로 관람객을 바라보고 있네요. 아마 잔을 바라보는 자신의 모습을 그렸을 겁니다.

이 작품은 조만간 혼자 남겨질 잔을 위해 남긴 유언이었던 거예요. 내가 없어도 꿋꿋이 잘 살다가 나중에 천국에서 다시 만나자는, 그리고 그때 다시 내 모델이 되어달라는 유언.

그는 1920년 1월 23일 자선병원으로 이송되고 다음 날 24일에 쓸쓸히 세상을 떠납니다. 모딜리아니는 숨지기 직전 마지막으로 이렇

아마데오 모딜리아니,
〈자화상〉, 1919

게 중얼거렸다고 해요. "이탈리아여, 그리운 이탈리아여."

화가로 성공하면 꼭 돌아가고 싶었던 고향에는 끝내 가지 못한 채 사망한 모딜리아니. 그런데 참 안타까운 건 이 무렵 런던과 뉴욕에서는 독특한 분위기를 풍기는 초상화가가 등장했다는 소문이 나고 있었다는 거예요. 소문의 주인공은 당연히 모딜리아니였죠.

모딜리아니의 장례식 준비가 한창이던 때에 잔은 모딜리아니의 사망 소식을 듣습니다. 가족들은 시신이라도 보겠다는 잔이 혹시라도 충격을 받을까 봐 그녀를 아파트 6층에 가둬요. 그곳에서 혼자 울

던 잔은 끝내 하지 말았어야 할 결심을 하고 모딜리아니가 사망한 지 이틀 뒤인 1월 26일, 아파트 난간 위로 올라갑니다.

잔에게 모딜리아니가 없는 세상은 살아갈 의미가 없는 곳이었어요. 잔은 모딜리아니와의 약속을 빨리 지키기로 결심했고, 주인이 없는 방에는 그녀가 그린 〈자살〉만 덩그러니 남겨져 있었습니다.

잔의 부모님은 모딜리아니를 끝까지 원망하면서 딸과 모딜리아니를 함께 묻는 것을 거부합니다. 결국 두 사람은 죽어서도 만나지 못하고 다른 곳에 잠들죠. 이때 파리 전체가 둘의 안타까운 사연에 슬픔에 잠겼다고 해요.

잔 에뷔레른, 〈자살〉, 연도 미상

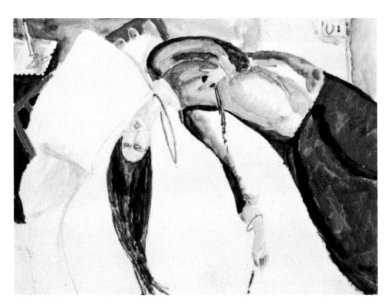

페르 라셰즈에 있는 두 사람의 묘지

　이렇게 두 사람의 이야기가 끝나는가 싶더니, 특별한 일이 생깁
니다. 두 사람이 사망한 지 10년이 지난 1930년에, 모딜리아니의 어
머니가 잔의 부모님을 설득해서 잔의 시신을 모딜리아니 시신 옆으
로 옮기게 된 거예요. 두 사람이 함께 묻힌 묘비에는 "아메데오 모딜
리아니-영광의 순간, 죽음이 그를 데려가다. 잔 에뷔테른-그의 동
반자에게 헌신한 극한의 희생"이라는 묘비명이 새겨집니다. 마침내
두 사람은 파리가 기억하는 불멸의 사랑으로 남게 된 거죠. 지금도
많은 사람들이 이곳을 지날 때마다 이들의 슬픈 사랑을 기억하며 장
미를 올려둔다고 해요.

　어떠신가요? 모딜리아니의 예술과 잔을 향한 절절한 사랑이. 저는
모딜리아니의 작품을 볼 때면 우수에 찬 눈빛과 특유의 분위기에 뭔
가 가슴이 먹먹해지는 느낌을 받곤 했는데, 그의 인생을 알고 그림
을 보니 그 이유를 알겠더라고요. 사랑이라는 말이 한없이 가벼워진

시대에, 여러분에게 사랑이란 과연 어떤 의미와 가치를 지니는지 한 번 생각해보는 시간을 가져보는 것은 어떨까요. 이왕이면 모딜리아니의 그림을 감상하면서요.

민족을 위해 그림을 그렸던
프라하의 영웅

알폰스 무하

1860~1939

Alphonse Maria Mucha

"거리는 누구에게나 열려 있는 전시장이 될 것이다."

　19세기 말부터 20세기 초까지, 유럽은 '컴퓨터 빼고 모든 게 다 나왔다'라는 말이 나올 정도로 급변합니다. 사람들은 새로운 문명을 만끽하며 풍요로운 나날을 보냈죠. 하지만 이 시기는 오래가지 않습니다. 1914년부터 시작된 제1차 세계대전 때문이지요. 그래서 사람들은 아무 근심 없이 행복했던 이 시기를 '벨 에포크belle époque'라 부르며 회상했습니다. 불어로 아름다운 시기라는 뜻이에요.

　그리고 이 시기, 광고포스터계에 슈퍼스타가 등장해 새바람을 일으킵니다. 우리에게는 타로카드 그림으로 친숙한 알폰스 무하입니다. 그는 벨 에포크 시기에 '아름다운 작품'으로 가장 주목받았던 작가 중 한 명이에요. 그가 등장하기 전에는 아무도 그렇게 화려하고 장식이 많은 포스터를 그리지 않았거든요.

　그러니 알폰스 무하의 등장은 그야말로 혁신이었습니다. 심지어 그의 작품은 〈세일러문〉, 〈카드캡터 체리〉 같은 유명 애니메이션에도 영향을 끼쳤지요. "지금 활동하는 순정만화 작가들은 모두 무하에

게 큰 빚을 지고 있다"라는 말이 있을 정도로 그의 그림은 당대에도, 한 세기가 지난 지금도 특유의 아름다움으로 사랑받고 있습니다.

이렇게 심미적 요소가 극대화된 그림을 그린 화가는 대체 어떤 사람일까요? 어떤 인생을 살았기에 이런 작품을 남길 수 있었을까요? 예술가의 삶 역시 아름다움으로 점철되어 있을까요? 고향인 체코에서 소소하게 그림을 그리다가 스물일곱이 되어서야 예술의 중심지인 파리에 입성했고, 이후로도 먹고살기 위해 오랫동안 인쇄 공장에서 보조 직원으로 일해야 했던 화가의 삶을 보면 예술가로서 순탄하게 살았던 것만은 아닌 듯합니다. 일흔아홉에는 민족성을 고취시키는 그림을 그렸다는 이유로 나치에게 납치돼 잔인한 고문까지 당했지요. 평생 예쁘고 좋은 것만 보면서 살았을 것 같은 무하의 인생에는 무슨 일이 있었을까요? 무하가 궁금하다면 밝고 풍요로웠던 파리의 그때 그 시절, 벨 에포크로 함께 가볼까요?

화가의 운명을 타고난 소년

알폰스 무하는 1860년 체코 동부의 모라비아에서 태어났습니다. 아버지는 공무원이었고 어머니는 뛰어난 학식으로 상류층 가정교사로 일했죠. 그런데 사실 무하의 어머니는 비혼주의자였어요. 1800년대에 여성이 비혼주의였다니, 벌써 범상치 않죠?

그런데 비혼의 신념을 깨고 결혼한 것은 바로 꿈 때문이었다고 합니다. 어느 날 꿈에서 하늘이 열리더니 천사가 내려와 독실한 가톨

릭 신자인 그녀에게 이렇게 말했다고 해요. "곧 어머니를 잃은 아이들이 올 거야. 네가 좀 보살펴줘!" 그런데 놀랍게도 다음 날 아침에 먼 친척에게서 편지가 도착합니다. "네가 독신주의자인 건 아는데, 그래도 딱 한 번만 선 좀 보지 않을래? 얼마 전에 아내랑 사별해서 아이 셋을 혼자 키우고 있는 남자야."

그녀는 친척의 편지를 읽자마자 전날 꾼 꿈을 신의 계시로 받아들이고 상대방의 얼굴도 보지 않은 상태에서 결혼을 결심합니다. 이렇게 무하가 태어나죠. 어머니에게 무하는 마치 신이 보내주신 아이 같았을 거예요. 최대한 많은 것을 지원해주고 싶었겠죠. 그런데 무하가 태어난 곳은 시골이라 장난감 가게조차 없었습니다. 그래서 장난감 대신 목걸이를 만들어주는데 그 목걸이에는 보석 대신 연필이 달려 있었다고 해요. 어머니의 큰 그림 덕분이었을까요? 덕분에 무하는 갓난쟁이일 때부터 걷는 것보다 마룻바닥에 그림 그리는 걸 먼저 했다고 해요.

여기서 잠깐, 보통 초등학생에게 그리고 싶은 것을 그리라고 하면 무엇을 그리나요? 대부분 가족, 우리 집, 동물 등을 그리죠? 그런데 출생부터 남달랐던 무하는 고작 여덟 살에 무려 '십자가에 못 박힌 예수'를 그립니다. 오른쪽 그림이 바로 무하의 첫 작품입니다.

딱 봐도 거장이 될 재목이죠? 정말 놀랍지 않나요? 엄청난 천재라고 하기에는 조심스럽지만 확실히 또래 아이들과는 달랐습니다. 그런데 뜻밖에도 어린 무하가 가장 잘하는 건 그림 그리기가 아니었습니다. 무하가 그림 그리기보다 잘하는 건 바로 노래였어요. 그래서

알폰스 무하, 〈예수 그리스도 십자가 못 박힘〉, 1868

중학교에 진학할 나이에 학교가 아닌 수도원의 성가단원으로 활동합니다.

그러면 무하는 어쩌다 화가의 길을 걷게 되었을까요? 바로 변성기 때문입니다. 이때 목소리가 망가져 더 이상 성가대에서 활동할 수 없게 되었죠. 미술로 방향을 바꾼 무하는 이후 마을 사람들의 초상화를 그려주고 용돈을 벌며 제법 풍족한 생활을 하던 중, 우연히 상류층 백작의 초상화를 그려줍니다. 무하가 그린 초상화가 마음에 들었던 백작은 한 가지 제안을 하죠. "내가 조금만 지원해주면 성공할 것 같구나. 너를 후원해줄 테니 파리로 가렴."

이렇게 해서 그는 당시 예술의 중심지였던 파리에 입성합니다. 이때 무하의 나이는 스물일곱이었어요. 유명한 화가들이 대개 어릴 때부터 두각을 나타냈던 것에 비하면 늦은 편이었죠.

무하의 성공을 두고 '늦게 시작했어도 어쨌든 천재니까 잘됐겠지'라고 생각한다면 완벽한 오해입니다. 천재성은 그의 첫 번째 성공 요인이 아니었거든요. 실제로 무하는 프라하 예술학교 시험에 낙방했어요. '당신께 재능이 있다는 것을 부인하지는 않습니다. 하지만 그 정도 재능으로는 부족합니다'라는 답변을 받았다니 놀랍죠? 무하의 가장 큰 성공 요인은 단언컨대 성실함이었습니다. 그는 정말 성실하게 그림을 그리면서 기회가 왔을 때 단단히 붙잡을 준비를 하고 있었던 거예요.

하늘은 스스로 돕는 자를 돕는다고 하죠? 실제로 머지않아 무하를 파리의 슈퍼스타로 만들어줄 엄청난 기회가 찾아옵니다.

가장 힘들었던 시기에 찾아온 행운

슈퍼스타의 탄생 비화를 듣기 전에 먼저 알아둬야 할 사람이 있습니다. 사라 베르나르_{Sarah Bernhardt}라는 프랑스의 연극배우예요. 어릴 때부터 배우를 꿈꿨고 평생 연극 무대에 올랐으며, 69세에 무대 추락 사고를 당하고 2년 뒤에는 후유증으로 한쪽 다리를 절단하는 아픔을 겪고도 무대를 포기하지 않았던 엄청난 열정의 소유자입니다. 그녀는 "이제부터는 앉아서 연극을 하겠다"고 선언한 후 배우 생활을 이어나가다가 연습 도중에 쓰러져 생을 마감했죠.

모두가 존경한 최고의 스타 배우와 무명의 화가 사이에 어떤 인연이 있는지 궁금하지 않으신가요? 지금부터 무하가 파리에 도착했던 당시로 가보겠습니다.

무하는 3년 동안 열심히 그림을 그렸지만 이렇다 할 성과를 내지 못했습니다. 무명이라 작품이 잘 팔리지 않았고 후원해주던 백작마저도 무하가 서른이 넘자 후원을 중단해 생활이 어려워졌죠. 하는 수 없이 그는 인쇄 공장에 취직합니다. 성실함의 대명사였던 만큼 무하는 공장에서도 정말 성실히 일했죠. 그런 무하에게 크리스마스 이브에 선물처럼 기적이 찾아옵니다.

당시 사라 베르나르는 직전의 연극이 흥행에 참패해 이를 갈며 다음 작품을 준비하고 있었어요. 그런데 포스터 담당 매니저가 가져온 연극 포스터를 보고 촌스러운 디자인에 화가 치솟습니다. 베르나르는 지금 당장 인쇄소에 가서 포스터 디자인을 다시 하라고 매니저에

게 호통을 쳤지요. 그런데 허겁지겁 공장으로 달려간 매니저는 눈앞이 캄캄해져요. 모든 직원이 크리스마스 휴가를 가느라 공장이 텅텅 비어 있었거든요. 당황한 매니저가 눈물을 흘리려던 찰나, 공장 구석에서 소처럼 일하고 있던 무하가 눈에 들어옵니다. 매니저는 너무 급했던 나머지 무하를 붙잡고 부탁하죠. "이봐, 혹시 포스터 디자인 할 줄 알아? 진짜 급한데 너밖에 없어."

매니저는 무하를 베르나르의 연습실로 데려가 스케치를 시켜보는데요. 초상화를 그려주고 용돈벌이를 했던 무하는 이 기회를 놓치지 않습니다. 무하를 파리로 보내준 게 초상화인데 이 테스트를 통과 못 할 리 없었겠죠? 무하의 그림이 맘에 들었던 매니저는 그에게 포스터를 의뢰합니다. 무하는 다시 텅 빈 공장으로 가서 지금까지의 노하우를 모두 담아 생애 첫 포스터인 〈지스몽다〉를 완성해요. 한번 볼까요?

1894년에 그린 작품인데 지금 봐도 아름답지 않나요? 이 포스터를 본 매니저는 어떤 반응을 보였을까요? 놀랍게도, 매니저는 이 따위 쓰레기를 만들면 어떡하냐며 욕을 퍼붓습니다. 당시에는 이렇게까지 화려한 포스터가 없었으니, 아주 놀라운 반응은 아니었을 거예요. 무하의 포스터는 매니저로서는 태어나서 처음 보는 스타일이었으니까요.

그런데 매니저가 욕을 했던 데는 그림 스타일 외에도 다른 이유가 있었습니다. 이 포스터의 세로 길이가 무려 2미터에 달했거든요. 길이가 왜 문제냐고요? 실제로 이 작품을 보면 중간에 반으로 접은 흔

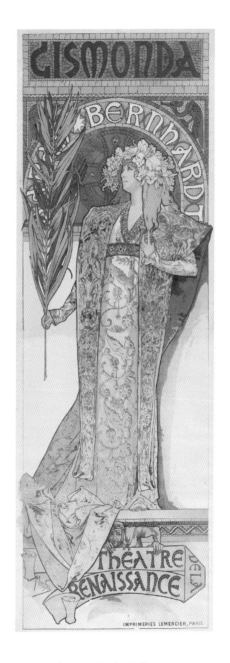

알폰스 무하, 〈지스몽다〉, 1894

적이 있어요. 이만한 길이를 한 번에 찍을 기계가 없어 인쇄를 두 번 해야 했거든요. 매니저 입장에서는 무하가 미친놈처럼 보일 만했던 거죠. 그렇지만 이미 일은 벌어졌고 매니저는 선택을 해야 했습니다. 빈손으로 가서 사라에게 욕을 먹든지, 뭐라도 들고 가서 욕을 먹든지.

여러분이라면 어떻게 하시겠어요? 당연히 뭐라도 가져가야죠. 무하의 포스터를 들고 간 매니저는 눈을 질끈 감고 종이를 펼칩니다. 그런데 여기서 또 한 번 기적이 일어나요. 베르나르는 포스터를 보자마자 감격해서 외칩니다. "내 평생 이렇게 아름다운 포스터는 처음 봤어! 지금 당장 이 포스터를 전부 들고 나가서 파리 시내의 유명한 건물에 전부 붙여!"

기적은 여기서 끝이 아니었습니다. 고정관념에 빠져 있던 매니저나 디자이너와 달리 예술성을 타고난 베르나르는 이 포스터의 가치를 알아본 겁니다. 다음 날 아침, 집을 나선 매니저는 깜짝 놀랍니다. 전날 그렇게 열심히 붙인 포스터가 모두 사라져버렸거든요. 포스터가 너무 아름다웠던 나머지 사람들이 전부 떼어간 거예요. 이 엄청난 '사건'에 베르나르는 재빨리 인쇄소에 연락해 포스터 4,000장을 추가로 찍어서 유료로 판매하자는 제안을 하죠. 베르나르는 상업성도 뛰어난 사람이었던 거예요. 새로 찍은 포스터는 한 장도 남김없이 판매되었고 이때부터 무하는 무명 생활을 청산하고 파리의 슈퍼스타로 도약합니다. 이 과정을 지켜본 베르나르는 무하에게 전속 계약을 제안합니다. "앞으로 6년 동안 내 포스터 디자이너가 되어줘요."

무하를 이야기할 때 베르나르를 소개하지 않을 수 없는 이유를 이제 아시겠죠?

아름답게, 눈이 부시게

이쯤에서 '벨 에포크'라는 단어를 짚어볼까 합니다. 드라마 〈청춘시대〉를 보신 분이라면 익숙하실 텐데요. 풍요롭고 평화롭고 낙관적인 시기, 다양한 예술이 발현됐던 '아름다운 시기'라는 뜻을 가진 프랑스어입니다. 19세기 말부터 20세기 초반, 정확하게는 제1차 세계대전 직전까지를 벨 에포크라고 부릅니다. 프랑스의 문화 예술은 이때 정점을 찍었다 해도 과언이 아닌데 폴 세잔, 폴 고갱, 반 고흐, 로댕 등 우리가 알고 있는 위대한 예술가들도 이때 대거 등장합니다.

기술도 급속도로 발전했습니다. 이때부터 기계를 사용한 대량생산이 가능해졌고 라이트 형제가 비행기를 만들었지요. 최초의 영화도 이때 만들어졌고 심지어 파리에는 지하철까지 생겼습니다. 사람들은 기술의 발전에 취해 걱정 없이 행복을 만끽했지요.

하지만 이 행복은 오래가지 못했습니다. 기술의 발전은 편리한 생활뿐만 아니라 전쟁도 초래했거든요. 전쟁이 일어나기 직전까지는 모두가 풍요로운 일상을 누린 만큼 미美의 추구도 절정에 달해 있었습니다. 아름다움이 최고였던 시기인 만큼 무하의 그림이 더 주목받는 계기가 되었지요.

다음 페이지에 소개되는 그림은 〈지스몽다〉와 더불어 무하의 대표작으로 손꼽히는 〈황도12궁〉입니다. 지금도 다양한 아이템에 활용되는 인기 작품이죠. 그런데 오늘날 무하의 그림이 새겨진 물건을 사는 사람들 중 상당수는 이 그림의 원래 용도를 잘 알지 못합니다.

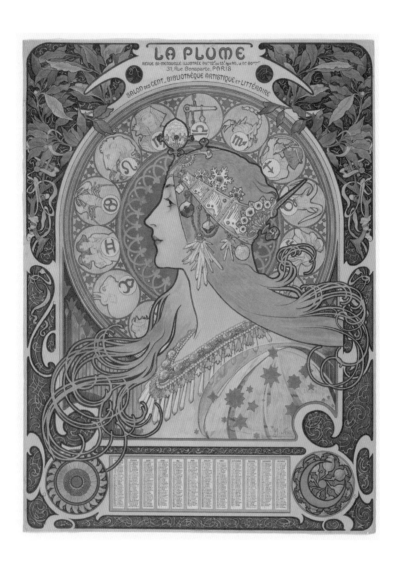

알폰스 무하, 〈황도12궁〉, 1896

이 그림은 무하의 상업 작품 중 하나인데요, 그는 어떤 의뢰를 받고 황도12궁을 그렸을까요? 타로카드를 떠올리는 분들이 많으실 텐데 이건 달력이에요. 그림 속 원을 따라 열두 개의 별자리가 그려져 있고 아래쪽 두 개의 원에는 태양을 의미하는 해바라기와 달을 뜻하는 양귀비가 있죠. 태양이 뜨고 달이 지기를 반복하다 보면 한 달이 되고, 1년이 되고, 쌓인 시간은 인생이 됩니다. 한마디로 이 그림은 '사람의 인생'을 담고 있죠. 중앙의 여성은 사라 베르나르입니다.

무하가 이 시기에 그린 작품을 좀 더 보기 전에 한 가지 용어를 살펴볼까요? 바로 '아르누보Art Nouveau'인데 아마 한 번쯤은 들어보셨을 거예요. 영어로 '뉴 아트New Art', 즉 새로운 예술이란 뜻이죠. 기술의 발전으로 사진이 등장하자 예술가들은 자연으로 시선을 돌립니다. 자연에서 발견한 새로운 예술이 당시의 아르누보였던 거예요.

아르누보를 중요하게 여겼던 작가들의 작품에는 '곡선, 여성, 꽃'이 필수 요소로 등장합니다. 그들은 인공적인 직선을 지양하고 자연 속에 있는 아름다운 여성들을 그렸으며 자연의 산물 중 가장 아름다운 것이라고 생각한 꽃을 그림의 주요 소재로 삼았습니다. 특히 무하의 아르누보에는 그만의 슬로건이 있었습니다. "가난한 사람들도 아름다움을 즐길 권리를 가지고 태어난다"인데 이런 신념을 가지고 있었기에 포스터를 그려 길거리 자체를 전시장으로 삼을 수 있었을 거예요. 모두가 쉽게 예술을 접할 수 있도록요. 이러한 가치관을 바탕으로 탄생한 무하의 아르누보 최대 걸작이 바로 〈사계〉입니다.

이 작품 또한 의뢰를 받아 그린 장식패널인데요. 무하가 그린 계절을 하나하나 들여다볼까요? 먼저 봄입니다. 주변을 보세요. 봄이 왔

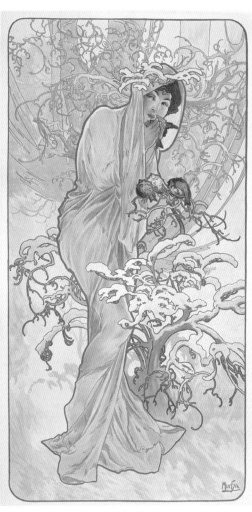

알폰스 무하, 〈사계〉, 1896

다는 걸 알리는 하얀 꽃들이 만발했죠. 배경은 사계절 중 유일하게 성장과 재생을 의미하는 초록색입니다. 여성의 손에는 '리라'라는 악기가 들려 있고, 주변에는 새들이 모여 있습니다. 무하에게 봄은 모든 것이 피어나고 탄생하는 계절입니다. 그 즐거움을 새들이 노래하고 있고요.

여름은 간단합니다. 작열하는 태양 아래에 있는 여성의 머리에는 타오르듯 붉은 꽃으로 만든 화관이 씌워져 있습니다. 어깨를 드러낸 의상은 계절의 세심한 표현이죠.

무엇보다 흥미로운 것이 가을입니다. 생각지도 못한 디테일을 발견할 수 있기 때문인데요, 여러분에게 가을의 이미지는 어떤가요? 보통 수확의 계절을 떠올리실 거예요. 그림 속 여성도 이에 걸맞게 포도를 따고 있네요. 그런데 당시에는 모든 곡식과 과일을 사람이 손으로 직접 따야 했어요. 이런 식으로 팔을 많이 쓰게 되면 어떤 현상이 나타날까요? 전체적으로 몸이 다부져지고 잔근육이 드러나지 않을까요? 그림을 자세히 보면 가을에 그려진 여성만 근육질이에요. 어깨도 벌어져 있고 팔에 삼두근과 이두근도 표현되어 있죠.

마지막 그림은 굳이 설명을 덧붙이지 않아도 겨울 그 자체입니다. 이걸 본 사람들은 특히 겨울에 무하의 성격이 그대로 담겨 있다고 입을 모았습니다. 이미 눈치 채셨겠지만 그는 섬세하면서도 무척 착한 사람이었습니다. 포스터를 통해 작품성을 인정받은 후에는 금전적으로 풍족한 생활을 했는데 돈 욕심은 없었죠. 그는 생활이 어려운 친구들에게 자신의 돈을 조건 없이 내줍니다. 무하의 돈으로 생활한 작가들 중에는 오늘날 그보다 대중적으로 더 알려진 고갱도 있었죠.

둘은 한동안 같이 살기도 했을 정도로 친한 사이였다고 해요. 그만큼 무하는 가진 것을 베푸는 것에 아낌이 없었습니다. 겨울에서 무하의 성격이 잘 드러나는 부분은 그림 중앙에 있는 새들입니다. 시리즈로 그린 것이기 때문에 봄에 그린 새들과 같은 친구들인데 잘 관찰하면 봄보다 겨울에 더 살이 통통한 것을 알 수 있습니다. 거의 공 수준으로 동글동글해져 있죠. 또 여성은 손에 든 새들에게 입김을 호호 불어주고 있고요. 추울까 봐 따뜻한 숨으로 언 몸을 녹여주는 이런 모습이 바로 무하의 성격 그 자체였습니다.

무하를 광고포스터계의 거장으로 소개했지만 그의 인생을 들여다보면 사실 당시에도 광고포스터만 제작했던 것은 아니랍니다. 광고계의 유명세에 비해 알려지지 않은 명작도 있는데, 지금 소개할 작품이 무하의 숨은 대표작이지요.

무하는 예루살렘이 있는 수도원의 성당을 장식해달라는 의뢰를 받습니다. 그는 성당에 자신의 작품을 남길 수 있다는 것을 영광으로 생각했고 한동안 이 작업에 모든 에너지를 쏟았는데요. 그토록 열정을 담아 만든 작품이 다음 페이지에 실은 〈백합의 성모 마리아〉입니다.

어때요? 정말 아름답지 않나요? 오른쪽에 선 성모 마리아의 몸에서 은은한 광채가 흘러나옵니다. 그 주변은 백합으로 가득하죠. 마리아가 입은 옷의 일부는 앉아 있는 소녀의 몸을 감싸는 듯한데 지상의 인물인 소녀는 선명한 색채로 또렷하게 표현되어 있어요.

그런데 아쉽게도 이 작품은 미완성입니다. 무하에게 장식을 의뢰

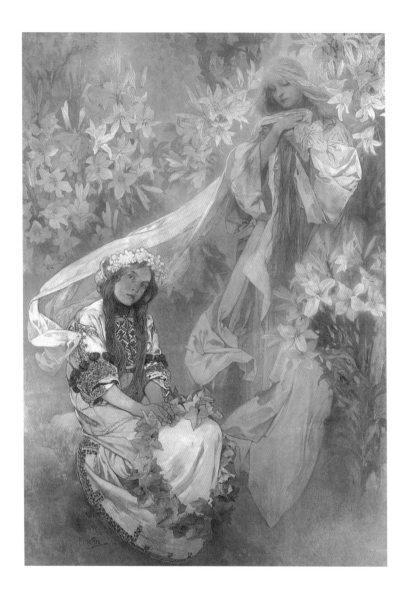

알폰스 무하, 〈백합의 성모 마리아〉, 1905

한 수도원장이 세상을 떠나면서 이 계획이 무산됐거든요. 이 작품 또한 미완성으로 남다 보니 현재로선 자세한 해석이 남아 있지 않습니다. 이 작품이 성당에 걸렸다면 얼마나 아름답고 신비로운 공간이 되었을지, 지금 생각해도 아쉬움이 남습니다.

무하는 이런 작업을 통해 자신의 예술성을 더 좋은 세상을 만드는 데 써야 하지 않을까 하는 의문을 조금씩 품게 되었고, 과연 그 방법이 무엇일지 고민에 빠집니다. 그러는 한편으로, 아무리 바빠도 체력이 허락하는 한 계속해서 새로운 작업을 의뢰받아 창작 활동을 이어가죠. 어느새 무하는 파리에서 가장 성공한 상업 작가의 반열에 오르게 돼요.

민족을 위한 예술에 눈뜨다

계속해서 성공가도를 달리던 무하는 50대가 되자 "그는 더 이상 상업적으로 이룰 게 없다"라는 평을 듣습니다. 그는 파리 만국박람회에서 오스트리아-헝가리 제국령에 편입된 '보스니아-헤르체고비나' 전시관의 장식, 포스터 디자인 등을 담당하며 다시 한 번 엄청난 명성을 입증했고, 이를 계기로 프랑스 '레지옹 도뇌르' 훈장과 오스트리아-헝가리 제국 황제로부터 특별 훈장도 수여받아요. 부도 명성도 모두 이루었지만 무하는 여전히 뭔가 허전하고 착잡한 느낌을 지울 수가 없었습니다. 오스트리아의 피지배국인 체코에서 태어난 자신이 오스트리아-헝가리 제국령의 예술가로서 또 다른 속국의

전시관을 치장하는 일이 마냥 유쾌할 수 없었던 거예요. 지금까지 직접 표출된 적은 없지만 무하가 태어난 시기는 체코의 민족부흥 운동이 절정에 달한 때였기에 그의 DNA에는 아무래도 조국을 향한 애정이 새겨져 있었을 겁니다. 자신이 속해 있는 슬라브 민족은 계속해서 타국의 지배를 받고 있는데 본인만 잘 먹고 잘살고 있다는 생각에 마음이 무거웠던 것입니다.

그는 잠시 모든 작업을 중단하고 곰곰이 인생을 돌아봅니다. '이 공허함은 어디서 오는 것인가?' 마침내 무하는 이러한 답을 찾아내죠. '나는 내 재능을 올바르게 쓰고 있나? 신께서 내게 주신 재능을 단 한 번도 민족을 위해 사용하지 않았는데……'

결국 무하는 "이제 상업 예술은 하지 않아도 괜찮아. 지금부터는 민족을 위한 작품을 그릴 거야"라고 결심합니다. 이때 세운 계획 중 하나가 민족의 역사를 기록한 〈슬라브 서사시〉 연작이지요. 그런데 이 프로젝트는 너무나 초대형 규모였기에 후원자가 필요했고, 그래서 그는 당시 성공한 사업가들이 모여 있던 미국으로 향합니다. 수소문 끝에 친슬라브파인 기업가 찰스 크레인을 만난 무하는 프로젝트에 대한 후원을 약속받은 후 고국인 체코로 돌아와요. 그리고 우선 연작 작업을 시작하기 전에 슬라브 민족의 역사를 공부하는 데 집중합니다. 역사 서적을 탐독하고 슬라브 역사학자들을 만나가면서 역사관을 정립합니다. 또한 자신의 민족이 살았던 모든 나라를 직접 방문해 역사적인 장소를 사진으로 찍어 기록하고요.

무하는 이 모든 작업을 마무리한 후에야 비로소 붓을 듭니다.

알폰스 무하, 〈슬라브 서사시 20번째, 슬라브 찬가〉, 1926

앞 페이지에 실린 작품은 슬라브 서사시의 대표작입니다. 현재 체코의 땅에 최초로 정착한 켈트인들의 이야기인 〈슬라브 민족의 원고향〉에서 시작해 〈슬라브 찬가〉까지 이어지는 이 거대한 작품을 완성하는 동안, 50대였던 무하는 어느새 70대 노인이 되었죠. 이 작품을 완성한 무하는 이런 말을 남깁니다. "나는 이렇게 믿는다. 한 국가와 국민이 성공적인 발전을 이루기 위해서는 자신의 뿌리에서 시작해 계속해서 유기적인 성장을 해야 한다고. 그리고 이것을 유지하기 위해서는 과거를 기억해야 한다. 역사를 몰라서는 안 된다."

이 시리즈 중 가장 작은 작품은 가로가 4.8미터, 가장 큰 작품은 8미터라고 해요. 스무 개의 작품을 모두 연결하면 그 길이만 120미터에 달하고요. 원래는 전부 8미터 사이즈로 제작하려 했는데 전쟁이 일어나 캔버스 공급이 어려워지자 후반부 작품들은 어쩔 수 없이 크기를 줄여야 했다고 전해집니다.

슬라브 민족들은 무하의 그림을 보며 말로 표현할 수 없는 감동을 받았다고 해요. 항상 지배당하고 짓밟혀왔는데 이 작품을 통해 비로소 자신들이 얼마나 대단한 민족인지 자긍심을 느끼게 되었거든요. 〈슬라브 서사시〉가 체코의 국보가 된 것은 두말할 필요가 없습니다. 특히 연작의 마지막인 스무 번째 그림은 '슬라브여 영원하라'고 외치는 장면을 담은 것인데, 파리의 슈퍼스타였던 무하는 이 연작을 통해 슬라브 민족의 영웅으로 거듭났지요.

그런데 안타까운 것은 무하의 죽음이 이 프로젝트를 비롯해 민족을 위한 작품을 그리기로 했던 결심과 연관되어 있다는 점입니다. 무하의 어린 시절 꿈이 음악가였다는 걸 기억하시나요? 음악을 사랑

한 화가이기도 했던 무하는 이 시기에 음악인들에게 존경을 표하는 의미로 체코의 음악가들을 캔버스에 담습니다.

다음 페이지에 실린 〈체코 음악의 판테온〉에서 수염을 기른 사람은 베드르지흐 스메타나, 옆에 종이와 펜을 들고 있는 사람은 안토닌 드보르작입니다.

이렇게 민족을 위한 그림을 그리던 무하에게 갑자기 문제가 생깁니다. 1933년, 나치 정권이 등장하면서 체코도 나치의 지배를 받게 된 거죠. 어린 시절 꿈이 화가였던 히틀러는 그림이 인간에게 미치는 영향력과 힘을 누구보다 잘 알고 있었습니다. 그가 수많은 예술가들을 학살한 원인도 이 때문이었죠. 나치가 다른 민족을 지배하기 위해 가장 먼저 하는 일은 민족성을 짓밟아 반항의 여지를 제거하는 것이었으니, 슬라브 민족의 민족성을 되살리려는 무하의 작품이 눈에 거슬렸을 수밖에요.

하지만 나치가 불태우려던 무하의 작품을 그의 자녀들이 무사히 지켜냅니다. 아버지의 역작이니 미리 숨겨놨던 거예요. 그러자 나치는 무하를 납치해 고문하기 시작합니다. 당시 무하의 나이가 79세였던데다 폐렴까지 있었는데도 아랑곳하지 않았죠. 무하는 간신히 목숨을 유지한 채 풀려나지만 고문의 후유증과 폐렴 악화로 집에 돌아온 지 며칠 되지 않아 결국 숨을 거둡니다. 그런데도 나치의 계속된 악행으로 무하의 가족들은 그의 장례식도 제대로 치르지 못하는 상황에 놓이죠.

그런데, 무하의 가족들만 모여 쓸쓸하게 장례를 치르고 있을 때, 무

알폰스 무하, 〈체코 음악의 판테온〉, 1929

하 인생의 마지막 기적이라고 불리는 사건이 일어납니다. 나치의 협박에도 불구하고 무하가 가는 마지막 길을 배웅하겠다며 무려 10만 명의 슬라브인이 장례식장에 모인 거예요. 사람들은 "알폰스 무하는 죽어서 프라하의 별이 되었다"며 사랑하고 존경하는 예술가를 추모합니다. 민족을 위한 그림을 그리는 데 인생 후반을 모두 바친 무하는, 결국 자신이 그렸던 위인들처럼 본인도 역사가 기억하는 위대한 화가로 자리매김합니다.

　무하의 인생 전체를 알지 못하고 파리에서 활동했던 시기만 안다면 그를 단순히 성공한 상업 작가로만 기억할 수도 있습니다. 하지만 무하는 상업예술과 순수예술을 모두 사랑한 작가였어요. 상업예술을 통해서는 가난한 사람들도 거리에서 예술의 아름다움을 향유할 수 있게 했고, 순수예술을 통해서는 억눌렸던 민족의 자긍심을 표출해 많은 자국민들에게 희망을 주었죠.

　무하가 별이 된 지 한 세기가 지났는데도 그를 언급할 때 여전히 '거장'이라는 수식을 붙이는 이유가 여기에 있지 않을까요? 이 글을 읽고 나서 어디선가 무하의 그림을 만나게 된다면 예쁘고 화려한 그림만 그렸던 무하가 아닌, 언제나 민족과 인류를 사랑하는 마음을 기억하며 붓을 들었던 무하를 한번쯤 떠올리면 어떨까요?

2장

자존, 자기 자신으로 살기 위해
모든 시련을 감수한 화가들

고통으로 그려낸
의지의 얼굴

프리다 칼로

1907~1954

Frida Kahlo

"나는 아픈 것이 아니라 부서진 것이다.
하지만 내가 그림을 그릴 수 있는 한, 살아 있음이 행복하다."

살다 보면 가끔 이런 생각을 하게 됩니다. 고통이란 피할 수도 없거니와 고통 없는 인생은 본래 존재하지 않는다는 생각을요. 게다가 힘든 일은 신기하게도 연이어 몰려오는 경우가 많죠.

혹시 지금 이 글을 읽고 계신 분들 중에 삶이 버거운 분, 어깨에 무거운 짐을 짊어지고 계신 분이 있다면 이 화가의 이야기를 통해 조금이나마 위로를 받으셨으면 좋겠습니다. 이 장의 주인공은 바로 프리다 칼로입니다.

프리다 칼로는 1907년 멕시코 코요아칸에서 태어납니다. 프리다의 아버지는 헝가리계 독일인이며 사진사였어요. 아버지는 딸에게 프리다라는 이름을 지어주는데 자유를 뜻하는 프리덤이 독일어로 프리다랍니다. 하지만 프리다의 삶은 이름과는 정반대였어요. 프리다의 집안은 가난했고 어머니는 프리다를 낳은 뒤 우울증을 겪어 유모가 어린 프리다를 보살폈지요. 프리다의 인격 형성에 큰 영향을 준 사람은 아버지인데, 먼저 아버지 이야기를 들려드릴게요.

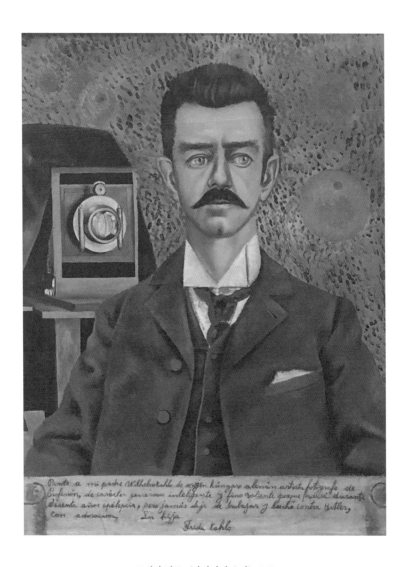

프리다 칼로, 〈아버지의 초상〉, 1951

프리다의 아버지는 무뚝뚝하지만 올곧은 사람이었습니다. 어린 시절 프리다가 철학, 고고학, 음악, 미술 등 여러 분야를 배울 수 있게 지원했고 이런 아버지 덕분에 똑똑한 아이로 성장하죠. 프리다는 아버지에게 사진기 다루는 법을 배워 물감을 사용하는 사진의 세밀한 수정 작업을 맡기도 했습니다. 또 아버지는 취미로 그림을 그렸는데 이런 영향도 많이 받죠. 이런 경험은 훗날 프리다가 사실적이고 세밀한 초상화를 그리는 데 밑거름이 됩니다.

〈아버지의 초상〉은 세상을 떠난 아버지에 대한 그리움을 담은 초상화예요. 프리다는 자신에게 큰 영향을 미치고 훌륭한 본보기가 된 사람으로 늘 아버지를 기억했습니다. 화면 왼편에 사진기를 그려 아버지의 정체성을 보여주는데, 깔끔하게 차려입은 정장과 표정에서 완고하지만 올바르고 의지가 강한 성품을 느낄 수 있죠. 프리다는 그림에 글을 적는 경우가 종종 있었는데, 이 작품 밑에는 이런 글을 썼습니다.

'여기에 헝가리계 독일 혈통이며 예술가이자 사진작가이고, 너그러운 성품에 박식하신 우리 아버지 기예르모 칼로를 그렸노라. 존경을 표하며, 딸 프리다 칼로.'

글에서도 아버지를 생각하는 마음이 느껴지죠? 프리다에게 아버지는 자신의 모든 문제를 이해해주는 사람이었던 거예요.

어린 시절의 프리다

　위의 사진은 프리다의 어린 시절입니다. 정말 귀엽죠? 하지만 볼살이 통통하고 웃음이 많은 이 아이에게, 불행은 너무 빨리 찾아옵니다.

　프리다는 여섯 살에 척추성 소아마비를 앓느라 9개월 동안 병상에 누워 있어야 했어요. 다행히 자리에서 일어나지만 소아마비 후유증으로 오른쪽 다리가 덜 자라서 다리를 절게 됐죠. 프리다는 다리를 가리려고 양말을 여러 켤레 신고 굽이 높은 신발을 신었으며, 사진을 찍을 때도 왼쪽 다리로 오른쪽 다리를 가릴 때가 많았습니다.

　프리다는 이때부터 혼자 지내는 시간이 많았는데 학교에 가면 놀림을 받다 보니 혼자 이런저런 상상을 하는 것을 즐겼다고 해요. 상상 속에서 또 다른 자신을 만들어 외로움을 달랬던 거죠. 이 시기를 지나면서 웃음이 많았던 프리다는 웃음을 잃습니다. 그녀의 작품을 보면 종종 두 명의 프리다가 등장하는 경우가 있는데, 아마 이때의

영향이지 않을까 생각해봅니다.

아버지는 아픈 프리다를 세심하게 보살피면서 딸을 위해 근육을 키우는 프로그램을 직접 짜서 훈련시켰다고 해요. 남자아이들처럼 공놀이를 하고 매일 자전거를 타게 했습니다. 프리다 역시 극복하겠다는 의지가 강해서 꾸준히 운동한 결과 다리가 많이 좋아졌죠. 이 일을 계기로 또래들과 달리 성숙하고 우울한 내면을 갖게 되었으나, 겉으로는 일부러 더 천방지축으로 굴었다고 합니다.

너무 일찍 찾아온 불행

프리다는 독특하지만 똑똑했고 성적도 매우 우수한 학생이었습니다. 그녀는 멕시코 국립 예비학교에 진학하는데 이곳은 멕시코에서 가장 수준 높은 교육기관으로 미래의 엘리트를 양성하는 곳이었죠. 당시 전교생 2,000명 중 여학생은 35명에 불과했습니다. 프리다가 처음으로 가진 꿈은 의사였기에 입학 후에는 생물학, 해부학 등을 배울 수 있는 의학 과정을 선택하죠.

그렇다고 프리다가 공부만 하는 아이는 아니었어요. 그녀는 카추차스라는 클럽에 가입해 동료들과 어울리며 쾌활한 학창 시절을 보냅니다. 이곳에서 첫사랑 알레한드로 고메스 아리아스를 만나 행복한 시간을 보내기도 하고요.

그러던 중 두 사람은 안타깝게도 큰 사고를 당합니다. 방과 후 남자 친구와 함께 버스를 타고 가던 중 전동차가 버스를 들이받는 큰

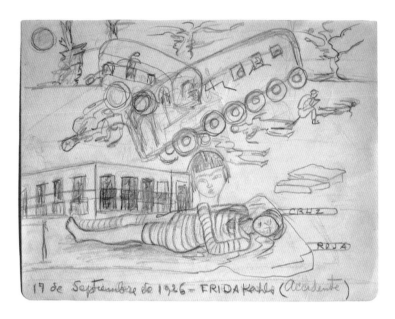

프리다 칼로, 〈사고〉, 1926

사고가 나죠.

프리다는 이 사고로 왼쪽 다리 열한 곳이 골절되고 오른발이 탈골되었습니다. 골반, 쇄골은 골절되고 갈비뼈도 부러지지요. 하지만 가장 심각한 부상은 따로 있었습니다. 부러진 버스 손잡이가 그녀의 배를 관통하면서 하필이면 자궁을 크게 다치는 바람에 오랫동안 생리불순에 시달리고, 아이를 간절히 원했지만 평생 불임이 되었다는 거예요.

한 가지 특이한 일은 그 버스를 탔던 다른 승객이 금가루를 들고 있었는데, 사고가 나면서 그 금가루가 프리다에게 뿌려지는 바람에

피와 금가루가 섞이는 기이한 모습이 연출됐다는 거죠. 교통사고로 이렇게까지 심하게 다치는 것도 평생 주변에서 한 번이라도 볼까 말까 한 일인데 피와 금가루 범벅이라니, 참 기이하죠?

의사들은 믿을 수 없다며 산산조각 난 프리다의 뼈들을 이어갔습니다. 사람들은 프리다가 죽을 거라고 생각했지만 프리다는 놀라운 의지로 상상을 초월하는 고통 속에서 눈을 뜨죠. 부모님이 이 사고의 충격으로 쓰러지는 바람에 20일이 지나서야 프리다를 보러 올 수 있었어요.

왼쪽의 〈사고〉는 몇 년 뒤 그날의 사고를 회상하며 그린 것입니다. 얼마나 끔찍했을지 상상이 되시나요? 당시 사고를 다시 떠올리는 게 너무나 끔찍했는지 유화로는 그리지 않았어요.

다음 페이지의 〈벨벳 옷을 입은 자화상〉은 프리다의 첫 자화상인데요. 프리다는 거의 1년 동안 척추고정용 코르셋을 착용한 채 병원 생활을 하게 되자 무료함을 달래기 위해 그림을 그리기 시작합니다. 프리다는 이 사고로 어린 시절부터 꿈꿨던 의사를 포기하고 화가가 되기로 결심하는데, 그 무렵 병상에서 그린 작품이 이 자화상이죠. 앞에서 소개한 화가 모딜리아니의 영향을 받은 작품이기도 하고요.

진하고 길게 이어진 눈썹은 프리다의 특징인데, 화가가 되기로 결심하고 처음 완성한 이 작품 속 프리다는 긴 목에 우수에 찬 표정으로 귀족 같은 의상을 입고 있습니다. 표정에서 음울하고 서글픈 분위기가 느껴지네요. 여기에는 아픈 자신을 만나러 오지 않는 남자친구를 그리워하는 마음도 담겨 있습니다. 결국 남자 친구는 프리다를

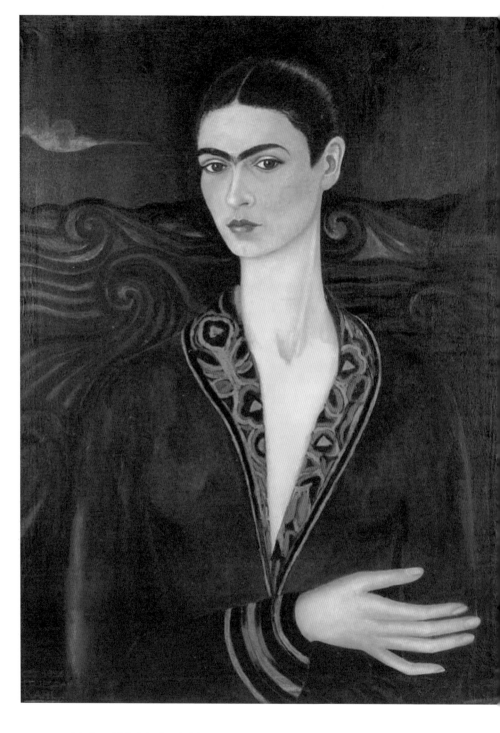

프리다 칼로, 〈벨벳 옷을 입은 자화상〉, 1926

찾지 않고 유학을 떠났거든요. 이때 프리다는 몸도 불편했지만 정신적인 아픔과 외로움이 극에 달해 있었을 거예요.

움직일 수 없는 딸을 위해 어머니는 침대에 거울을 부착하고 특수 이젤을 만들어줍니다. 천장에 거울을 설치해서 자신의 모습을 관찰할 수 있게 해주고요. 원래 자화상은 본인의 감정을 솔직하게 담아내는 작업이기에 다른 작업보다 굉장히 까다롭습니다. 그런데 프리다의 작품 중 3분의 1가량인 55점이 자화상이죠. 프리다는 이 점에 대해 이렇게 말했어요.

"나는 혼자일 때가 많았고, 내가 가장 잘 아는 소재가 나 자신이기 때문이다."

천재의 아내로 산다는 것

혼자 침대에 누운 채 거울 속 자신을 관찰하며 고통을 이겨내고 자신과 관련된 소재들을 즐겨 그렸던 프리다는 어느 날 운명의 남자를 만나게 됩니다. 바로 디에고 리베라예요. 디에고 리베라는 화가입니다. 프랑스 유학 시절에는 피카소, 모딜리아니와 함께 활동한 멕시코의 3대 거장 중 한 명이죠.

그는 멕시코에서 벽화 운동을 활발하게 펼치기도 했는데, 문맹률이 80퍼센트에 달했던 멕시코 국민들에게 멕시코의 역사, 신화 등을 쉽게 전달할 수 있도록 공공건축물에 강렬한 벽화를 많이 그렸습니다.

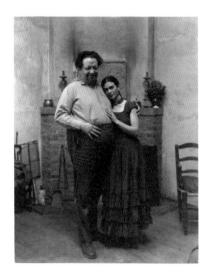

디에고 리베라와 프리다 칼로.
프리다의 어머니는 이 둘의 모습을
'비둘기와 코끼리'라고 표현했다.

　미술교육을 제대로 받은 적이 없었던 프리다에겐 그림을 정확히 평가해줄 사람이 필요했습니다. 디에고는 거기에 딱 맞는 사람이라고 생각했죠. 프리다는 벽화를 그리는 디에고를 불쑥 찾아가 자기 그림을 보여주고 평가해달라며 부탁합니다. 디에고는 그녀의 그림이 '매우 독특하고 훌륭하며 빼어나다'며 극찬하고 프리다의 재능을 인정합니다. 프리다의 예술성을 발견한 첫 번째 화가였던 디에고는 프리다의 집을 방문해서 더 많은 작품을 보기로 약속하고, 두 사람은 곧 사랑에 빠집니다.

　디에고는 프리다보다 스물한 살이나 많은 마흔두 살이었는데, 키는 프리다보다 20센티가 더 크고 몸무게는 100킬로그램이 더 나가는 거구였어요. 게다가 여자관계도 문란했죠. 가족들은 이를 알고 반대했지만 프리다는 두 사람이 서로에게 완벽한 존재라며 새겨들

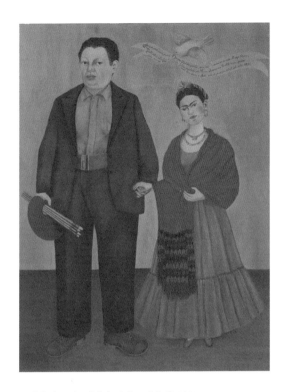

프리다 칼로, 〈프리다와 디에고 리베라〉, 1931

지 않습니다. 결국 디에고는 프리다 가족의 빚까지 갚아주며 결혼을 허락받고 프리다는 자신들의 결혼식을 그림으로 남깁니다.

　프리다에게 디에고와의 결혼은 존경하는 화가, 멘토와의 결혼이 었습니다. 그림 속 프리다는 화려한 옷을 입고 거인 같은 남편의 손을 잡고 있네요. 그런데 디에고는 화가임을 증명하듯 붓과 팔레트를 들고 있지만 프리다는 미술 도구를 들고 있지 않아요. 아마 화가로서의 삶보다는 디에고의 아내로 살아가려 했던 것 같습니다. 실제로

결혼 후 프리다는 잠시 작품 활동을 중단하고 디에고를 따라다니며 그의 작업을 돕죠. 아마 프리다는 앞으로의 결혼 생활에 꽃길만 펼쳐질 거라고 생각하지 않았을까요?

하지만 안타깝게도 프리다의 행복은 오래가지 못합니다. 디에고의 엄청난 바람기가 다시 시작됐거든요. 그는 수많은 여성들과 불륜을 저지르면서 심지어 이런 말까지 합니다.

"내가 나의 모델들과 성관계를 하는 건 일종의 악수 같은 거야. 굳이 의미를 부여할 필요가 없다고." 정말 황당하지 않나요?

얼마 뒤 디에고는 뉴욕 현대미술관에서 개인전을 제안받고, 프리다는 그를 따라가기로 결정합니다. 아마 환경이 바뀌면 남편이 자신에게 집중할 거고, 부부 사이도 나아질 거라고 기대했겠죠.

뉴욕은 디에고에게 열광했고 전시는 대성공을 거둡니다. 디에고는 대중의 사랑에 한껏 도취됐고 수많은 여성이 그에게 접근하죠. 짐작했듯 디에고는 거부하지 않습니다. 디에고의 인기가 많아질수록 프리다가 점점 힘들어졌을 거라는 건 굳이 말씀드릴 필요가 없겠죠.

프리다는 미국의 기계화된 모습, 높은 건물들을 불편해했고 빨리 멕시코로 돌아가고 싶었습니다. 그리고 아이를 갖고 싶어했어요. 아이가 생기면 디에고도 돌아올 것이라 생각했던 것 같아요. 의사들은 교통사고 후유증 때문에 임신이 무리라며 말렸지만 프리다의 욕심을 꺾지는 못합니다. 결국 프리다는 임신에는 성공하지만 안타깝게도 3개월 뒤 극심한 출혈과 함께 아이를 유산합니다. 들것에 실려 병원으로 이송되는 동안 그녀는 절망에 휩싸여 몸부림쳤는데, 이후 당시의 고통을 그대로 담은 작품을 선보이죠.

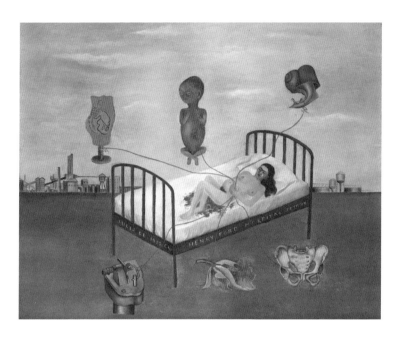

프리다 칼로, 〈헨리포드 병원〉, 1932

〈헨리포드 병원〉은 프리다의 대표작 중 하나입니다. 당시 그녀가 겪었을 고통이 엄청나게 강렬하면서도 직설적으로 다가오지요. 한 번 보면 잊히지 않는 이미지예요.

이 그림에는 교통사고로 다친 척추에 박힌 철골, 디에고와의 사랑이 변치 않길 바라는 보라색 꽃, 약해진 골반, 고통스럽게 꼬여버린 몸, 사망한 아이, 병원에서의 한없이 느린 시간이 표현되어 있습니다. 그녀는 이 모든 것을 탯줄 같은 붉은 실로 자신과 연결하죠. 이런 묘사가 가능했던 것은 아마 의사를 꿈꿨던 어린 시절, 수업을 들으며 현미경으로 관찰했던 경험이 있었기 때문입니다. 황량한 허허벌

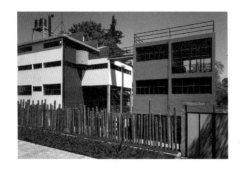

디에고 리베라와 프리다 칼로.
스튜디오. 현재는 두 사람의
전시장으로 쓰이고 있다.

판 뒤로 보이는 산업단지를 배경으로 택한 것을 보면 프리다가 느꼈을 절망과 외로움이 더 강렬하게 전해집니다. 더욱 안타까운 것은 얼마 뒤 사랑하는 어머니마저 돌아가셨다는 거예요. 잇따른 불행으로 프리다는 이루 말할 수 없는 고통에 시달리는데, 총 세 번의 유산을 겪으면서 훗날 이런 말을 남기기도 했습니다.

"내 그림은 고통의 메시지를 담고 있다. 그림은 삶으로 완성된다. 나는 세 아이를 잃었지만 그림이 모든 것을 대신해주었다."

다행히 프리다는 주변의 도움으로 조금씩 상처를 극복해 나가고 얼마 뒤 프리다 부부는 현대식으로 지은 새로운 집에 정착합니다. 선인장으로 담을 두른 재미있는 집인데 파란 건물은 프리다 칼로가, 빨간 건물은 디에고 리베라가 썼다고 해요. 옥상에는 두 건물을 잇는 다리가 설치돼 있고요.

건물만 봐도 둘의 관계가 짐작되지 않나요? 이 건물은 현재 디에고 리베라와 프리다 칼로의 전시장으로 사용되고 있어요. 그런데 조금씩 회복되던 프리다는 이곳에 오고 얼마 뒤 디에고에게 인생에서

프리다 칼로, 〈단지 몇 번 찔렀을 뿐〉, 1935

가장 큰 상처를 받게 됩니다. 저 개인적으로는 아마 이때가 프리다 인생에서 최악의 시기였을 거라고 짐작하는데, 프리다를 보살피려고 와 있던 여동생이 형부인 디에고와 불륜을 저지르는 걸 목격한 거예요.

만약 저라면 이 상황을 어떻게 받아들였을지 아무리 생각해도 모르겠더라고요. 이게 말이 되는 상황일까? 너무나 큰 절망에 빠진 프리다는 결국 집을 나옵니다. 그리고 그녀가 가장 고통스럽게 그린 작품인 〈단지 몇 번 찔렀을 뿐〉이 탄생하죠.

너무 강렬하고 충격적인 그림인데요. 모든 사실을 알게 된 프리다

는 자신의 정신적 고통을 이런 끔찍한 작품으로 표현합니다. 끝도 없이 찾아오는 충격과 아픔을 감당해야 했을 프리다의 인생이 너무도 처절하게 느껴집니다.

이 작품은 당시 신문기사에 실렸던 살인 사건에서 영감을 받아 그린 그림인데, 가정폭력을 일삼던 남자가 아내를 칼로 수도 없이 찔러 살해한 사건입니다. 그런데 재판장에 선 살인자는 뻔뻔하게 말했죠. "저는 죽이려 한 게 아니라 그냥 몇 번 찔렀을 뿐입니다."

온 나라가 분노한 이 사건이 프리다에게는 정신적 죽음처럼 다가왔나 봅니다. 그림 속 여성의 피가 액자 틀까지 번져 있고 범인은 칼을 들고 모자를 쓴 채 당당하게 관객을 보고 있는데 남성의 얼굴이 어쩐지 디에고와 닮아 있습니다.

이 그림을 그리면서 프리다는 디에고와 여동생이 바람을 피웠다는 분노를 조금은 극복할 수 있었다고 해요. 어쩌면 이토록 직설적으로 그리는 작품들이 프리다의 격렬한 감정을 조금이라도 해소할 수 있는 유일한 탈출구가 아니었을까 생각해봅니다.

이후로도 프리다의 이런 직설적인 표현은 계속됩니다. 이후에 그린 작품이지만 그녀의 감정이 잘 드러나는 그림 한 점을 함께 볼까요?

〈짧은 머리의 자화상〉은 몇 년 뒤 디에고와 이혼한 후에 그린 작품입니다. 프리다는 이혼 후 자신의 긴 머리카락을 짧게 자르는데, 그림 속 그녀는 방금 머리를 자른 듯하네요. 주변에 머리카락이 흩어져 있고 한 손에는 잘린 머리카락을, 다른 손에는 가위를 들고 정면을 응시하고 있죠. 자신의 몸집보다 큰 남성복을 입고 있고요. 그림

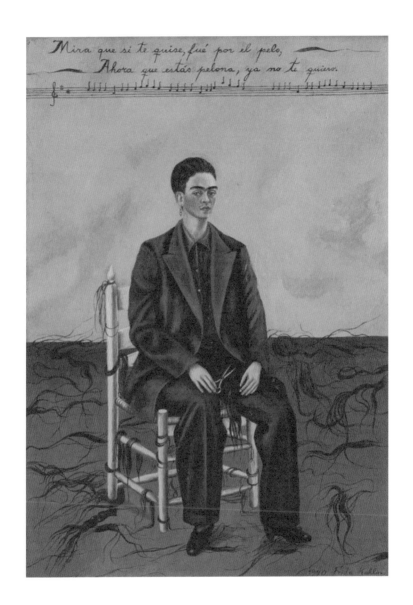

프리다 칼로, 〈짧은 머리의 자화상〉, 1940

위쪽에는 악보가 보이는데 당시 유행하던 노래를 적었어요. '이봐요, 내가 당신을 사랑하는 이유는 당신의 머리카락 때문이었지. 하지만 이제 당신의 머리는 깎였으니, 나는 이제 더 이상 당신을 사랑하지 않아.'

당시 프리다의 감정이 어땠을지 느껴지시나요? 프리다는 "나는 평생 두 차례 심각한 사고를 당했다. 하나는 전차 충돌 사고이고 다른 하나는 바로 디에고다"라는 말을 남겼는데, 디에고와 별거하는 동안 술을 너무 많이 마셔서 가뜩이나 좋지 않았던 건강이 더 악화됩니다.

하지만 그녀는 몸이 망가질수록 더욱 디에고에게 집착했다고 해요. 그를 증오하면서도 떠나지 못하고, 사랑하면서도 가까이 가지 못하는 상황이 그녀를 더욱 힘들게 했던 거죠. 그 고통을 표현한 대표작이 바로 〈두 명의 프리다〉입니다. 디에고와의 이혼은 프리다에게 너무나도 괴로운 일이었기에 이번에도 이별의 아픔을 그림으로 달래는데, 이 시기 프리다는 자신의 고통을 담은 걸작들을 여러 점 탄생시킵니다.

두 명의 프리다가 상처받기 쉬운 심장을 드러낸 이 그림은 프리다의 작품 중에서도 명작으로 평가받습니다. 생전에 가장 비싸게 팔린 작품이기도 하죠. 구름으로 가득 찬 음울한 하늘을 배경으로, 같은 얼굴이지만 멕시코 전통의상을 입은 모습과 유럽 스타일의 옷을 입은 두 명의 프리다가 손과 두 심장으로 연결되어 있습니다. 오른쪽에 앉은 프리다의 손에는 디에고의 어린 시절 사진이 담긴 작은 메달

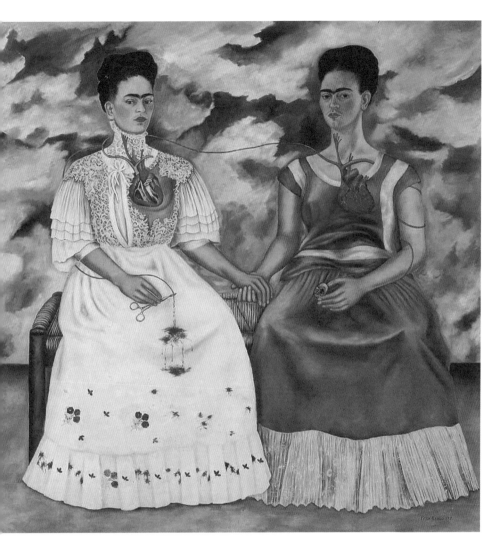

프리다 칼로, 〈두 명의 프리다〉, 1939

이 들려 있고 이 메달은 핏줄을 통해 심장과 연결되어 있는데, 왼쪽의 프리다가 핏줄을 가위로 잘라버리죠. 잘린 곳에서는 피가 떨어지고 있고요.

프리다는 이 작품을 계기로 프랑스의 초현실주의 화가들에게 초청을 받아, 파리에서 전시회를 열게 됩니다. 당시 프랑스 화가들은 프리다를 초현실주의 화가라고 불렀지만 프리다는 그런 소개를 거부했다고 해요. 아마 자신의 그림은 초현실이나 상상이 아니라 자신이 겪은 현실이었기 때문일 겁니다. 프리다의 작품은 생생한 고통이자 현실 그 자체였습니다.

다행히 프리다의 전시는 대성공을 거두고, 그녀는 화가로서 크게 인정받습니다. 당시 위대한 예술가들이 찬사를 보냈죠. 호안 미로는 찬사를 보냈고 추상미술가인 칸딘스키는 프리다의 작품을 보며 눈물을 흘렸고 피카소는 우정의 징표로 작은 귀고리를 선물합니다. 피카소는 디에고에게 "나도, 당신도 프리다 칼로처럼 그림을 그릴 수는 없다"고 말했고요.

이 전시를 통해 프랑스 예술계에서 주목받게 된 프리다는 얼마 뒤 멕시코로 돌아오지만 아이러니하게도 디에고를 다시 만납니다. 두 사람은 이혼한 지 1년 뒤 재혼을 하죠. 디에고가 프리다를 찾아와 사죄하고, 프리다 또한 디에고를 그리워했기에 서로에게 강렬하게 끌리는 감정을 무시할 수 없었던 것 같습니다. 디에고와 프리다는 떼려야 뗄 수 없는 애증의 관계였던 거예요. 이처럼 프리다의 복잡한 마음을 느낄 수 있는 작품이 〈테우아나 차림의 자화상〉입니다.

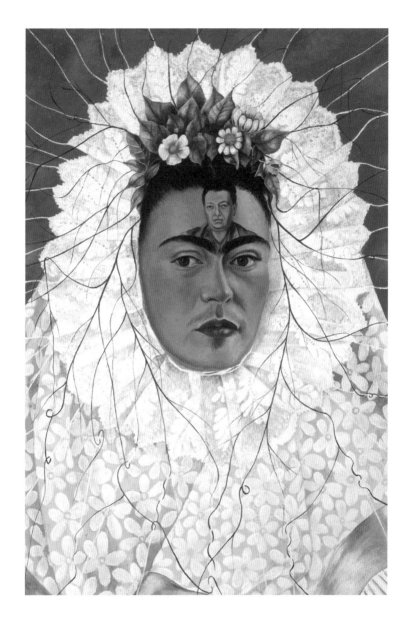

프리다 칼로, 〈테우아나 차림의 자화상〉, 1943

이 자화상은 프리다 칼로가 1943년에 그린 작품입니다. 멕시코 전통 의상인 테우아나를 입고 있는데, 특별한 의식이 있을 때 입는 차림으로 이마에 디에고를 그렸다는 것은 디에고를 어떻게 생각하고 있는지를 잘 보여줍니다. 오직 디에고만이 자신의 생각을 지배하고 있다는 것을 암시하죠. 프리다의 생각은 머리에 쓴 주름 장식에서 시작해 그림 너머까지 뻗어갑니다. 나에게 아무리 큰 아픔을 줘도 떠날 수 없는 사람이라는 의미일까요? 그녀가 디에고를 얼마나 사랑했는지가 느껴지죠.

이 그림을 그리고 얼마 뒤 프리다에게는 척추 통증이 재발합니다. 더 이상 앉을 수도 설 수도 없을 만큼 병세가 악화되자 디에고가 곁에서 프리다를 보살펴주지만 그녀는 1944년과 1946년에 큰 수술을 받게 되지요. 엉덩이 뼛조각으로 부러진 척추 네 개를 잇고 금속 막대로 고정시키는 대수술이었습니다.

〈부러진 척추〉는 고통을 참고 정면을 응시하는 본인을 그린 작품인데요. 프리다 뒤로 잿빛 하늘과 텅 빈 사막이 보이네요. 부러진 척추는 그녀의 다친 척추를 기둥으로 묘사하는데, 기둥을 보면 금이 가고 심하게 부서져 있어요. 정형외과용 코르셋이 그 몸을 지탱해주고 있고요. 그림 속 프리다는 이런 아픈 치료를 받으면서도 굳게 다문 입과 표정으로 강한 의지를 드러내며 정면을 바라보고 있습니다.

실제로 프리다는 이 작품을 그릴 당시 다섯 달째 움직일 수 없었다는데, 자신의 그림이 결코 상상이나 초현실이 아니라고 주장했던 말을 이런 작품들이 증명해주는 게 아닐까 생각해봅니다.

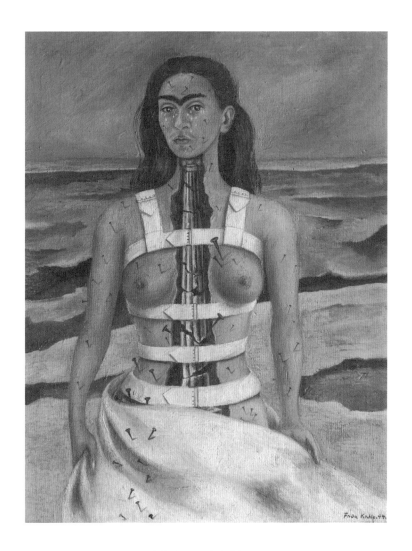

프리다 칼로. 〈부러진 척추〉, 1944

수술 후 프리다는 침대에 누워서 그림을 그리는데, 낮에 쓰는 침대와 밤에 쓰는 침대가 따로 있었다고 해요. 낮에 쓰는 침대는 위쪽에 거울을 붙여서 자화상이나 그림을 그릴 때 활용했고 밤에 쓰는 침대는 위쪽에 나비를 그려서 붙여놨다고 해요. 나비는 고통으로 가득한 인생에서 벗어나고 싶다는 뜻이었다니, 알면 알수록 고통스러운 삶이라는 생각이 듭니다.

당연하지만, 프리다도 자신의 삶을 비관한 적이 있었을 거예요. 왜 남들에겐 그저 주어지는 일들, 이를테면 하루하루 살아가고 사랑하는 사람을 만나고 아이를 낳는 일이 왜 나에겐 허락되지 않는 걸까, 한탄하면서요.

하지만 그런 절망에 사로잡혀 삶을 포기했다면 우리가 알고 있는 위대한 화가는 존재할 수 없었겠죠. 그녀의 일기장에는 "나는 1년을 앓았고, 척추 수술을 일곱 차례나 받았다. 자주 절망에 빠진다. 어떤 말로도 표현할 수 없는 절망감, 그럼에도 불구하고 살고 싶다"라는 내용이 쓰여 있었다는데, 어떠신가요? 저는 마지막 문장이 참 뭉클했어요. 가끔 농담이랍시고 "죽고 싶다", "그냥 죽지 뭐"라는 말을 아무렇지 않게 하는 사람들을 보는데, 글쎄요. 저는 프리다를 공부하면서 장난으로라도 그런 말을 할 수가 없더라고요.

1953년, 마침내 프리다에게 생의 마지막 행사가 열립니다. 멕시코 현대미술화랑에서 열린 그녀의 개인전인데 프리다의 삶이 얼마 남지 않았음을 직감한 디에고와 친구들이 열어준 전시회입니다.

프리다는 모든 초대장을 한 장 한 장 직접 써서 발송합니다. '마음

깊은 곳에서 우러나오는 사랑과 우정을 담아 저의 보잘것없는 전시회에 당신을 초대합니다.' 하지만 안타깝게도 자신의 전시회를 직접 관람하지 못할 정도로 프리다의 건강은 악화되어 있었죠. 결국 디에고는 사람들과 기계를 동원해 프리다의 침대를 전시장 한가운데로 옮깁니다. 프리다는 침대에 누운 채 자신의 작품을 보러 온 사람들과 축제를 즐겼죠. 전시회는 대성공이었고 멕시코뿐 아니라 해외에서까지 화제가 됩니다.

슬프게도, 어쩌면 이 축제가 프리다가 누리는 마지막 행복이 될지도 모른다는 지인들의 직감은 현실이 됩니다. 이후 프리다의 건강은 계속 나빠지고 얼마 뒤에는 오른쪽 무릎을 절단해야 한다는 충격적인 진단을 받죠. 그날 칼로는 일기장에 이렇게 씁니다. "날 수 있는 날개가 있는데 두 발이 왜 필요하겠어."

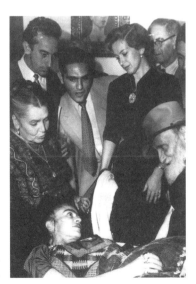

침대에 누워 지인들을 반기는 프리다.
그녀의 마지막 전시회는 행복한 축제였다.

프리다가 평생 모든 에너지를 쏟아 그렸던 그림이 날개였습니다. 프리다는 살면서 총 32회의 수술을 받았고 인생의 절반 이상을 침대에서 보냈죠. 그녀의 이름이 자유라는 뜻이었음을 생각하면 참 아이러니합니다.

그렇다면, 평생 고통에 시달리면서도 결코 삶에 대한 의지를 버리지 않았던 프리다가 인생의 마지막에 남긴 작품은 무엇일까요? 프리다는 자신의 마지막 작품으로 무엇을 그렸을까요? 평생을 이렇게 고통스럽게 살았던 프리다는 세상을 떠나기 전 무엇을 그리고 싶었을까요?

살아 있다는 것만으로도 행복한 삶

그녀가 마지막으로 그린 작품은 바로 정물화입니다. 〈비바 라 비다〉를 보면 파란 하늘 아래 붉게 익은 싱싱한 수박이 속살을 드러내고 있네요. 그러고 보니 걸은 딱딱하지만 속은 한없이 연약한 수박은 프리다의 삶과 무척 닮아 있습니다. 혹시 그녀는 수박을 보면서 남들 보기에 단단한 척, 강한 척하며 살아야 했던 자신의 삶을 떠올렸던 걸까요? 그림 아래쪽에는 '비바 라 비다'라고 적혀 있는데 '인생이여, 만세!'라는 뜻이랍니다.

프리다는 생의 마지막에 "그럼에도, 인생이여 만세!"라고 우리에게 말해줍니다. 영국 록밴드인 콜드 플레이는 프리다의 마지막 작품에서 영감을 얻어 'Viva la vida'라는 노래를 만들기도 했죠. 이 음악

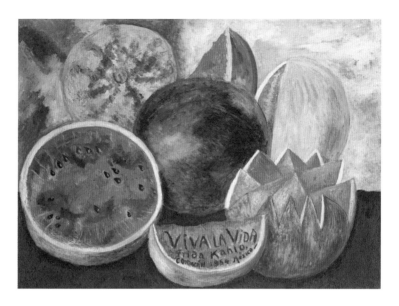

프리다 칼로, 〈비바 라 비다〉, 1954

을 들으면서 프리다의 인생을 생각해보셨으면 좋겠다는 생각도 한 번 해봅니다.

프리다는 1954년, 의사들의 만류에도 디에고와 함께 시위에 참가하는데, 그것이 그녀의 마지막 외출이 됩니다. 프리다는 이 외출이 마지막이 될 것임을 알고 있었나 봐요. "이 외출이 행복하기를, 그리고 다시는 돌아오지 않기를"이라고 마지막 일기를 쓴 걸 보면요.

외출하고 며칠 뒤, 프리다는 자신의 직감대로 세상을 떠납니다. 그녀의 나이 47세였죠. 프리다는 죽기 전에 자신을 화장해달라고 부탁하는데, 살아생전 누운 자세가 너무 고통스러웠던 그녀 입장에서

는 죽어서까지 누운 자세로 장례를 치른다는 것이 상상도 하기 싫었을 거라는 짐작을 해봅니다.

프리다는 모든 면에서 비주류에 속했습니다. 제3세계 출신에 혼혈이었죠. 정식으로 미술을 배우지 않고 독학으로 그림을 그린 예술가였고요. 그런 프리다는 자신의 삶과 고통을 숨기지 않고 용감하게 드러냈습니다. 슬프면 슬픈 대로 화가 나면 나는 대로요. 프리다와 그녀가 남긴 작품들이 지금까지도 전 세계의 수많은 사람들에게 사랑받는 이유는, 그런 솔직함과 자유로움 때문이 아닐까요?

거장들의 인생을 공부할 때마다 느낍니다. 지금은 너무나 멋있고 위대한 예술가라고 존경받는 전설이 되었지만, 그들 중 고통과 고난을 겪지 않은 사람은 아무도 없었다는 것을요. 그들의 삶에는 공통점이 있습니다. 바로 '그럼에도 불구하고'예요. 그럼에도 불구하고 나아가고, 그럼에도 불구하고 붓을 들었습니다.

혹시 이 글을 읽는 분들 중 지금 굉장히 힘든 시기를 지나는 분이 있다면, 이렇게 생각해보시는 건 어떨지 조심스레 제안해봅니다. '내가 거장의 길을 걷고 있구나. 이렇게 힘든 시간들을 거쳐 거장이 되려나 보다.'

이 장은 프리다가 남긴 말로 마무리하면 좋겠어요. 살면서 고통스러운 순간을 맞이할 때마다, 그녀의 위로로 힘을 얻었으면 좋겠습니다. "나는 아픈 것이 아니라 부서진 것이다. 하지만 내가 그림을 그릴 수 있는 한, 살아 있음이 행복하다."

과거와 현대를 동시에 간직한
모순의 화가

구스타프 클림트

1862~1918

Gustav Klimt

"나라는 예술가에 대해 알고 싶다면, 나의 그림을 주의 깊게 들여다보고
내가 누구인지, 내가 무엇을 원하는지 알아내야 한다."

구스타프 클림트. 아마 그림에 관심이 없는 사람이라도 이 이름 정도는 알고 있지 않을까요? 워낙 전 세계적으로 유명한 화가이고, 클림트의 작품을 실제로 보진 못했어도 세계 곳곳의 정말 많은 기업에서 그의 작품으로 디자인을 하고 있으니까요.

그런데 유명세에 비하면 의외로 널리 알려지지 않은 것이 클림트의 인생이랍니다. 그의 대표작 〈키스〉나 황금색의 몇몇 작품만 기억할 뿐, 그가 어떤 예술가이고 어떤 삶을 살았는지 아는 사람들은 생각보다 많지 않지요.

그는 생전에 자서전을 쓰거나 자신에 대한 이야기를 거의 남기지 않아서 한편에서는 신비의 화가라고 불리기도 합니다. 클림트는 생전에 "나에 관해 알고자 하는 사람은 내 작품을 보고 찾아내면 될 것이다. 내가 어떤 사람이며, 내가 원하는 것이 무엇인지를"이라는 말을 남기기도 했는데, 가히 신비의 화가라 불릴 만하죠? 그럼 지금부터 제가 안내하는 클림트의 인생을 한번 살펴보실래요?

많은 사람들이 구스타프 클림트가 남긴 아름다운 금빛 작품들 때문에 그를 '황금빛의 화가'라고 부르는데요. 사실 클림트에게서 빼놓을 수 없는 또 다른 수식어가 있답니다. 바로 '빈의 화가 구스타프 클림트'예요. 당시 많은 예술가들이 파리를 중심으로 활동한 반면 클림트는 태어나서 생을 마감할 때까지 쭉 빈에서만 활동했거든요.

클림트는 1862년 7월 14일 오스트리아 빈에서 태어났습니다. 장식 미술가이자 금 세공사였던 아버지의 실패로 가족들은 가난하게 살았고요. 클림트는 크리스마스에도 집에 빵 한 조각이 없을 정도로 매우 가난한 어린 시절을 보내게 됩니다.

그래서 클림트의 첫 번째 목표는 성공이었습니다. 지독한 가난을 겪어본 클림트는 성공하기 위해 그림을 그렸죠. 미술학교를 선택할 때도 순수미술이 아닌 장식미술을 가르치는 학교로 입학합니다. 참고로 당시 빈에서는 재건축 붐이 일고 있었고 특히 빈의 순환도로인 '링슈트라세'에는 많은 건물들이 지어졌는데요. 링슈트라세는 당시 합스부르크 왕가의 명예와 영광을 되살리기 위해 프란츠 요제프 황제가 조성한 거리예요. 이곳에 있던 건물들을 허물고 새로운 건물들이 들어서기 시작했으니 당연히 벽화를 그릴 예술가들이 필요했겠죠.

그 누구와도 닮지 않았던 예술적 감각

클림트는 예술가인 동생 에른스트와 친구 예술가인 프란치 마치와 함께 〈아티스트 컴퍼니〉를 설립해서 벽화 의뢰를 받기 시작합니

다. 당시 빈에서는 아카데미 풍의 그림이 유행이었고 황제에게 잘 보이기 위해서는 아카데미 풍의 그림을 그려야 했어요. 아카데미 풍의 그림이란 마치 사진처럼 아주 사실적이면서도 웅장하고 아름다운 작품이라고 생각하시면 됩니다. 우리가 일반적으로 "와, 참 잘 그렸다!"라고 말하는 그림들이죠. 클림트 역시 자신만의 예술을 추구하기 위해서가 아닌 성공을 위해 이런 그림을 그리게 됩니다.

하지만 클림트가 설립한 〈아티스트 컴퍼니〉에는 작품 의뢰가 많이 오지 않습니다. 당시 빈에는 '한스 마카르트'라는 화가가 있었는데, 그가 거의 우상으로 추앙받고 있었거든요. 클림트도 한스 마카

르트를 존경했습니다. 클림트의 초기 고전적인 화풍에서도 그의 영향이 느껴지지요. 그가 웅장하고 화려한 그림으로 사람들의 마음을 사로잡다 보니 대부분의 벽화 의뢰가 이 화가에게 갑니다.

그러던 중, 한스 마트르트가 병으로 세상을 떠나자 드디어 〈아티스트 컴퍼니〉에도 벽화 제안이 들어옵니다. 이들은 구역을 나눠서 그리는데, 스타일이 비슷해서 누구의 그림인지 모두 알기는 어렵지만 이 작품은 클림트가 연습했던 스케치들이 발견되면서 확실하게 그의 작품으로 남게 되었죠.

바로 부르크 극장의 천장화인 〈로미오와 줄리엣〉입니다. 줄리엣

구스타프 클림트, 〈로미오와 줄리엣〉, 연도 미상

이 죽었다는 소식을 들은 로미오가 지하 무덤으로 달려가 수의를 입은 줄리엣을 보고 음독자살을 하는 모습이지요. 어두운 배경 속에서 하얀 수의를 입은 줄리엣의 얼굴이 더욱 하얗게 빛나는 듯합니다. 작품 오른쪽에는 절정으로 치닫는 연극에 완전히 몰입한 관객들이 보입니다. 극장 분위기가 그대로 전해지면서 한눈에 보기에도 아주 사실적인 묘사가 두드러집니다.

이 작품의 한 가지 중요한 점이라면 사실적인 묘사를 위해 클림트 본인이 카메오로 출연했다는 거랍니다. 오른쪽 관객 중 두꺼운 흰색 칼라를 두른 관객이 보이시나요? 그 사람이 바로 클림트랍니다.

당시 화가들은 자화상을 많이 그렸는데 클림트는 특이하게도 이 작품에서 그린 자신이 유일한 자화상으로 알려져 있습니다. 클림트 뒤에 붉은 멋진 옷을 입고 당당하게 서 있는 남성은 클림트의 동생 에른스트이고, 그 앞에 검은 모자를 쓴 남성은 동료인 프란치 마치예요. 지금 우리가 알고 있는 클림트 작품과는 분위기가 아주 다른 고전적인 화풍이죠.

황실에서는 이 천장화를 보고 매우 만족했고. 클림트는 이 작품 덕분에 황제로부터 황금공로십자 훈장을 수여받습니다. 당시 클림트가 20대 초반이었던 것을 감안하면 매우 젊은 나이에 화가로서 인정받은 셈이죠.

클림트는 이 벽화를 통해 빈의 성공한 화가로 자리매김합니다. 하지만 우리가 알던 클림트 특유의 예술은 아직 등장하지 않아요. 당시 클림트는 성공을 위해 황제가 원하는, 빈의 유행에 맞춘 그림을 그렸고 그 결과 완전히 성공한 화가로 자리 잡게 되지요. 그는 미술대

학 교수로 추천받을 만큼 미술계의 주류 화가로 명성을 떨칩니다.

새로운 예술을 향한 과감한 도전

그런데 이렇게 성공가도를 달리던 클림트에게 슬럼프가 찾아옵니다. 여러분도 살다 보면 힘든 일들이 연이어 닥치는 때가 있죠. 클림트에게는 1892년이 그런 시기였습니다.

이때 클림트는 사랑하는 가족들과 이별하게 됩니다. 먼저 아버지가 돌아가셨고, 같은 해에 동생 에른스트도 세상을 떠나죠. 특히 에른스트는 클림트와 함께 아티스트 컴퍼니를 설립하고 작품 활동을 같이한 형제이자 예술적 동반자였기 때문에 그 충격과 슬픔을 감당할 수가 없었습니다.

두 차례 가족의 죽음을 겪은 클림트는 그동안 빈 미술계에서 성공가도를 달렸던 자신을 되돌아보는 시간을 가졌을까요? 아니면 인생의 덧없음을 깨달았을까요? 오랜 방황 끝에 클림트는 세상의 요구보다 자신의 예술에 충실하기로 결심합니다. 그리고 자신만의 예술성이 폭발하는 작품을 선보이죠. 바로 클림트의 대표작이자 빈 대학 천장화로 그려진 〈철학〉, 〈법학〉, 〈의학〉입니다. 클림트가 빈 대학으로부터 천장화를 의뢰받고 그림을 그리는 과정에서 심경의 변화가 찾아왔던 거예요.

대학 측은 클림트가 지금까지 선보였던 벽화들처럼 웅장하고 이상화된, 마치 어둠의 세력과 싸워 승리하는 진리의 이미지를 벽화로

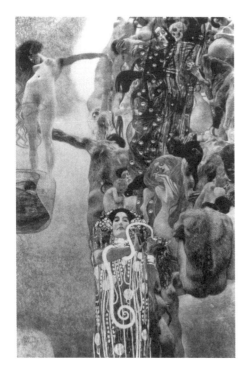

구스타프 클림트,
'천장화' 3부작 중 〈의학〉, 1901

그려주길 바랐지만 클림트가 완성한 천장화는 전혀 다른 분위기를 풍겼습니다. 클림트의 벽화는 모호한데다 에로틱하기까지 해서, 작품을 본 교수들은 불길하다고 비난을 퍼부었죠. 그중에서도 가장 큰 비난을 받은 작품은 바로 〈의학〉입니다.

공중에 다양한 인간 군상이 부유하고 있네요. 왼쪽에는 나체의 여인이, 중앙에는 죽음을 의미하는 해골이 그려져 있고 오른쪽에는 사람들이 잔뜩 고통스러워하는 모습이 이미지로 표현돼 있어요. 앞쪽에 뱀을 들고 서 있는 여성은 건강의 여신인 '히기에이아'인데, 그녀

는 마치 이 모든 상황을 무시하듯 등을 지고 있는 것처럼 보이네요.

어떤가요? 대학에 이런 천장화가 그려졌다니, 이 작품을 본 사람들이 당연히 놀랄 수밖에 없었겠죠? 교수들은 이 작품이 혐오스럽고 이해할 수도 없다며 거세게 반대하고, 결국 클림트는 받았던 돈을 돌려주고 작품을 가져오죠. 그는 자신의 후원자에게 이 작품을 판매하면서 이런 말을 합니다. "검열은 이제 충분하다. 내 작업을 방해하는 시시하고 하찮은 것들에서 벗어나 자유를 찾아가겠다."

그는 다시는 공공기관이 의뢰하는 작품을 그리지 않겠다고 다짐합니다. 너무나도 아쉬운 점은 이 벽화는 제2차 세계대전 당시 나치가 전부 불태우는 바람에 지금은 남아 있지 않다는 건데, 만약 이 작품이 지금까지 남아 있다면 아마 클림트의 대표작이 되지 않았을까요?

아무튼, 클림트는 이 작품을 그렸던 당시의 자신처럼 실험정신이 강한 젊은 작가들과 함께 '빈 분리파'를 결성합니다. 이 책에서 소개하는 아르누보의 거장 알폰스 무하 또한 빈 분리파의 멤버지요.

다음 페이지의 사진에서 의자에 앉아 있는 사람이 클림트인데요. 클림트는 분리파 회원일 뿐만 아니라 초대 회장을 맡았습니다. 앉아 있는 자세만 봐도 회장님 느낌이 물씬 풍기죠?

분리파는 명칭 그대로 기존에 빈에서 유행하던 예술적 관습에서 분리되겠다고 선언한 예술 동맹입니다. 분리파는 자신들만의 성전을 만들기도 했는데, 이 성전은 지금도 빈에 남아 있답니다. 이 성전에는 분리파 예술가들이 추구했던 모토인 "모든 시대에는 그 시대의 예술을, 예술에는 자유를"이 새겨져 있어요. 참 멋진 말이죠? 이 한

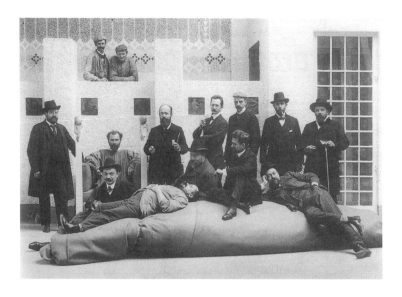

성전 내부에 모인 분리파 예술가들. 왼쪽 의자에 앉아 있는 사람이 클림트이다.

줄만 봐도 분리파가 무엇을 추구했는지 단번에 알 수 있습니다.

분리파에는 그 유명한 에곤 실레, 알폰스 무하도 합류합니다. 이들은 단순히 그림을 그리는 것이 아닌 모든 예술이 하나가 되는 종합예술을 추구했습니다. 그래서 이 모임에는 화가, 조각가, 시인, 건축가, 음악가 등 다양한 분야에서 활동하는 예술가들이 모여들었고, 이들은 새로운 종합예술을 만들어가죠.

오른쪽 작품은 분리파 1회 전시회 포스터인데요. 위쪽을 보면 용사 테세우스가 반인반수인 미노타우로스를 제압하고 있습니다. 테세우스는 빈 분리파를, 미노타우로스는 보수적인 미술가 연맹을 뜻해요. 빈 분리파가 빈의 오랜 관념을 부수고 예술적 승리를 얻었음

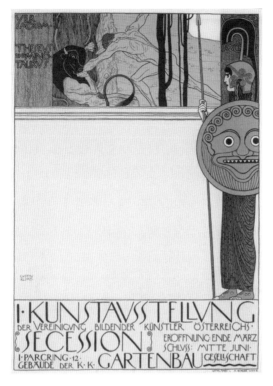

분리파 1회 전시 포스터

을 선언하는 포스터인 셈이죠. 포스터 오른쪽에는 아테나 여신이 이 모습을 지켜보고 있는데, 마치 테세우스를 수호해주는 듯합니다.

이후 이들이 선보이는 작품들은 당시 평론가들에게 많은 비난을 받았습니다. 대부분의 비난은 작품이 너무 노골적이고 에로틱하다는 이유 때문이었어요. 기존의 전통을 따르던 많은 예술가들과 평론가들의 비난은 갈수록 심해지고, 분리파가 추구하는 예술관은 사람들에게 점차 외면받지요. 그래도 클림트는 굴하지 않고 분리파의 수

장으로서 자신만의 예술관을 마음껏 표현합니다.

황금빛 〈키스〉의 탄생

그러던 클림트는 스트레스를 벗어던지고 새로운 영감을 얻고자 1903년에 여행을 떠나는데요. 우연히 들른 이탈리아의 작은 도시 라벤나에서 그야말로 신선한 충격을 받습니다. 당시 라벤나 성당에는 6세기에 쓰였던 비잔틴 제국의 모자이크들이 그대로 남아 있었는데, 특히 산 비탈레 대성당에서 비잔틴 모자이크를 보고 그 화려함과 웅장함에 제대로 압도당한 거죠. 클림트는 황금이 가진 잠재력을 산 비탈레 성당의 모자이크를 통해 심도 있게 체험하는 한편, 테오도라 황후의 모자이크에 매료됩니다.

오른쪽 작품 중앙에 있는 여성이 테오도라 황후입니다. 동로마 제국의 황제인 유스티니아누스 대제의 부인이죠. 거리의 무희이자 천민 출신이었던 테오도라는 아름다운 외모로 유명했는데요. 그녀의 미모와 총명함에 매료된 유스티니아누스가 당시의 금기를 깨고 법률을 고쳐 테오도라와 결혼한 후 황제로 등극합니다. 이후 황제에게 반대하는 세력이 반란을 일으키는데 이때 용병을 모아 반란군들을 진압한 사람이 테오도라 황후였다고 해요.

산 비탈레 성당에 묘사된 테오도라 황후는 보석 장식이 늘어진 왕관을 쓰고 엄숙한 표정으로 성배를 들고 있습니다. 깊이감이 느껴진다기보단 평면적이죠. 사실 평면은 3차원보다 더 무한한 의미를 담

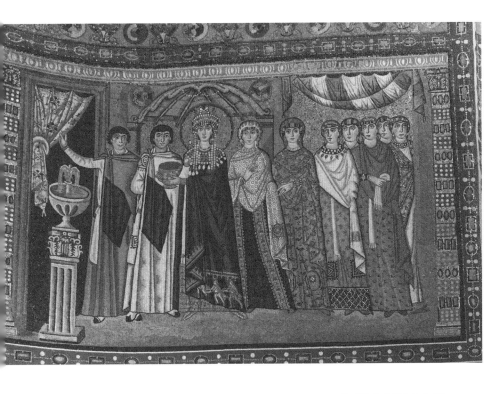

산 비탈레 대성당 모자이크

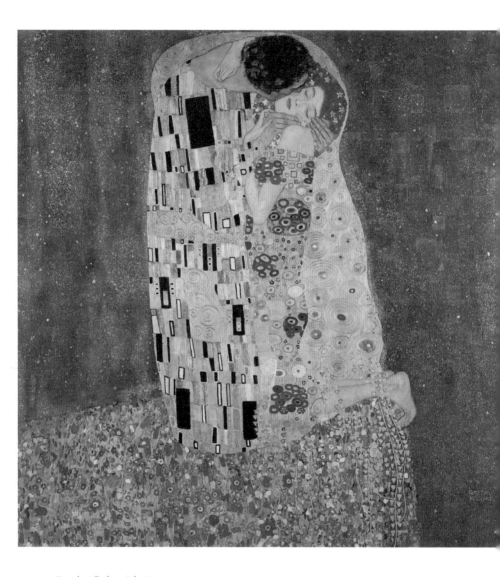

구스타프 클림트, 〈키스〉, 1907

아낼 수 있습니다. 그리고 이 작품이 그려질 당시에는 원근법이 없었기 때문에 배경에 깊이를 줄 수 없었어요. 그래서 배경을 아름다운 금빛으로 표현했던 겁니다.

클림트는 이 평면성과 금빛 장식을 포착해서 자신만의 새로운 표현법을 개발합니다. 오랜 유산으로 남아 있던 모자이크에서 자신만의 새로운 예술을 완성시킨 거죠. 우리에게 유명한 클림트의 황금빛 작품들은 사실 오랜 과거의 영향을 받아 탄생한 작품들입니다. 이후로 클림트의 그 유명한 금빛 작품들이 탄생합니다.

클림트의 모든 작품 중 가장 유명한 〈키스〉는 위험한 낭떠러지 끝에서 키스하고 있는 두 남녀를 담은 작품입니다. 인물을 둘러싸고 있는 배경이 마치 이전에 보던 모자이크 같지 않나요?

황금빛이 두 사람을 감싸고 있는데 자세히 보면 남성의 옷은 직사각형으로, 여성의 옷은 원형으로 가득 차 있어요. 각각 남성성과 여성성을 나타내지요. 낭떠러지 끝에 선 모습은 묘한 불안감을 나타내고요. 이 두 사람은 누구일까요? 남성은 클림트 본인이겠죠? 여성은 누구인지 확실하진 않지만 클림트의 뮤즈이자 예술적 동반자인 에밀리 플뢰게라는 것이 미술계에서는 정설로 통하고 있습니다.

에밀리 플뢰게는 클림트의 제수씨인 헬레네의 여동생입니다. 클림트는 아버지와 동생의 잇따른 사망으로 사실상 가장의 역할을 했는데, 동생에게 딸이 있어서 클림트가 조카의 후견인이 됩니다. 조카가 첫 세례를 받을 때 조카의 이모가 대모를 서는데, 그녀가 바로 에밀리예요. 이후 클림트는 플뢰게 일가와 막역한 사이가 되고, 동

평생의 뮤즈 에밀리와 그녀가
디자인한 옷을 입은 클림트.
두 사람은 연인이자 예술적
파트너로 서로의 옆을 지켰다.

생 대신 사위처럼 그 집안을 드나들죠.

클림트와 에밀리는 자연스레 연인으로 발전합니다. 클림트는 에밀리를 향한 뜨거운 사랑과 그녀가 자신을 떠날 것 같은 두려움을 함께 느끼는데, 이 작품이 우리를 유독 사로잡는 이유도 황홀하고 아름다우면서도 아슬아슬하고 위태로운 두 사람의 심정이 잘 느껴져서겠죠. 〈키스〉는 의심할 여지없이 클림트의 모든 것을 보여주는 작품입니다.

클림트는 에밀리 플뢰게와 27년을 함께하는데, 클림트는 육체적 사랑을 포함한 단순한 연인이 아닌 정신적 지주이자 예술의 동반자로서 그녀를 대합니다. 그런데 에밀리 또한 평범한 여성은 아니었어요. 그녀는 당시 빈에서 유명한 패션 디자이너였는데 당시 사교계에서는 에밀리의 옷을 입는 게 유행일 정도로 그녀의 인기가 대단했습니다. 당시 많은 여성들이 클림트에게 구애를 했는데 에밀리는 그렇지 않았고요.

클림트에게 에밀리가 어떤 존재였는지를 보여주는 일화가 하나 있어요. 바로 클림트의 편지인데요. 그림을 이렇게 잘 그렸던 클림트에게는 악필이라는 허점이 있었다고 합니다. 그래서 클림트는 평소엔 글을 거의 쓰지 않았는데 에밀리에게 보낸 편지만 약 400통이 넘었다고 해요. 그가 에밀리를 얼마나 사랑했는지를 알 수 있죠.

이 편지를 보면 화분이 꽃 모양의 하트로 가득 차 있습니다. 편지

수많은 하트로
마음을 전한 편지.
에밀리에게 보낸
약 400통의 편지 중 가장
유명한 편지가 아닐까.

에는 "꽃이 없어 꽃을 그려드립니다"라고 쓰여 있어요. 참고로 클림트는 그리 잘생긴 외모가 아니었는데도 사망 후 친자 확인 소송만 14건이었다고 해요. 이 소송을 모두 해결한 사람이 에밀리였다니, 참 대단한 여성이죠? 또한 클림트가 생을 마감하는 마지막 순간에 찾은 사람도 에밀리 플뢰게였다고 알려져 있습니다.

또한 클림트는 그토록 사랑하는 에밀리 플뢰게와 함께 1900년부터 거의 여름마다 아터 호수에 휴식을 취하러 가서 풍경화를 그립니다. 그에게 아터 호수는 진정한 휴식처였던 것 같아요.

오른쪽의 〈아터 호수〉를 보시면 푸른 호수가 참 평화롭고 고요하지요. 클림트는 이 호수에서 느낀 평온을 그려내기 위해 보트를 탄 채 작업하기도 했습니다. 실제로 아터 호수는 아름다운 에메랄드 물빛으로 무척이나 유명한데 이 작품에서도 마치 아터 호수의 물소리가 들리는 것처럼 호수의 푸른빛을 청량감 있게 표현했죠.

클림트는 아터 호수에서 풍경화를 그릴 때 한 번도 초안을 그리지 않았다고 해요. 특이하죠? 초상화나 다른 작품을 그리기 전에는 몇 장이고 습작을 했던 클림트가 정작 야외 풍경화를 그릴 땐 초안도 없이 곧바로 그렸다는 것은 매우 놀라운 사실입니다. 어쩌면 클림트가 풍경화를 그릴 때는 평소와 다른 태도로 임했다는 것을 보여주는 게 아닐까 싶어요. 그래서인지 클림트의 풍경화를 보면 대체로 평온함이 느껴지지요. 그러니 앞으로는 클림트의 풍경화에도 관심을 가지면 좋을 것 같아요. 클림트의 풍경화는 황금빛 작품에 가려져 잘 알려지지 않았지만 작품의 4분의 1이나 되거든요.

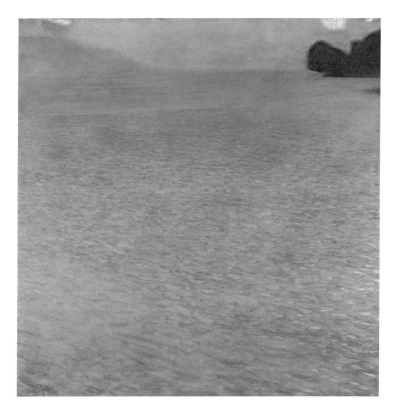

구스타프 클림트, 〈아터 호수〉, 1900

　참고로 클림트의 풍경화는 대부분 정사각형이랍니다. 가로와 세로의 길이가 같은 정사각형은 영원성, 완전함을 상징하지요. 클림트는 평소 "정사각형은 묘사하는 대상을 평화로운 분위기에 잠길 수 있게 만드는 최적의 형식이다. 그림은 정사각형에 담길 때 우주의 한 부분이 된다"고 했습니다.

실제로 클림트는 드넓은 우주의 어느 한 부분을 떼어내어 표현하는 데 관심을 가졌는데, 특히 풍경화에서 이런 부분이 강하게 드러납니다. 클림트는 풍경화를 그릴 때 순간순간의 모습이 아닌 우주의 한 부분으로서 영원성을 표현하고 싶었던 겁니다. 이러한 특징을 알고 그의 풍경화를 보면 클림트만의 독특한 화풍을 더 잘 느낄 수 있답니다.

누구도 흉내 낼 수 없는 길을 간다는 것

클림트는 1909년 파리를 방문하는데 이때 이후로 클림트의 작품에 또 한 번의 변화가 찾아옵니다. 파리에서 툴루즈 로트레크와 야수파 화가들을 만나거든요. 파리에서 열린 종합미술전에는 뭉크, 보나르, 마티스 등 폭넓고 새로운 형식을 추구하는 작가들의 작품이 넘쳐났고 표현주의가 대세로 떠오르면서 클림트의 작품 스타일도 조금씩 시대에 뒤처진 것으로 인식됩니다. 금색으로 다양한 작품을 보여준 클림트는 이제 금색만으로는 섬세한 심리 표현이 불가능하다고 생각했죠. 그는 새로운 표현법을 모색하고 결국 시대의 변화에 대응할 수 있다는 사실을 증명해냅니다.

클림트가 그린 새로운 작품의 가장 큰 변화는 황금빛이 사라지고 화려한 색채가 나타났다는 겁니다. 그 변화를 제대로 느낄 수 있는 대표작이 있는데요. 바로 클림트가 스스로 인정한 평생의 역작이자 그가 생각하는 죽음의 이미지를 느낄 수 있는 〈삶과 죽음〉입니다.

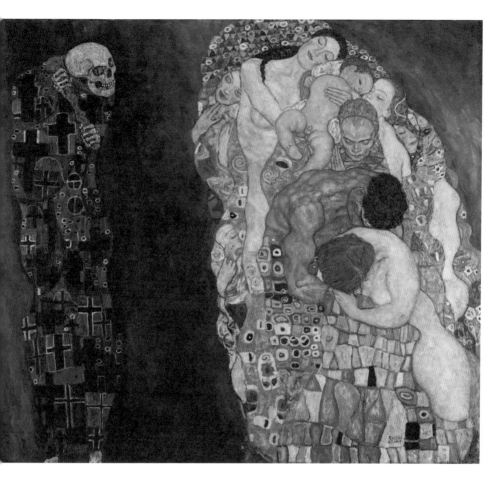

구스타프 클림트, 〈삶과 죽음〉, 1915

어두운 배경을 바탕으로 왼쪽에는 무시무시한 해골이 서 있습니다. 손에는 몽둥이처럼 보이는 커다란 촛대를 들고 있네요. 옷에는 십자가가 가득 새겨져 있고요. 해골은 어딘가를 응시하고 있는데, 바로 인간의 전 생애가 단계별로 보이는 이미지입니다. 아이부터 어른까지 모두 꿈을 꾸듯 평온한 표정으로 잠들어 있는데요. 발그레한

볼을 보면 좋은 꿈을 꾸면서 행복해하는 것 같기도 해요. 색감도 밝고 화사해서 더욱 그렇게 보이죠.

그런데 사실 이 작품은 어머니가 사망한 이후 그린 것이랍니다. 이 작품을 완성하기까지 만 5년이 걸렸죠. 어쩌면 클림트는 아버지, 동생 그리고 어머니의 죽음까지 겪은 이후로 삶과 죽음을 다시 생각했을지도 모르겠어요. 삶에는 항상 죽음이 함께 있다는 점과 언제나 죽음이 나를 지켜보고 있다는 것을 우리에게 말해주는 듯합니다.

그림을 자세히 보면 오른쪽 하단의 가장 밝은 노란색 장식 안에 서명을 한 게 보이죠. 가장 밝은 곳에 서명을 했다는 것은 그만큼 삶에 애정이 있다는 뜻을 밝힌 것일까요? 하지만 그는 이 그림을 완성한 지 2년도 채 되지 않아 56세의 나이에 예상치 못한 뇌출혈로 쓰러지고 맙니다. 공교롭게도 아버지가 사망한 나이와 같은 나이에 세상을 떠나는데, 예술가의 인생이란 이 같은 아이러니의 연속일까요?

당시 클림트가 쓰러지면서 외친 말이 "에밀리를 불러!"였대요. 클림트가 평생 사랑했던 에밀리는 클림트의 마지막을 끝까지 지켜줍니다. 이후 에밀리는 남겨져 있던 클림트의 자료 중 그의 인생에서 민감할 수 있는 내용들을 전부 불태워버리죠. 우리가 클림트에 대해 많은 정보를 알 수 없는 것도 남겨진 자료가 부족해서인데, 그래서 클림트는 오늘날까지도 더더욱 신비롭고 미스터리한 화가로 사랑받고 있습니다.

지금은 전 세계가 사랑하는 거장이 된 클림트이지만 그는 초기에는 성공을 위해 자신의 마음을 속이고 인기 있는 그림을 그렸습니다. 어쩌면 당연한 선택이었죠. 하지만 가족을 잃은 아픔을 겪은 이

후 깨닫습니다. 성공과 부를 쌓는 것도 중요하지만 자신이 원하는 것을 하지 않으면 의미가 없다는 것을요. 그래서 더 이상 자신이 하고 싶었던 예술을 숨기지 않기로 결심했습니다.

그는 이 마음을 자신만의 캔버스에 솔직하게 담아냈죠. 시대의 흐름과 유행을 따르는 것이 아닌 자신의 내면을 예술로 솔직하게 표현했습니다. 그의 작품이 시대를 초월해 지금까지도 사랑받는 이유는, 예술가이자 한 인간으로서 자신을 포장하지 않고 있는 그대로의 내면을 드러낸 그만의 솔직함 덕분이 아닐까 싶습니다.

만약 클림트가 계속해서 유행을 따라갔다면 거장의 반열에 오를 수 있었을까요? 그저 남과 다르지 않은 화가로 남았을 수도 있었을 겁니다. 너무도 쉽게 유행에 휩쓸리고 개성이 사라지는 요즘, 클림트의 삶은 우리들에게 또 다른 성공의 길을 말해주고 있는 것일지도 모르겠습니다.

여러분은 여러분의 인생에 솔직하신가요? 있는 그대로의 자신을 드러낼 여러분만의 무언가를 하나쯤 갖고 계신가요? 사회 곳곳에서 여러 가면을 쓰고 살다가 문득 지칠 때면, 클림트의 그림을 한번 감상해보라고 권하고 싶어요.

물랭루주의 밤을 사랑한
파리의 작은 거인

툴루즈 로트레크

1864~1901

Toulouse-Lautrec

"인간은 추악하지만, 인생은 아름답다."

　여러분, '물랭루주moulin rouge'를 들어보신 적 있으시죠? 프랑스 파리 몽마르트르의 유명한 댄스홀인데 아마 니콜 키드먼과 이완 맥그리거가 출연한 동명의 영화로 접한 분들이 많을 거예요. 그럼 영화에서 눈을 가늘게 뜨고 이야기를 이끌어가던 키 작은 화가를 한번 떠올려보세요. 그 사람이 바로 '물랭루주의 작은 거인'이라 불렸던 툴루즈 로트레크랍니다.

　그 당시 물랭루주는 요즘으로 치면 아이돌 가수들의 콘서트장 같은 곳이었어요. 그곳에 서는 무용수들은 아이돌급 인기를 자랑했지요. 로트레크는 공연 포스터를 그려 그들의 인지도를 높이는 일을 했습니다. 몽마르트의 방시혁이라고나 할까요. 21세기를 사는 우리가 1880년대의 물랭루주를 알고 있는 것도 모두 그가 그린 포스터 덕분이랍니다.

　당시 로트레크만 포스터를 그린 건 아니에요. 그런데 그가 그린 포스터는 차별화되는 요소들 때문에 유독 주목을 받았죠. 그는 포스터

를 만드는 목적이 '홍보'이며 거리를 지나가는 사람들이 포스터를 주목하는 '4초' 안에 홍보할 공연을 각인시켜야 한다는 점을 정확히 파악하고 있었습니다. 그래서 구성을 단순화했어요. 그의 포스터는 인물의 특징을 강조하는 간결한 선과 네 가지 색만으로 보는 이의 시선을 사로잡았고 이러한 작업이 자주 성공을 거두면서 로트레크는 평생 물랭루주 좌석 1열과 술 무한 제공을 보장받습니다.

이렇게 보면 툴루즈 로트레크는 평생 탄탄대로만 걸었을 것 같은데요, 사실 그는 어린 시절부터 비극적인 삶을 살았답니다. 그 영향 덕분인지 로트레크는 화려하게만 보이는 물랭루주 사람들의 고단한 이면을 주목한 최초의 작가였어요. 그의 작품 세계를 있게 한 로트레크만의 개성과 예술관을 살펴보려면 그가 태어나던 날로 가봐야 할 것 같네요.

성장이 멈춘 다리, 그리고 아버지의 외면

1864년 남프랑스 알비에서 '앙리 마리 레이몽 드 툴루즈 로트레크 몽파'라는 아주 긴 이름을 가진 아이가 태어납니다. 비바람이 엄청나게 몰아치던 날이었는데, 날이 어찌나 궂던지 사람들은 이 날씨가 아이의 운명을 암시하는 불길한 징조가 아닐까 걱정했을 정도였다고 해요.

그나저나 이 아이의 이름은 왜 이렇게 길었던 걸까요? 서명할 때마다 제법 고생할 텐데요. 그런데 당시 이름이 길었다는 건, 그만큼

세 살 때의 툴루즈 로트레크

귀족 가문이라는 뜻이었어요. 당시 귀족들은 이름을 통해 혈통, 영지 등 드러낼 게 많았거든요. 또한 이름 중간에 들어간 '드'는 당시 귀족들의 이름에 들어가는 글자였습니다. 대표적으로 '에드가 드가 Edgar De Gas'가 있죠. 참고로 '툴루즈 로트레크'라는 성으로 불리는 이 아이의 가문은 남프랑스 전체에서 제일가는 명문가였습니다. 한마디로 귀족들의 귀족이었죠. 있는 사람들이 더하다고, 이 가문은 재산을 지키기 위해 12세기부터 가족끼리만 결혼을 합니다. 이미 로트레크의 조상들 중에는 장애인이 있었는데, 사촌지간이었던 그의 부모님은 장애를 피했지만 이 불행은 한 세대를 건너뛰어 아들 로트레크에게 닥치죠. 이것이 그에게 찾아온 첫 번째 비극입니다.

그런데 갓 태어난 아기가 너무 예뻐서 사람들은 이 비극을 바로 눈치 채지 못해요. 아기의 외모에 반해 작은 보석이라는 뜻의 '쁘띠 비

쥬'라는 별명을 붙여줬을 정도였거든요.

당연히 로트레크는 어려서부터 잔병치레가 잦았습니다. 그중에서도 '농축이골증'이 심했는데 가장 큰 발병 원인이 근친이라 지금은 사라진 병입니다. 이 병의 대표적인 증상은 '뼈의 약화'입니다. 어느 정도였냐면, 로트레크는 누가 툭 치기만 해도 뼈가 부러졌대요. 뼈가 붙는 속도도 느려서 열네 살이 된 후로는 지팡이가 없으면 일어설 수도 없게 됐습니다. 한번은 집 안에서 혼자 지팡이를 짚고 일어나다가 미끄러지면서 왼쪽 다리뼈가 부러지는 바람에 한참 동안 집 안에만 있어야 했어요. 이때 다친 몸이 완치될 즈음인 열다섯 살의 어느 날에는 어머니와 산책을 하다가 실수로 도랑에 빠져 오른쪽 다리뼈가 부러졌고요.

이 시기를 기점으로 로트레크의 두 다리는 성장을 멈추고 장애는 더욱 심해집니다. 성장을 멈춘 건 다리뿐이라 몸의 비율이 이상해졌

1892년 무렵의 로트레크

는데 이것이 그에게 찾아온 두 번째 비극이었습니다. 하지만 그는 장애가 심해진 걸 그렇게 슬퍼하지는 않았어요. 태어나면서부터 있었던 문제가 좀 더 악화됐을 뿐이니까요. 정작 그를 슬프게 했던 건 아버지의 외면이었습니다.

당시 프랑스 귀족들은 승마와 사냥을 즐겼습니다. 그래서 로트레크가 태어났을 때 그의 아버지는 취미 생활을 함께할 수 있는 아들이 생겼다며 기뻐했죠. 그러다 아들의 장애로 더는 취미생활을 함께할 수 없게 되자 아버지는 그를 투명인간 취급하며 경제적 지원만 해줬다고 합니다. 반면 어머니는 아들의 고통스러운 삶이 자신 때문이라고 생각해 죄책감을 느꼈고 아들을 끝까지 사랑으로 보살펴주죠.

그런데, 불행의 정점을 찍은 듯한 이 시기는 다행히 로트레크 인생의 전환점이 됩니다. 집에서 할 일이 없어진 로트레크는 연필을 들고 다니며 눈에 보이는 모든 것을 그리기 시작해요. 아들이 그림 그리기에 관심을 보이자 어머니는 선생님을 모셔 오는데, 그는 동물화가이자 청각장애를 지닌 르네 프랭스토입니다. 신체 결함이라는 공통점 덕분인지 로트레크는 프랭스토에게 빠르게 마음을 열었죠. 프랭스토는 집에만 있으려는 로트레크를 데리고 나와 다양한 경험을 하게 해주려고 애썼어요. 대표적인 게 서커스 관람이었습니다. 로트레크의 초기 습작에 동물화가 많은 데는 첫 스승인 프랭스토의 영향이 컸을 거예요.

남들처럼 그리지 않겠어

앞에서 로트레크 포스터의 특징이 '단순화'라고 했어요. 그런데 이건 포스터뿐 아니라 그가 그림을 그리는 방식이기도 했습니다. 그는 어렸을 때부터 "어떤 대상을 보든 본질을 곧바로 파악할 수 있는 눈을 가진, 선택과 집중을 잘하는 아이"라는 말을 듣곤 했어요. 실제로 로트레크는 대상을 그릴 때 어디에 포인트를 줘야 할지를 본능적으로 파악했습니다. 한마디로 천재였죠.

이 천재 화가의 다음 행보는 파리의 '코르몽 화실'이었습니다. 열여덟에 고향을 떠나 파리로 간 로트레크는 그곳에서 평생 친구가 될 '빈센트 반 고흐'를 만나게 됩니다. 고흐는 코르몽 화실의 전학생이었어요. 나이도 많고 인상도 무서운데 말조차 안 하니 다들 고흐의 곁에 가기를 꺼렸죠. 하지만 로트레크는 자신보다 열한 살이나 많은 고흐에게 먼저 다가가 친구가 되어줍니다. 그는 고흐가 혼자 있는 모습이 그렇게 보기 싫었다고 해요. 겉으로는 퉁명스럽고 센 척하는 부잣집 도련님이지만 실은 정이 많았던 거죠.

덕분에 이 시기에 로트레크의 화풍은 고흐와 아주 비슷한 양상을 보입니다. 로트레크에겐 고흐가 친구이자 스승이었던 거예요. 대신 고흐의 술값은 모두 로트레크가 책임졌고요.

이렇게 로트레크는 5년간 코르몽 화실에서 다양한 방식으로 그림을 배웁니다. 그리고 그곳을 나오던 날 '더는 내 인생에 새로운 선생님이 필요하지 않다'고 생각하죠. 그 후로 로트레크는 정말 새로운 스승을 두지 않았답니다. 그랬던 로트레크가 평생 정신적 스승으로

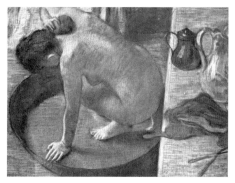

드가, 〈욕조〉, 1886 툴루즈 로트레크, 〈화장〉, 1896

모신 사람이 있었으니, 바로 인상파 화가로 이름을 날린 '에드가 드
가'입니다.

　그렇다면 여러 인상파 화가들 중 왜 하필 드가였을까요? '외광파'
라 불릴 정도로 자연광 밑에서 풍경 그리기를 선호했던 대부분의 인
상파 화가들과 달리, 드가는 주로 실내에서 인공조명 아래에 있는
인물들을 그렸는데 아마 이 점이 로트레크에겐 색다르게 느껴지지
않았을까요. 또한 드가는 다른 사람들이 보지 못하는 인물의 뒷모습
을, 사람들이 외면하는 것을 바라본 드가의 시선을 존경했습니다.
이때부터 두 사람의 그림 주제가 같아지는데 예를 들면 실내, 인공
조명, 풍경보단 인물을 고르는 식이었죠.
　어떤 시기의 그림은 누구의 작품인지 구별하기가 힘들 정도여서
드가는 사실 로트레크를 무척 싫어했다고 해요. 아마 드가는 '따라

하는 것도 적당히 해야지'라고 생각하지 않았을까요?

그런데 어느 시기부터는 로트레크가 '적당한' 지점을 찾게 됩니다. 자신이 존경하는 드가의 그림을 닮아가는 것을 넘어서자 자신만의 개성을 담기 시작한 거죠. 그때부터 로트레크는 완전히 새로운 그림을 그립니다. 나중에는 드가도 로트레크만의 화풍을 인정하지요.

"로트레크는 내 옷을 가져가서 자기 몸에 맞게 재단했다."

로트레크가 자신만의 스타일을 찾는 데는 일본 목판화인 '우키요에'의 영향도 있었습니다. 인상파에 속하는 화가들치고 우키요에의 영향을 받지 않은 사람은 거의 없는데, 특히 로트레크는 포스터 작업을 할 때 우키요에의 두 가지 특징인 '원근법 무시'와 사선구도, '독특한 신체 절단'을 차용합니다. 전통적인 그림에서는 원근법으로 그림에 깊이를 주고 신체를 자를 때의 비율도 정해져 있는 등 암묵적인 규칙이 있었는데, 그 당시 파리에서 자포네 스타일이 유행하면서 이러한 규칙이 희미해지죠. 마침내 드가와 로트레크의 화풍은 물랭루주에서 새롭고 창조적인 스타일로 주목을 받습니다.

현실을 미화하지 않겠다는 마음으로

물랭루주는 로트레크가 구축한 작업 스타일이 빛을 발하기에 최적의 장소였습니다. 그는 화실을 나오는 동시에 귀족 사회에서도 탈출했는데, 그곳을 벗어나서 도착한 곳이 바로 몽마르트르의 물랭루주였죠.

지금은 유명한 관광지이지만 그 당시의 몽마르트르는 무법천지였습니다. 정부가 제대로 관리하지 않는 지역이어서 땅값이 쌌고 주류세도 붙지 않았죠. 그렇다 보니 가난한 사람, 부랑자, 장애인들이 모두 몽마르트르로 모여들었습니다. 늘 귀족 사회에서만 지내던 로트레크에게는 그야말로 신세계였죠. 그는 이곳에서 난생처음 자유를 느낍니다. 사람을 평가하는 단 하나의 기준이 외모였던 귀족 사회와 달리 최하층민들이 모인 몽마르트르에서는 아무도 로트레크의 몸에 관심을 갖지 않았으니까요. 그는 이곳이야말로 자신이 있어야 할 곳이라고 생각하고 물랭루주 사장을 찾아가 한 가지 제안을 합니다.

"이곳에서 벌어지는 모든 일을 그려주겠습니다. 돈은 필요 없어요. 대신, 두 가지는 꼭 지켜줬으면 합니다. 항상 무대 맨 앞자리를 비워둘 것, 그리고 술이 떨어지지 않게 해줄 것입니다."

실제로 로트레크는 거의 물랭루주에 살다시피 하면서 그곳의 댄서들을 모두 그렸습니다. 그가 포스터를 그린 첫 번째 목적은 포스터 주인공들을 유명해지게 만드는 것이었어요. 로트레크는 작가들의 뮤즈가 되어주면서도 천대받던 댄서들의 이름을 포스터에 넣었고, 개개인의 특징을 발견해 이를 부각합니다.

잔 아브릴은 로트레크가 포스터에 그린 인물들 중 가장 큰 수혜자입니다. 그녀는 다른 댄서들에 비해 동작이 크고 화려했으며 특히 캉캉 춤을 출 때 다리가 제일 높게 올라갔습니다. 포스터에서 과장된 동작을 하고 있는 맨 뒤의 여성이 바로 잔이지요. 유독 튄다는 점이 느껴지시나요? 그녀의 이름은 순식간에 대중들 사이에 알려집니다.

"이 포스터 좀 봐. 여기 이 댄서 이름이 잔 아브릴인데 춤출 때 다

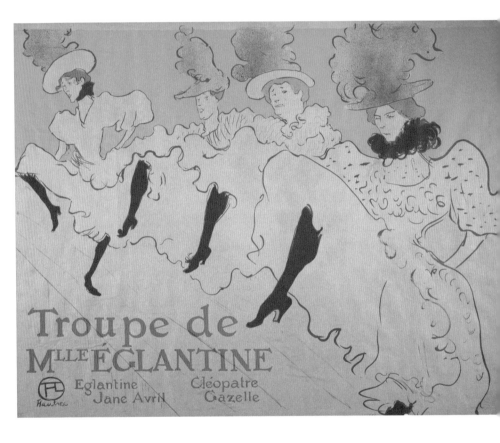

툴루즈 로트레크, 〈마드모아젤 에글랑틴 무용단〉 포스터, 1896

리가 저렇게 높이 올라간대! 한번 보러 가자!"

당시 파리에는 로트레크와 쌍벽을 이루는 포스터 화가가 한 명 더 있었습니다. 바로 타로카드 그림으로 친숙한 알폰스 무하인데요. 두 사람은 활동 범위며 작업 스타일이 워낙 달라서 특별히 충돌하는 일은 없었습니다. 사람들은 향수, 초콜릿, 연극 등의 광고 포스터는 무하에게 맡기고 술집, 카바레, 댄스홀 등의 광고 포스터는 로트레크에게 많이 의뢰했죠. 쉽게 말해 무하는 양지에서, 로트레크는 음지에서 활동한 셈입니다. 화려한 광고계에서 무하를 더 선호한 것은 어찌 보면 당연한 일이었어요. 무하는 포스터 속 주인공을 아름답고 디테일하게 묘사해 사람들의 시선을 사로잡았거든요. 반면 단순하게 표현된 로트레크의 포스터 속 인물들은 전혀 미화되지 않았죠. 여기에는 화가로서 로트레크가 가진 명확한 신념이 반영돼 있었습니다. '내가 살고 있는, 내가 바라보는 이 세상을 절대 인위적으로 아름답게 그리지 않겠어.'

이렇다 보니 그의 그림은 늘 호불호가 강했고, 기껏 작품을 그려주고도 갈등을 빚는 경우가 잦았습니다.

당시 물랭루주의 전설적인 가수였던 이베트 길베르를 그린 그림에는 재미있는 에피소드가 있습니다. 처음 길베르를 그렸을 때는 로트레크 자신도 너무 사실적으로 묘사한 것이 마음에 걸렸는지 직접 전해주지 않고 우편으로 그림을 보냈대요. 그러자 그녀에게서 이런 답장이 옵니다. '로트레크 씨, 나를 이렇게까지 추하게 그리지 마세

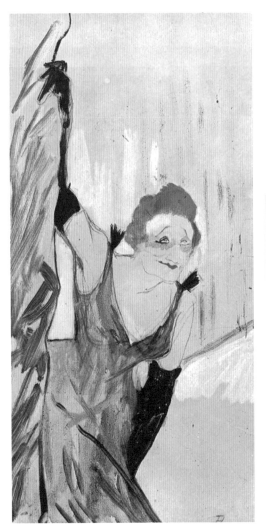

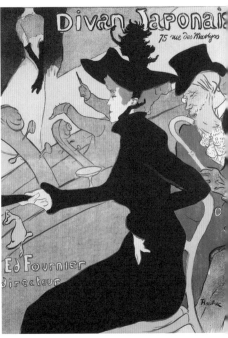

툴루즈 로트레크, 〈대중에게 답례하는 이베트 길베르〉, 1894 툴루즈 로트레크, 〈디방 자포네〉, 1893

요. 내 친구가 이걸 보고 기겁을 했어요.' 심지어 그녀의 어머니는 이 그림을 보고 로트레크를 고소하려고 했지요. 결국 길베르를 그린 포스터는 거리에 붙이지 못하고 책에만 수록합니다.

길베르의 포스터에서 로트레크가 포착한 특징이 대체 뭐였을까요? 힌트는 복장이에요. 혹시 찾으셨나요? 바로 검은 장갑이 그녀의 시그니처였답니다. 길베르는 무대에 설 때마다 의상은 바꿔도 장갑은 절대 바꾸지 않았다고 해요. 무대를 마치고 인사를 할 때도 장갑을 강조하려고 한쪽 팔을 높이 드는 동작을 취했고요. 로트레크는 이걸 포착해서 그녀를 그릴 때는 검은 장갑을 빠뜨리지 않았습니다. 어느 날은 길베르가 출연하는 공연 포스터에서 그녀의 얼굴을 잘라내고 몸통만 그리는 파격적인 작품을 선보이기도 합니다. 〈디방 자포네〉에서 그녀의 모습을 찾으셨나요? 포스터에는 얼굴을 그리지 않기로 한 약속을 지킨 셈이지만, 검은 장갑 덕분에 포스터를 본 사람들은 모두 '오늘은 이베트 길베르가 출연하는구나'를 알 수 있었다고 해요.

하층민들의 일상이 예술이 되다

이번에는 조금 다른 이야기를 해볼게요. 혹시 매춘굴을 그린 판화집이라고 하면 여러분은 어떤 이미지가 떠오르시나요? 아마 에로틱한 분위기를 예상하는 분이 많으실 텐데, 로트레크 시대의 사람들도 그랬답니다.

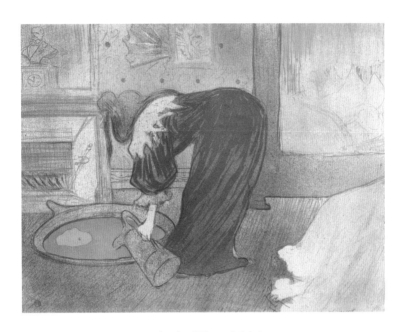

툴루즈 로트레크, '그녀들' 중 〈여인과 욕조〉, 1896

　로트레크는 몽마르트르에서 지내는 동안 물랭루주에서 살다시피 하면서도 짧게는 며칠, 길게는 몇 주까지 주기적으로 자취를 감추곤 했습니다. 그를 이상하게 여긴 친구들이 하루는 로트레크의 뒤를 밟았는데, 친구들이 그를 발견한 곳이 어디였을까요? 놀랍게도 로트레크가 머물던 곳은 몽마르트르의 매춘굴이었습니다. 아예 매춘굴의 방 하나를 사서 지내다 오곤 했죠.

　이러한 사실만으로도 부정적인 시선을 받을 만한데 그는 이곳에서 그린 그림을 전부 묶어서 판화집으로 출간하겠다고 발표합니다. 이때 먹은 욕을 양으로 따지면 로트레크는 장수의 아이콘이 됐을 거

예요. 그의 짧은 인생에 대한 이야기는 뒤에서 설명하고, 먼저 그가 출판한 판화집 〈그녀들Elles〉에 대해 좀 더 살펴볼게요.

이 판화집이 출간된 후에 특이한 일이 발생합니다. 욕을 먹은 것과는 별개로 판매 첫날부터 매출이 대박을 친 거예요. 더 특이한 건 판매 둘째날이었습니다. 첫날과 다르게 판매 실적이 저조하더니 판매량이 점점 줄어들면서 얼마 가지 않아 이 책은 쫄딱 망합니다. 얼마나 안 팔렸던지 재고를 처리하기 위해 책을 낱장으로 분해해 팔았을 정도였어요. 어떻게 된 일일까요? 사람들이 상당히 에로틱한 그림을 상상하며 샀다가 실망한 거예요.

판화집은 매춘부들이 청소와 빨래를 하는 모습, 밥 먹는 모습, 슬퍼서 우는 모습 등 보통 사람들의 일상과 다르지 않은 그림으로 가득했거든요. 이것이야말로 '로트레크의 진정한 시선'이었던 거죠.

당시 사람들이 매춘을 했던 이유는 딱 하나, 굶어죽지 않기 위해서였습니다. 그 일이 아니면 할 수 있는 일이 없었거든요. 하지만 사람들은 그들의 사정을 무시할 뿐 아무 관심을 갖지 않았습니다. 로트레크는 화가로서 자신만큼은 그들의 본질을 봐줘야 한다고 생각했어요. 그래서 손님들 앞에서 화려하게 꾸민 모습이 아니라 그들의 소박하고 특별할 것 없는 일상을 관찰했던 것입니다.

그의 이런 마음이 반영된 또 하나의 대표작이 〈침대〉입니다. 현재는 로트레크의 가장 사랑받는 작품 중 하나이기도 한데요. 하루 일과가 얼마나 고됐는지 커플은 이불을 푹 덮고 서로를 바라보며 잠들어 있네요. 피곤한 하루지만 힘든 몸을 눕힌 포근한 침대가 마치 녹아들 것 같아요. 로트레크의 붓 터치는 당시의 감정을 그대로 전하

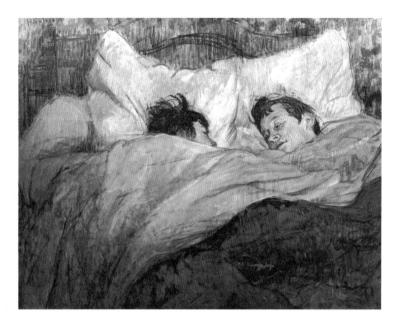

툴루즈 로트레크, 〈침대〉, 1892

는 힘이 있습니다.

　그런데 이 작품에는 동성애라는 중요한 지점이 담겨 있습니다. 많은 관객들이 작품 속 짧은 머리를 보고 두 사람이 남녀 커플이라고 생각하는데, 당시 매춘굴에서 일했던 여성들은 굶지 않기 위해 머리를 길렀고 어느 정도 길이가 되면 머리카락을 판매했습니다. 로트레크는 이들을 그렸던 거죠. 이들은 당시 사회 어디에서도 받아들여지지 않는 소수에 해당했는데, 화가의 시선은 항상 이렇게 외면받고 소외당하는 사람들을 향해 있었습니다. 스스로 소외되어본 사람만이 가질 수 있는 특별한 시선이었던 거예요.

이제 귀족들의 귀족으로 태어난 로트레크가 평생 최하층민의 일상을 작품 주제로 삼았는지 이해가 되시나요? 로트레크의 이 작업은 예술이 세상을 바라보는 시선 자체를 완전히 뒤집은 혁명이나 다름 없었습니다. 그 덕분에 후대 작가들이 하층민들의 모습과 생활도 예술의 주제가 될 수 있다는 사실을 알게 됐으니까요.

달리고 싶은 마음을 담아

룰루즈 로트레크가 최하층민의 일상만큼이나 집중했던 또 다른 주제는 '말'입니다. 두 다리가 모두 부러지고 평생 장애인으로 살았기 때문일까요? 그는 집착 수준으로 말을 그렸습니다. 무대 위의 무용수들을 자주 그린 것도 같은 맥락일 거예요. 달리고 싶은 욕구가 목구멍까지 차오를 때마다 로트레크는 댄서들을 화폭에 담았습니다. 자신은 달릴 수도, 춤을 출 수도 없으니 대신 그림 안에서 그 에너지를 증폭시킨 거죠.

그런데 그의 에너지를 캔버스에서조차 발산할 수 없게 만드는 불행이 찾아옵니다. 삼십대가 넘어가면서 로트레크가 정신병에 시달리게 된 거예요. 원체 몸이 약했던데다 매일 70도가 넘는 압생트를 들이부었으니 예견된 결과인지도 모르겠습니다. 압생트는 '녹색 요정'이라고도 불리는 독주인데, 귀여운 이름에 속으면 큰일 난답니다. 도수가 너무 높아서 마시는 순간 요정이 보인다는 뜻이거든요.

정신병이 심해진 로트레크는 도자기로 만든 강아지를 산책시키는

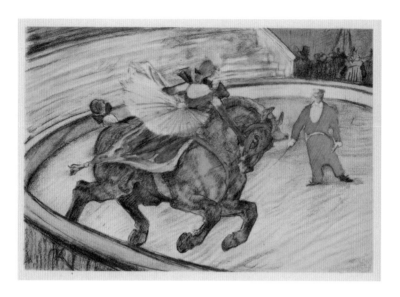

툴루즈 로트레크, '서커스' 연작 중, 1899

가 하면 종이로 만든 코끼리를 앞에 놓고 울지 말라며 달래주기도 합니다. 그러다 결국 길거리에서 쓰러진 채 발견되죠. 친구들은 그를 이대로 두면 죽을 거라고 생각해 강제로 정신병원에 입원시킵니다.

　정신병원에서 눈을 뜬 로트레크는 감당할 수 없는 공포에 사로잡혀요. 남은 평생을 독방에 갇혀 살아야 할 거란 생각에 겁이 났던 거죠. 입원한 상태로 3개월이 지나자 로트레크는 면회를 온 친구에게 색연필과 파스텔을 부탁합니다. 자신이 멀쩡하다는 걸 의사에게 증명해보이려고요.

　그림 도구를 받은 로트레크는 정확히 10년 전, 자신의 첫 미술 선생님이었던 프랭스토가 데려가준 서커스 장면을 단숨에 그립니다.

배경을 단순화하고 그 자리에 있던 사람들의 의상과 포즈를 세세하게 묘사한 그림을 서른여섯 장이나 그려서 의사에게 들고 가죠. 그림을 본 의사는 로트레크가 정상이라는 진단서를 써줍니다. 로트레크는 무사히 퇴원했고, 친구들에게 이렇게 말했다고 해요. "나는 드로잉으로 자유를 샀어."

개인적으로는 로트레크의 알코올 중독에 대해 조금 변명을 해주고 싶어요. 순식간에 대중과 평단의 인기와 인정을 얻었고 항상 당당하고 유머러스한 사람이었으니, 아마 주변에서는 그의 속이 얼마나 곪아 있는지 알지 못했을 것 같거든요. 그의 친구들이 들었다면 깜짝 놀랐겠지만 실제로 로트레크는 자신의 신체를 거의 괴물처럼 생각했습니다. 어린 시절 신체 결함으로 놀림을 받는 데 질렸던 로트레크는 성인이 되고 나서 이렇게 생각합니다. '더는 남에게 놀림당하며 상처받고 싶지 않아.'

그가 풍자와 유머를 공부했던 데는 이런 이유도 한 몫 하지 않았을까요? 풍자와 유머는 로트레크가 정상적인 삶을 살아가기 위한 방어 수단과 같았을 거예요. 그는 새로운 사람을 만날 때마다 먼저 스스로를 놀림거리로 삼아 장애를 풍자했습니다. 아마 상대가 놀릴 기회를 미리 방지하려는 의도와, 장애에 대한 심각성을 내려놓고 좀 더 편하게 친해질 계기를 만들려고 그랬겠죠.

이것이 로트레크의 생존 방식이었습니다. 당연히 술에 의지하는 날이 많아질 수밖에 없었을 거예요.

우리 모두 알다시피 불행에는 정상 참작이라는 자비가 없습니다.

정신병원에서 퇴원한 지 2년이 지난 1901년 3월, 로트레크에게 첫 번째 하반신 마비가 찾아옵니다. 다행히 병세는 완화됐지만 로트레크는 본능적으로 깨달아요. 다음에 또 쓰러진다면 그 끝은 죽음이라는 걸요.

죽음을 직감한 그는 아틀리에에 틀어박혀 미완성작들을 하나씩 완성해 나갑니다. 사인을 빼놓은 작품에는 모두 사인을 하죠. 해야 할 일들을 모두 마치고 얼마 지나지 않아 그는 뇌졸중으로 쓰러집니다. 불길한 예감은 빗겨가지 않아서, 그가 눈을 떴을 때는 완전히 반신불수가 되어 있었습니다.

로트레크를 평생 사랑했던 어머니가 이때 다시 등장합니다. 어머니는 움직이지 못하는 아들을 집으로 데려가 끝까지 간호하지요. 로트레크는 그해를 넘기지 못하고 어머니의 정성 어린 보살핌 속에서 눈을 감는데, 이때 그의 나이는 서른일곱이었습니다.

어머니는 아들의 작품이 영원하길 바라는 마음으로 그의 작품을 모두 고향 알비에 기증합니다. 이후 1922년, 알비에 툴루즈 로트레크 미술관이 지어졌고 오늘날까지 그의 작품이 남아 있으니 어머니의 소원은 이루어진 것 같네요. 그가 세상을 떠났을 때 몽마르트 사람들은 이렇게 말했다고 합니다.

"그는 장애가 있었지만 물랭루주의 작은 거인이었다."

'툴루즈 로트레크'라는 거장은 이렇게 전설이 되었습니다. 마지막 모습 때문에 오해하실까 봐 덧붙이자면, 그는 고통스럽게 살면서도 자신의 인생을 지독하게 사랑한 사람이었어요. 죽기 직전까지 조금

이라도, 단 하루라도 더 살고 싶다고 말했죠. 로트레크는 최상층과 최하층의 인생을 모두 지켜봤습니다. 인간의 모든 추함을 지켜봤습니다. 평생 장애를 가지고 살면서 아무도 거들떠보지 않았던 최하층민의 삶을 예술로 승화시킨 이 거장은 이런 말을 남겼습니다.

"인간은 추하지만 인생은 아름답다."

누가 봐도 행복하고 아름다운 삶을 살았던 사람이 이런 말을 했다면 공감하기 어려웠을 거예요. 그런데 평생 고통을 받으면서도 평범한 일상에서 인생의 아름다움을 발견하고 이를 꾸밈없이 그려낸 로트레크가 한 말이라면, 그 의미가 남다를 수밖에요.

'아직 생각해보지 않았던 일상의 아름다운 순간을 알아챌 것, 그리고 삶 자체를 만끽할 것.' 로트레크의 그림 앞에 설 때마다 생각합니다. 그는 오늘날까지도 자신의 작품을 통해 우리에게 이 메시지를 전하고 있을 거라고요.

자신만의 시선으로
현실과 투쟁을 기록한

케테 콜비츠
1867~1945

Kathe Kollwitz

"이 시대에 변호 받을 수 없는 사람들, 정말 도움이 필요한 사람들에게
한 가닥 책임과 역할을 다하고 싶다."

이 장에서는 조금 진지하게 고민해볼 주제를 함께 나누고 싶어요. 먼저 한 가지 질문을 드릴게요. 여러분은 예술의 존재 이유가 뭐라고 생각하시나요? 답을 생각하다 보면 가장 근본적인 질문인 '예술이란 무엇인가?'에 직면하게 됩니다. 정말, 예술이란 무엇일까요? 인간다운 삶을 사는 데 필수라는 의식주도 아니고, 단순히 사는 데 여유가 있는 사람들이 즐긴다는 '아름다운 무엇' 정도가 아닐까 하는 생각이 들기도 합니다.

물론 아름다움을 탐하는 건 인간의 본능이죠. 그럼 예술이 아름답기만 하면 존재의 의미가 충분한 걸까요? 이런 질문에 정답은 없겠지만, 예술의 역할이 단순히 인간에게 아름다운 무엇을 제공하는 것뿐이라면 그렇게 오랜 세월을 초월해 지금까지도 사랑받을 수는 없었을 것입니다. 그렇다면 단순히 아름다운 수준을 뛰어넘는 예술의 존재 가치는 어디에서 찾을 수 있을까요?

판화가인 케테 콜비츠는 예술의 존재 의의를 사회 참여라고 생각

했습니다. 두 차례의 세계대전이 벌어졌던 20세기 초중반은 그야말로 혼돈의 시대였어요. 살아남은 사람들조차 부상, 질병, 빈곤 등에 시달리다가 마음의 병을 얻고 힘들어했죠.

그런데 일부 예술가들은 이러한 현실을 외면한 채 온갖 실험적인 예술 작품을 선보이기 바빴습니다. 고통스러운 현실과 너무도 괴리감이 느껴지는 작품에 대중은 아무 감흥을 느낄 수 없었죠. 이런 모습을 보며 케테 콜비츠는 예술의 역할을 진지하게 고민합니다. 그녀는 가난하고 힘없는 사람들의 편에 서서 그들의 삶을 그려내는 것이야말로 예술가가 할 일이라고 생각했죠.

이러한 고민을 바탕으로 치열한 현실을 담았기에 그녀의 작품에서는 화려함이나 아름다움을 찾아볼 수 없습니다. 대신 보편의 삶을 농도 깊게 담은 진정성이 강하게 묻어나죠. "미술이 아름다움만을 고집하는 것은 삶에 대한 위선"이라면서요. 다소 투쟁적이고 투박한 느낌을 주는 이 작가가 궁금하시다면, 지금은 사라진 나라 프로이센으로 함께 떠나보실래요?

고통받는 이웃의 삶을 작품에 담다

케테 콜비츠는 1867년 동프로이센의 수도 쾨니히스베르크에서 태어났습니다. 지금 러시아의 칼리닌그라드가 이 지역이죠. 바다와 가까운 지역에서 자란 콜비츠는 어린 시절 항구 노동자들의 일상을 관찰할 기회가 많았습니다. 자연스레 그들의 삶에 고난과 비극이 가득

하다는 것을 발견했죠. 이러한 유년기는 훗날 콜비츠의 작품에 큰 영향을 끼칩니다.

어린 콜비츠가 밖에서 자주 시간을 보냈지만 그렇다고 공부를 소홀히 하는 학생은 아니었습니다. 부르주아 집안 출신인데다 당시로서는 드물게 진보 성향을 가진 부모님 덕분에 여성의 사회 진출이 어려웠던 시절에도 제대로 된 교육을 받으며 성장하지요.

열여덟 살이 되던 해에 콜비츠는 미술을 본격적으로 공부하기 위해 오빠가 있는 베를린으로 갑니다. 1880년대에 미술계에는 다양한 사조가 등장했는데 프랑스에서는 야수파가, 독일에서는 표현주의가 유행했죠. 두 사조는 색감이나 역동성을 통해 작가의 감정을 강렬하게 표현한다는 공통점이 있습니다. 그녀 역시 표현주의의 영향을 받아 그림을 그리기 시작했어요. 하지만 초기의 스타일은 오래 유지되지 않습니다. 베를린의 여성 예술가 학교에서 공부하던 중, 현대 독일 판화의 아버지라 불리는 막스 클링거의 책 《회화와 판화》를 만났기 때문이죠. 덕분에 그녀는 판화의 매력에 눈을 뜹니다.

콜비츠는 노동자들의 모습을 담기에는 유화보다 판화가 더 적합하다고 생각했습니다. 당시만 해도 유화는 일반 대중이 향유하기에는 거리가 있는 예술인데다 대량 생산이 어렵기 때문에 소수가 즐기는 문화였습니다. 하지만 판화는 대량 생산이 가능해서 대중들도 쉽게 접할 수 있는 예술 분야였죠. 물론 미술의 귀족적 특징인 유일성에 반하긴 했지만요.

케테 콜비츠는 자신의 예술이 다른 누구도 아닌 노동자들에게 도움이 돼야 한다고 생각했습니다. 그래서 그녀의 작품에 등장하는 주

인공들은 항상 삶의 무게에 지친 힘겨운 사람들이었어요. 사실 그녀가 노동자들의 힘든 삶을 대변할 이유는 전혀 없었습니다. 그들의 안위를 걱정하거나 빈곤한 문화 경험을 충족시켜주는 것은 그녀의 의무가 아니었으니까요. 당대의 다른 화가들처럼 그저 미美를 추구하는 예술을 했다면 콜비츠는 아마 더 수월하게 인정받으며 작가로서 안락하게 살 수 있었을 거예요. 창작자의 명성과 예술 소비층의 취향은 늘 밀접한 관련이 있으니까요.

하지만 콜비츠는 어린 시절부터 가까이서 봐왔던 가난한 사람들, 배가 고프다며 우는 아이들의 소리, 질병으로 죽어가는 아이에게 해줄 수 있는 게 없어서 애통해하는 어머니들, 피폐한 노동자들의 생활을 외면할 수 없었습니다. 이런 열악한 환경은 나아지기는커녕 시간이 지날수록 점점 더 무섭고 끔찍한 상황으로 치닫죠. 그럴수록 콜비츠는 사람들이 일부러 외면하려 했던 현실을 더욱 똑바로 마주하려고 노력했습니다.

그러던 중 콜비츠는 우연히 게르하르트 하웁트만의 희곡《직조공》을 보게 됩니다. 노동력을 착취당하는 직조공들의 비참한 실상과 실패한 봉기를 담은, 실화를 바탕으로 한 연극이었죠. 산업화 영향으로 기계가 인력을 대체하면서 노동력의 가치가 떨어지자 직조공들의 월급은 감자 하나조차 사기 어려울 정도로 줄어듭니다. 그들에겐 두 가지 선택지가 놓였습니다. 굶어 죽어가는 아이들과 함께 죽음을 기다리던가, 거리로 나가서 뭐라도 하던가.

이 연극은 콜비츠에게 엄청난 영향을 미칩니다. 연극을 보며 크게

감동한 그녀는 이를 모티브로 1893년부터 1898년까지 5년 동안 '직조공들' 여섯 점을 연작으로 제작했습니다. 콜비츠는 이 연작으로 베를린에서 전시회를 열기도 했죠.

　그런데 차가운 현실을 그린 이 연작은 뜻밖에도 평단과 예술가들의 시선을 사로잡고, 콜비츠는 촉망받는 예술가로 자리매김합니다. 그중 두 작품을 함께 살펴볼게요. 먼저 〈죽음〉입니다.

케테 콜비츠, '직조공들' 연작 중 〈죽음〉, 1897

작은 촛불이 방 안을 비추고 있네요. 왼편에는 아이를 돌보다 지친 어머니가 벽에 머리를 기댄 채 잠들어 있고 오른편에는 아버지가 뒷짐을 진 채 탁자 옆에 서 있습니다. 그런데 자세히 보면 아이가 해골의 형상으로 나타난 죽음의 신에게 안겨 있습니다. 아이의 목을 두른 팔이 보이나요? 마치 아이에게 죽음이 임박했음을 알리는 것 같지 않나요? 아이의 표정에서는 이미 이 세상 사람이 아닌 듯한 분위기를 풍깁니다. 언제 꺼질지 모르는 작고 위태로운 촛불은 꼭 직조공들이 느끼는 희망의 크기 같기도 해요.

점점 작아지는 희망 앞에서 갈등하던 직조공들은 결국 단체행동에 나서기로 결심합니다. 하지만 권력자들이 있는 곳은 철문으로 굳게 닫혀서 접근할 수가 없어요. 철문을 잡고 흔드는 사람, 바닥에 촘촘히 박혀 있는 돌멩이를 앞치마에 담아 남자에게 건네는 여자, 우는 아이의 손을 잡고 한 발자국 뒤에서 바라보는 여자 등 현장감 넘치는 구성이 당시의 절박감을 전해줍니다. 그런데 이 봉기는 실패로 끝나고 그 과정에서 많은 노동자들이 세상을 떠납니다. 변한 것은 아무것도 없었죠.

아름다운 것만이 예술이 아니다

콜비츠 판화의 가장 큰 특징은 억압을 당하는 절대적 약자의 시각에서 세상을 바라보고, 그들만을 작품에 담았다는 것입니다. 그 어느 작품에도 지배 계층은 등장하지 않죠. 억압자들에게는 눈길조차

주지 않겠다는 예술가의 각오로 읽히기도 합니다.

베를린 살롱에 출품된 '직조공들' 연작은 당시 "비참한 노동자들의 처지"라는 사회 비판과 사회 고발적인 메시지를 담았다는 면에서 좋은 평가를 받았습니다. 심사위원들은 이 작품을 금상 수상작으로 선정하려 했으나 당시 황제였던 빌헬름 2세가 이를 거부해 불발됩니다. 황제 입장에서는 사회의 민낯을 적나라하게 보여주는 예술이 불편했을 거예요. 황제는 콜비츠의 작품을 '시궁창 예술'이라고 비난하기까지 했습니다. 하지만 황제를 제외하고는 그녀의 예술이 지닌 가치를 모두가 알아봤던 것 같아요. 이 판화 연작을 계기로 콜비츠의 예술은 독일 밖에서도 인정을 받기 시작하죠.

콜비츠가 등장하기 전까지만 해도 예술은 대체로 아름다움에 대해 이야기했습니다. 어떻게 하면 더 예쁘게 보일지, 어떻게 하면 더 아름다운 대상을 작품에 담을 수 있을지에 집중했죠. 그러다가 표현주의 사조가 확대되면서부터는 예술가들의 지향이 '작가 개인의 예술세계 표출'로 바뀝니다. 콜비츠의 예술 세계는 이러한 표현주의가 속한 모더니즘에서도 한 발 더 나아갑니다. 그녀는 늘 작품을 통해 '예술가가 작품을 통해 보여줄 수 있는 것은 무엇인가? 우리는 무엇을 기억할 수 있고 무엇을 변화시킬 수 있는가'라는 진보적인 메시지를 던졌습니다. 예술의 핍진성에 대한 대중의 욕구를 콜비츠가 충족시켜준 거예요.

케테 콜비츠, '직조공들' 연작 중 〈폭동〉, 1897

전쟁의 비극 앞에서 투사가 되기까지

콜비츠가 독일에 와서 얻은 것은 작가로서의 명성만이 아니었습니다. 그녀는 이곳에서 오빠의 친구이자 훗날 남편이 되는 칼 콜비츠를 만납니다. 칼 콜비츠는 의대생이었는데, 자신의 의료 지식과 기술을 공익을 위해 사용하고자 하는 선한 사람이었지요. 그녀는 그의 이런 모습에 매료됩니다. 이 사람과 함께한다면 행복할 거라 생각했죠.

칼 콜비츠는 학생 시절 품었던 꿈을 잃지 않고 졸업 후 베를린의 노동자 군집 지역에 자선병원을 세우고 의료혜택을 받기 어려운 빈민들에게 무료로 치료를 해주는 등 의료인으로서의 본분을 다합니다. 케테 콜비츠가 사람 보는 눈이 있었던 것 같죠? 평생을 함께하기로 약속한 두 사람은 마침내 1891년 결혼하고 베를린에 정착해 1892년에 첫째 아들 한스를, 1896년에 둘째 페터를 낳습니다.

콜비츠는 결혼 이후 1910년 초반까지는 가정생활과 예술 활동 모두를 무난하게 해내며 행복과 성취감을 맛봅니다. 〈직조공들〉 연작 이후 작업한 〈농민전쟁〉 판화 세트도 1908년에 출판되면서 누구도 의심할 여지없이 독일 판화계의 선두주자로 인정받죠.

하지만 이런 시절은 그리 오래가지 못합니다. 1914년에 일어난 제1차 세계대전이 콜비츠에게 평생의 상처를 안겨주거든요. 많은 젊은이들이 군인을 자원해 전쟁터로 향했는데 그들 중에는 콜비츠의 둘째 아들 페터도 있었습니다. 콜비츠 부부는 아들의 참전을 격렬하게 반대했지만 학교에서 배운 '독일이 정당한 위치에 서야 한다', '프

랑스와 영국이 너무 많은 것을 가지고 있다. 그들이 나눠 가지려.하지 않기 때문에 우리는 우리의 몫을 되찾아야 한다'와 같은 사상에 선동된 페터의 입장은 완고했습니다. "너희 같은 어린 학생들은 전쟁터에 가봤자 도움이 안 돼"라는 아버지의 만류에도 페터는 "그래도 조국은 나를 필요로 해요!"라며 고집을 꺾지 않죠.

결국 아들의 결심을 되돌리는 데 실패한 부부는 '아기의 탯줄을 또 한 번 자르는 심정'으로 울면서 페터를 보내줍니다. 콜비츠는 당시 일기에 전쟁에서 살아 돌아오지 못하는 젊은이들에 대한 안타까움, 전쟁 말고도 해야 할 일이 많은 청춘들에 대한 안쓰러움 등을 기록하며 마음을 달랬는데, 특히 1914년 10월 24일에 적은 일기에서는 아들을 사지로 떠나보낸 어머니의 심정이 고스란히 느껴집니다.

페터에게 첫 번째 편지를 받았다. 벌써 포성을 들었다고 한다. 아들을 생각한다. 페터는 어디에 있을까? 두려워하고 있지는 않을까? 굶지는 않을까? 위험하지는 않을까? 더 단호하게 말렸어야 했다. 더 강하게 잡아야 했는데.

이런 일기를 쓴 지 일주일이 채 지나지 않은 10월 30일, 콜비츠의 집으로 편지 한 통이 배달됩니다. 바로 전사 통지서였죠. 페터가 전쟁터로 간 지 20여 일 만이자, 그의 나이 열여덟 살 때의 일입니다. 아들을 잃은 부모는 무너져 내렸습니다. 잘못된 신념으로 스스로 죽음을 향해 나아가려 했던 아들을 붙잡지 못한 일은 콜비츠 평생의 한으로 남습니다.

그녀가 당시의 심정을 담은 작품이 〈부모〉입니다. 서로를 껴안은 채 주저앉아 절망하는 부부의 모습이 보이네요. 고개를 들고 흐느끼는 남편은 한 손으로 얼굴을 가린 채 괴로워하고 있습니다. 얼굴을 가린 손이 비정상적으로 커서 감정을 증폭시킵니다. 아내는 남편의 품에 안겨 서럽게 울고 있고요. 그들 주위에는 아무것도 없습니다. 색이 없는 판화는 자식을 잃은 부모의 애통한 심정을 더욱 극대화해서 보여줍니다. 유화나 수채화 등 다른 방법으로는 이 정도의 절박함, 절망감을 표현하기 힘들었을 겁니다.

페터의 죽음은 콜비츠 부부에게 엄청난 고통을 안겨주는 동시에 삶을 180도로 바꾸는 계기가 됩니다. 세계 각국이 자신들의 권익을

케테 콜비츠, 〈부모〉, 1921~1922

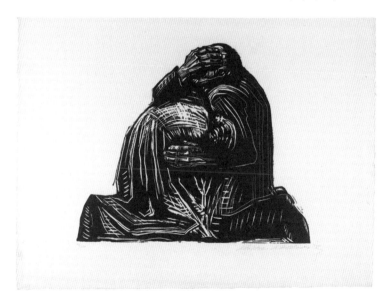

위해 젊은이들의 희생을 종용하는 세상의 비극 앞에서 투사가 되지 않을 수 없었던 거죠. 이 일은 비단 콜비츠 부부만의 문제가 아니었습니다. 그들을 비롯한 독일의 부모들은 분명히 바로잡아야 할 거대한 문제에 격렬한 투쟁으로 맞서고자 했고, 그들의 뜨거운 마음은 반전 운동으로 번지기 시작합니다.

나치에 맞서 평생을 투쟁하다

모두가 알다시피 제1차 세계대전은 독일의 비참한 패배로 막을 내렸습니다. 이 전쟁에 징집된 독일 국민은 무려 1,300만 명이었어요. 패전국에는 아무리 기다려도 돌아오지 않는 남편과 아들을 그리워하며 좌절하는 여성들이 넘쳐났습니다.

콜비츠가 이 작품에 새긴 '전쟁은 이제 그만'이라는 외침은 부탁도 호소도 아니었습니다. 세상을 향한 명령이었죠. 전쟁은 그녀에게서 아들을 빼앗았을 뿐 아니라 당시 사회에 만연해 있던 모든 부조리를 생생하게 보여주었습니다. 평화를 추구해야 할 성직자들이 전쟁을 독려했으며 젊은이들에게 미래를 보여줘야 할 학교는 전쟁의 필요성을 가르쳤죠. 페터가 전쟁에 자원했던 데는 학교와 친구들의 영향도 컸습니다. 한마디로 친구 따라 전쟁에 참전한 거죠.

그녀는 이러한 사회적 폭력에 맞서 작품을 통해 목소리를 내기 시작합니다. 노동자들의 르포와도 같았던 이전의 작품에서 한 단계 더 나아가, 자신이 직접 경험한 것을 토대로 더는 방치해선 안 될 사회

케테 콜비츠, 〈전쟁은 이제 그만〉, 1924

의 어두운 면을 고발하고자 했다고 볼 수 있겠네요. 설령 그것이 달걀로 바위 치기에 불과할지라도 일단 싸워보기로 한 것입니다.

콜비츠는 계속해서 현실에 기반한 작품을 통해 세상에 메시지를 던집니다. 〈독일 아이들이 굶고 있다!〉 역시 현실을 충실하게 재현한 작품입니다. 전쟁으로 부모를 잃은 아이들, 인플레이션으로 터무니없이 상승한 물가 때문에 굶을 수밖에 없는 아이들……. 그런 아이들이 살아남을 수 있는 유일한 방법은 그릇을 들고 거리로 나가 구걸을 하는 것이었습니다. 아이들의 눈빛을 보세요. 이 작품에 무슨 설명이 더 필요할까요?

이와 같이 그녀는 현실의 고통을 미화하지 않고 있는 그대로 보여주기 위해 노력했습니다. 이런 행동이 정부 입장에서 좋게 비칠 리없었겠죠. 콜비츠를 비롯해 반전 운동에 적극적으로 참여했던 표현주의 예술가들과 정부의 갈등은 독일에 나치 정권이 들어서면서 정부의 승리로 끝이 납니다.

1920년대 중반부터 나치의 세력이 급격히 커지자, 콜비츠는 이에 저항하는 예술가들을 결집해 반反나치 운동을 전개했습니다. 하지만 그 정도로 나치 정권의 집권을 막기에는 무리였죠. 1933년, 마침내 정권을 쥔 나치는 콜비츠를 비롯해 자신들의 입맛에 맞지 않는 예술가들의 작품을 '퇴폐 미술'이라며 대대적으로 탄압했습니다. 나치는 그녀의 삶에 꽤 구체적인 압박을 가하는데, 이를테면 콜비츠가 1919년에 여성 최초로 회원 자격을 부여받은 프로이센 예술 아카데미에서 탈퇴하도록 강요했습니다. 또한 독일 내에서 작품을 전시

케테 콜비츠, 〈독일 아이들이 굶고 있다!〉, 1924

할 권리, 안전을 보장받을 권리마저 박탈했죠. 여성으로서의 권리를 억압한 것은 두말할 것도 없고요.

아마 나치는 이렇게 집요하게 자유와 권리를 제한하면 콜비츠가 항복할 거라 예상했을 거예요. 그러나 콜비츠는 그러지 않았어요. 일부 예술가들이 정부의 탄압을 이기지 못해 망명을 시도할 때도 그녀는 독일에 남아 작품 활동을 이어갔습니다. 그만큼 그녀는 사회

전체는 물론이고 인간 개개인의 삶을 파괴하는 폭력적, 소모적인 전쟁이 더 이상 발발하지 않기를 간절히 바랐습니다. 하지만 이런 염원이 무색하게도 1939년, 제2차 세계대전이 발발합니다.

보호받지 못하는 사람들을 위하여

이번에도 수많은 청년들이 징집되었습니다. 콜비츠의 손자도 예외가 아니었어요. 그녀의 바람대로 손자는 페터의 이름을 물려받았는데, 이로 인해 콜비츠는 1942년 9월 22일 페터의 이름이 적힌 두 번째 전사 통지서를 받게 됩니다. 노령의 화가가 감당하기에는 버거운 슬픔이었죠. 마지막으로 소개하는 작품은 평생 전쟁을 막으려 애썼지만 그러지 못했던 콜비츠의 마지막 판화입니다.

작품 속의 어머니는 양팔을 마치 날개처럼 벌려 자신의 옷으로 아이들을 보호하고 있습니다. 어머니의 표정에서 아이들을 지키겠다는 결의에 찬 마음이 느껴지죠. 자신과 아이들을 공격하고 억압하는 대상을 두려워하는 기색은 어디서도 찾아볼 수 없습니다. 어머니의 옷 속에 들어가 있는 아이들은 천진한 얼굴로 바깥세상이 궁금하다는 듯 고개를 빼꼼 내밀고 있네요. 하지만 아이들이 아무리 바깥을 궁금해해도 어머니는 아이들에게 바깥을 보여줄 수 없을 것입니다. 전쟁이 끝나고 모두가 안전해지는 세상이 오기 전까지는요.

콜비츠는 전쟁 동안 혹시라도 당할지 모를 폭격을 피해 베를린을

케테 콜비츠, 〈씨앗들이 짓이겨져서는 안 된다〉, 1942

떠나 노르트하우젠으로 피신합니다. 그 과정에서 미처 옮기지 못하고 베를린 집에 남겨뒀던 수많은 작품이 불에 타 사라지죠. 그녀의 작품 상당수를 지금 우리가 감상할 수 없는 이유입니다. 콜비츠는 세상을 떠나던 해에 동생에게 보내는 마지막 편지에 이렇게 적었지요.

> 나의 사랑 리제, 평생을 죽음과 대화하며 보낸 것 같다고 네가 내게 말했지. 죽는 게 나쁘지는 않은 것 같아. 그렇지만 나는 죽어가는 순간이 두려워. 심장이 멎는 순간이 너무 두려워… 물론 내가 할 수 있는 건 아무것도 없어. 나의 동생 리제, 제발 잘 살길 바란다.
>
> – 지금은 무척이나 늙어버린 너의 언니가

전쟁을 막기 위해 평생 예술로 목소리를 냈던 콜비츠는 제2차 세계대전 종전을 보지 못하고 전쟁이 끝나기 2주 전인 1945년 4월 22일, 77세의 나이로 눈을 감습니다. 비록 그녀는 세상을 떠났지만 평화를 외쳤던, 아이들의 미래를 지키려는 메시지로 가득했던 그녀의 작품들은 세계 각국으로 뻗어 나가 지금도 많은 이들에게 울림을 주고 있습니다. 콜비츠 또한 국제적인 찬사를 받으며 가장 유명한 독일의 예술가 중 한 명으로 기억되고 있고요.

만약 그녀가 살아 있어서 지금도 세계 곳곳에서 일어나고 있는 전쟁과 그 밖의 다양한 사회문제를 소재로 작품 활동을 한다면, 우리는 그녀의 작품 앞에서 어떤 생각을 하고 어떤 의지를 다질 수 있을까요? 작품을 관람하는 사람의 수만큼 다양한 감상이 존재하겠지만 '자신의 삶과 재능으로 그저 개인의 만족만 추구해도 괜찮은 걸까?'

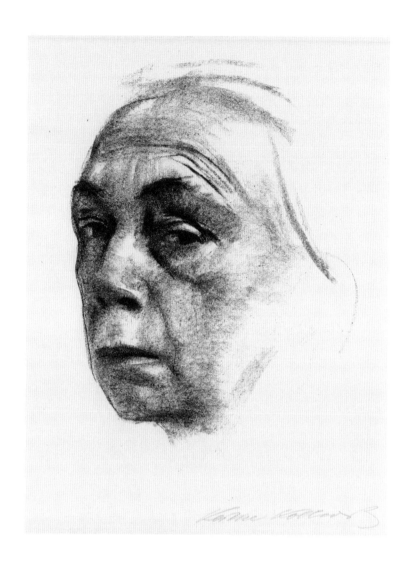

케테 콜비츠, 〈자화상〉, 크레용, 1924

라는 한 가지 질문만큼은 모두가 하지 않을까 싶습니다. 이 질문에 이미 힌트를 주었던 콜비츠의 말로 모범 답안을 대신해볼까 합니다.

"나는 이 시대에 보호받을 수 없는 사람들, 정말 도움을 필요로 하는 사람들에게 한 가닥 책임과 역할을 다하고 싶다."

3장

배반, 세상의 냉대에도
흔들리지 않았던 화가들

원시의 색을 찾기 위해
인생을 걸었던

폴 고갱

1848~1903

Paul Gauguin

"나는 보기 위해 눈을 감는다."

폴 고갱이라는 이름을 처음 듣는 분은 별로 없을 것 같아요. 강렬한 색채로 유명한 작가죠.

저와 함께 그의 인생 속으로 들어가기 전에 '후기 인상주의'에 대해 조금 알아보면 좋을 것 같은데요. 혹시 여러분은 '낭만주의, 인상주의, 사실주의' 같은 사조의 명칭이 어떻게 정해지는지 궁금했던 적 없으세요? 특정 시대와 작가들을 하나로 묶어주는 심오한 의미가 담겨 있을 것 같지만, 의외의 이유로 만들어진 경우가 많답니다.

단적인 예로 '인상주의'는 비평가들의 비난에서 만들어졌어요. 많은 사람들이 사랑하는 에두아르 마네, 오귀스트 르누아르, 클로드 모네 등이 인상주의 화가인데요. 모네의 활동 당시 전시장에 걸려 있던 그의 〈인상: 해돋이〉를 본 어느 비평가가 "이건 그림이 아니라 인상만 그려놓은 것에 불과하군." 하고 조롱한 일을 계기로 인상주의가 만들어집니다. 비평가는 자신이 한 비난이 21세기에 가장 유명한 사조의 명칭으로 쓰일 거라고 예상이나 했을까요?

'후기 인상주의'의 등장에도 재미있는 비하인드가 있어요. 1920년, 파리에서 세 작가의 그룹전이 열립니다. 참여한 작가는 폴 고갱, 폴 세잔, 반 고흐인데, 지금이야 너무나 유명한 예술가들이지만 당시에는 무명 화가에 불과했죠. 유명하지 않은 작가들의 전시를 성공적으로 개최할 아이디어가 필요했을 전시 기획자는 고민에 빠졌습니다.

그런데 그때도 '인상주의'라는 말이 들어간 전시는 실패한 적이 없었다고 해요. 기획자는 세 작가 모두 완전한 인상주의는 아니지만 한 번씩 발을 담근 적이 있고 인상주의가 대중들에게 인기가 많다는 점을 주목합니다. 그렇게 탄생한 것이 후기 인상주의예요. 원래는 '인상주의 후'라고 했는데 우리나라에 처음 소개될 때 '후기 인상주의'로 번역되면서 오늘날까지 이 단어로 사용되고 있습니다.

이런 에피소드를 모르면 세 작가가 모두 인상주의 화가라고 쉽게 생각하지만, 따지고 보면 이들은 초기에 잠깐 인상주의 화풍을 따랐을 뿐 이후에는 인상주의와 전혀 상관없이 자신만의 그림을 그렸습니다. 셋이서 특정한 사조를 함께 이끈 적도 없고요. 결국 한 번의 전시회에서 탄생한 용어가 지금의 후기 인상주의를 만들어낸 거예요.

인상주의에 대한 이야기는 여기까지 하고, 지금부터 세 작가 중 가장 야망이 컸던 폴 고갱의 삶을 소개할게요.

평일엔 주식을 팔고, 주말엔 그림을 그리다

폴 고갱은 1848년 프랑스 파리에서 태어났습니다. 그런데 그의 어

린 시절엔 우여곡절이 좀 있었어요. 프랑스 혁명이 한창이던 시기였고 고갱의 아버지는 기자였는데, 정부를 비판하는 기사를 계속 쓰다 보니 감시 대상이 된 거예요. 정부의 감시가 나날이 심해지면서 고갱의 가족은 결국 프랑스를 떠나게 되는데, 그때 고갱은 두 살이었습니다.

그의 가족이 선택한 새로운 거주지는 페루입니다. 고갱의 할머니가 페루의 권력층이었기 때문에 그곳에선 편하게 살 수 있을 거라 생각한 거죠. 하지만 페루에 미처 도착하기도 전에 아버지가 배에서 심장마비로 사망합니다. 결국 고갱은 아버지에 대한 기억이 전혀 없는 채로 성장하게 되죠.

한 가지 다행인 것은 페루에서의 생활이 그리 나쁘지 않았다는 점이에요. 어린 고갱은 페루에서 남부러울 것 없는 생활을 하는데 이때의 추억을 평생 잊을 수 없다고 했을 만큼 그에게는 이곳에서 보낸 시간이 행복한 추억으로 남아 있었죠. 하지만 행복한 시기는 오래가지 못합니다. 그곳에서 지낸 지 4년째 되던 해에, 고갱의 할머니가 권력 싸움에서 밀려나면서 하는 수 없이 프랑스로 돌아가야 하는 상황에 처하거든요.

그럼 이때부터 고갱의 프랑스 생활이 본격적으로 시작된 것일까요? 그렇지 않습니다. 배와 관련해 특별히 좋은 기억이 있었던 것도 아닌데 고갱은 항해를 좋아했다고 해요. 그래서 열일곱 살이 끝날 무렵, 그는 해군에 지원해 전 세계의 바다를 누비는 삶을 시작합니다. 어머니의 사망 소식을 들은 것도 인도로 향하는 배에서였죠. 고아가 된 고갱은 7년간의 항해 생활을 마치고 프랑스로 돌아옵니다.

프랑스에 온 고갱은 자신도 여태 몰랐던 후원자가 존재했음을 알게 됩니다. 어머니가 만일을 대비해 준비해둔 사람이었어요. 금융계의 큰손인 구스타브 아로자Gustave Arosa는 어머니의 부탁대로 고갱의 생활비를 후원해주며 주식 중개인으로 일할 수 있게 자리도 마련해줍니다. 고갱은 어쩔 수 없이 아로자의 후원을 받아들이지만 어머니와 부적절한 관계였을 거라고 의심해 아로자를 굉장히 싫어합니다. 어쩌면 사람을 불신했던 고갱의 기질은 이때부터 시작된 것인지도 모르겠어요.

지금이야 금융 정보가 넘쳐나지만 이제 막 주식이 등장한 초기에는 눈치가 빠른 사람들이 시장의 주도권을 잡았습니다. 다행히 고갱은 눈치가 빨랐기에 엄청난 주식 실력을 자랑했죠. 돈도 많이 벌어서 부르주아의 삶을 누렸고 많은 여성들을 만난 끝에 1873년 덴마크인인 메테 소피 가트와 결혼합니다.

메테가 고갱과 결혼한 중요한 이유 중 하나는 돈이었어요. 물론 고갱을 사랑했지만 그녀는 부르주아의 삶을 꿈꾸던 사람이기도 했거든요. 고갱이 돈도 잘 벌고 능력도 있는 것 같으니 고갱과 함께하면 풍요로운 가정을 꾸릴 수 있을 거라 판단한 거죠. 그녀의 판단은 절반은 맞았고 절반은 틀렸습니다. 두 사람이 결혼하던 당시에는 경기가 좋았는데, 그러다 보니 예술에 관심을 갖고 적극적으로 소비하는 사람들도 많아지면서 예술계도 덩달아 부흥했거든요. 그런데 고갱 역시 결혼 후 생활이 안정되고 주식 중개인으로도 성과를 거두니 한동안 묻어두었던 예술성이 슬금슬금 올라오기 시작합니다.

보편적인 예술가와 예술 소비자를 생각했을 때, 경제적 무게의 추

가 어느 쪽으로 기울어져 있는지를 계산해보면 마테의 판단이 왜 절반은 틀렸는지 알 수 있답니다. 고갱의 잠재돼 있던 예술성이 예술품 소비가 아닌 창작으로 발현됐던 거죠. 고갱은 일요일마다 독학으로 그림을 그리기 시작했습니다. 고갱이 초반에 그린 작품을 한번 볼까요?

아내 메테를 그린 작품입니다. 당시 메테는 너무 아름다워서 '덴마크의 진주'라고 불릴 정도였어요. 편안한 드레스 차림으로 소파에서 잠든 메테가 한없이 안락해 보이네요. 이 당시만 해도 그림에서 느

폴 고갱, 〈소파에서 잠든 메테 고갱〉, 1875

껴지는 평화로운 가정의 분위기가 실제로 유지됐습니다. 고갱은 일요일에만 그림을 그렸고 평일에는 열심히 일해 돈을 잘 벌었거든요.

그런데 고갱은 슬슬 독학의 한계를 느끼기 시작합니다. 소질이 있는 것 같긴 한데 일정 수준 이상으로 실력이 늘지 않으니까요. 고갱은 실력을 키우고 싶어 미술학원을 전전하다가 카미유 피사로Camille Pissarro를 만나게 됩니다. 무려 '화가 중의 화가', '인상파 중의 인상파'라고 불리는 화가죠. 참고로 우리가 인상파라고 부르는 화가들은 총 여덟 번 열린 인상주의 전시회에 한 번이라도 참석한 사람들인데 피사로는 여덟 번 모두 참석한 유일한 작가랍니다.

피사로는 실력만큼이나 성격도 좋았습니다. 그는 고갱처럼 어린 시절부터 미술을 제대로 배우지 않고 성인이 되어 주말에만 미술을 배우는 사람들에게 격려를 아끼지 않았지요. 대학에서 법을 공부하다 화가로 전향했던 세잔은 "내 아버지는 피사로였다"고 했을 정도로 피사로의 도움을 많이 받은 걸로 알려져 있습니다. 고갱도 피사로의 화실에서 위로를 받으면서 그림을 그릴 원동력을 받곤 했어요.

여기서 잠시 인상파 화가들의 특징을 생각해볼까요? 일단 복잡하지 않고 붓 터치가 짧습니다. 웬만하면 밖에서 그렸고요. 이런 작업 스타일 때문에 당시 인상파 작가들은 '외광파'라고 불리기도 했습니다. 밖에서 빛을 그리는 화가들이라는 뜻이죠. 인상파 작가들은 그림을 정말 빠르게 그렸는데, 이들에게 중요한 건 눈앞의 풍경이 아니라 시시각각 변하는 빛을 표현하는 것이었어요. 고갱은 인상파의 작업 스타일을 그대로 흡수했습니다. 다음 그림을 보면 초기작과 어

떻게 달라졌는지 알 수 있답니다.

 고갱은 습득력이 좋았습니다. 덕분에 인상파 전시회에 참가하게
됐죠. 그 전시에서 그림도 몇 점 판매하면서 가능성을 인정받는 듯
하자 피사로는 고갱을 아낌없이 격려합니다. "고갱, 너는 실력이 있
으니까 조금만 더 노력하면 충분히 성공할 수 있을 거야. 일도 좋지
만 주말에는 계속 그림을 그리렴." 스승의 응원에 힘입어 고갱은 계
속해서 주말 화가의 삶을 살아갑니다.

실직 후 기꺼이 화가에 도전하다

그러던 중 갑작스런 경기 침체로 프랑스의 증권 시장이 붕괴되는 사태가 발생합니다. 그 여파로 고갱은 실직하게 되지요. 이 일을 계기로 고갱은 진지하게 고민합니다. '다른 데 취업을 할까? 아니면 화가로 전향할까? 피사로가 인정했으니 미술을 제대로 시작해도 괜찮지 않을까?'

고갱의 마음은 '화가가 되어야겠다!'로 기웁니다. 그의 나이 서른 다섯 살이었어요. 그럼 고갱의 결심을 전해들은 피사로의 반응은 어땠을까요? 용기 있는 선택에 뜨거운 박수를 보냈을까요? 고갱이 재취업을 하지 않고 그림만 그리겠다고 선언했을 때 피사로는 뜻밖에도 "설마 고갱이 직업까지 때려치울 줄은 몰랐네"라는 반응을 보입니다.

피사로는 내심 마음이 무거웠습니다. 어쨌든 자신의 격려에 힘입어 화가로 전향한 고갱을 계속해서 격려해줘야 했으니까요. 그런데 사실 고갱의 전업 선언에 얼굴이 어두워진 것은 피사로뿐만이 아니었습니다. 덴마크의 진주로 불리던 아내 마테는 나날이 얼굴이 어두워졌습니다. 두 사람에게는 자녀가 다섯이나 있었거든요. 그런데 고갱은 집안은 나몰라라 한 채 그림에만 전념하니, 아내 입장에서는 속이 타들어갈 만했죠.

아내와 다른 자녀들은 모두 아버지의 화가 전향 소식을 반기지 않지만, 유일하게 딸 알린이 그의 꿈을 응원해줍니다. 알린은 고갱 어머니의 이름인데, 고갱이 딸을 너무도 사랑한 나머지 어머니의 이름

을 딸에게 붙여줍니다. 하지만 사랑스러운 딸의 응원에도 화가로서 고갱의 여정은 순탄치 않았습니다. 그림은 잘 팔리지 않았고 일정한 수입도 없다 보니 한동안은 마테의 친정에서 지내게 됐는데 경제적으로 무능한 상태에서 처가에 들어가다 보니 고갱은 그곳에서 심한 무시를 당합니다. 장인 장모 입장에서는 귀한 딸을 데려가 고생시키는 게 훤히 보이니 사위를 예뻐할 수가 없었겠죠. 심지어 마테와 같은 방도 쓰지 못하게 그를 다락으로 쫓아버렸습니다.

다음 페이지의 그림은 고갱이 다락방에서 지낼 때 그린 자화상입니다. 자화상은 그림 중에서도 참 재미있는 주제랍니다. 화가의 심정이 가장 잘 담겨 있거든요. 이 작품에서 고갱의 눈빛을 보면 확신이 없다는 것을 느낄 수 있습니다. 눈빛이 또렷하지 않죠. 실제로 이 시기에 고갱은 자신의 재능에 대한 확신을 좀 잃었다고 해요.

이 자화상에서 더 눈여겨볼 것은 인물의 표정보다 그가 들고 있는 붓이랍니다. 붓 두께가 너무 얇아서 잘 보이지도 않을 정도인데, 당시 화가로서의 자신감을 붓의 두께로 표현한 것이라고 해요.

고갱은 스승의 응원에도 예전처럼 힘이 나지 않았습니다. 심지어 대부분의 사람들이 화가로 전향한 그의 선택을 비웃고 비난했으니 힘을 내기가 더더욱 어려운 상황이었을 거예요. 하지만 고갱은 지칠지언정 포기하지는 않았습니다. 그는 인상파가 대중과 평단의 주목을 받으며 승승장구했던 이유를 곰곰이 생각해봅니다.

고민 끝에 그가 내린 정답은 '혁신'입니다. 인상파는 이전에 없던 스타일로 미술계에 혁신을 몰고 왔습니다. 고갱은 화가로 성공하기

폴 고갱, 〈캔버스 앞의 자화상〉, 1884

위해서는 아무도 시도하지 않았던 그림을 그려야겠다는 결론을 내리기에 이릅니다. 하지만 답답한 도시에서는 도저히 새로운 그림을 그릴 수 있을 것 같지 않았습니다. 혁신적인 그림을 위해 그에게 필요한 것은 페루의 뜨거운 태양 아래 펼쳐진 원시 문명의 에너지였어요.

"도시에서는 절대 볼 수 없는, 페루에서 느꼈던 더 강렬한 색을 찾고 싶어."

고갱은 고민 끝에 떠나기로 결심합니다. 가족들을 두고 어디로 갈지 고민한 그는 프랑스에서도 가장 먼, 프랑스령의 가장 끝단인 브르타뉴의 퐁타방을 최종 목적지로 결정합니다. 고갱은 퐁타방에서 지내면서 페루에 온 것 같은 위안을 받습니다. 그리고 뜨거운 태양이 비추는 원색을 발견하죠.

전투를 하듯 찾아 헤맨 원색

고갱의 그림을 설명할 때 '빨강보다 더 빨간, 파랑보다 더 파란'과 같은 표현들이 자주 등장합니다. 실제로 그는 계속해서 더 강렬한 원색을 찾으려 했어요. 이때 피사로와 태양보다 고갱에게 더 큰 영감을 준 대상은 다름 아닌 폴 세잔입니다. 고갱은 여유가 있을 때 그림을 수집하기도 했는데 세잔의 정물화를 구매하고는 이렇게 말했다고 해요. "세잔의 정물화는 내 보물이야. 빈털터리가 돼도 이 그림만은 가지고 있을 거야."

안타깝게도 생활이 힘들어지면서 소장했던 그림을 모두 팔긴 했

지만, 그만큼 고갱은 세잔의 그림을 좋아했습니다.

폴 세잔 역시 후기 인상주의에 속하는 작가예요. 그의 작품이 지니는 가장 큰 의의는 '과거 회화의 멱살을 잡고 미래로 끌고 왔다'는 점입니다. 세잔은 혼자서 당시 회화의 새 지평을 연 예술가라고 평가받는데, 고갱이 세잔에게서 특히 영향을 받은 부분은 '본질을 보는 관점'입니다. 빛의 순간을 포착하려는 인상파와는 전혀 다른 관점이었죠. 세잔의 영향으로 고갱 또한 대상의 본질을 찾으려고 노력했습니다.

세잔 이전에는 화가들이 그림을 그릴 때 원근법을 철저하게 지켰습니다. 그런데 원근법을 활용하면 깊이를 드러낼 수 있지만 대신 시점이 하나여야 한다는 한계가 있지요. 세잔은 이 한계를 다시점으로 깨어버립니다. 원근법은 카메라 렌즈에나 필요한 시점이지 인간에게는 맞지 않다는 게 세잔의 주장이었어요. 생각해보면 정말 그렇지 않나요? 인간이 두 눈으로 하나의 사물을 볼 때, 한 부분에만 초점을 맞추는 것이 아니라 다양한 시점으로 보잖아요. 세잔은 사물을 여러 시점에서 끈질기게 관찰하고 그렇게 찾아낸 본질을 캔버스에 담았습니다. 세잔 덕분에 고갱도 원근법에서 벗어난 그림을 그릴 수 있게 됐죠.

이 외에도 고갱이 세잔에게 배운 더 중요한 것은 '대상의 단순화'였습니다. 자연의 다양한 요소는 원, 원뿔, 원기둥 같은 도형의 형태로 치환할 수 있죠. 어린아이들은 산을 무조건 삼각형으로 그리잖아요? 세잔은 이런 식으로 복잡하고 구체적인 대상을 자신만의 기본 형태로 단순화하는 작업을 했습니다.

세잔의 이러한 작업을 보면서 고갱은 그림을 그릴 때 원근법과 같은 기존의 원칙을 무조건 지킬 필요도, 대상을 눈에 보이는 대로 그릴 필요도 없다는 사실을 깨닫습니다. 그래서 대상을 단순화해서 보는 훈련을 하는 한편, 자신만의 색을 찾는 작업에 집중하죠.

이런 과정을 거쳐 퐁타방에서 그린 그림들은 이전의 작품들과 전혀 다른 분위기를 풍깁니다. 어디 한번 살펴볼까요?

위의 작품은 〈설교 후의 환상〉인데요. 이 그림에서 사람들이 입고 있는 옷은 브르타뉴 지방의 전통 복장입니다. 전통 복장 차림으로

설교를 듣고 나오니 눈앞에 환상적인 풍경이 펼쳐진 거예요. 저 장면은 성경에 등장하는 천사와 야곱의 씨름 장면인데요. 고갱은 이때부터 본인의 예술 스타일을 발견하지만 대중에게는 이전에 들은 욕을 다 합쳐도 부족할 만큼 많은 욕을 먹습니다.

왜 그토록 욕을 먹었는지 모르겠다면 고갱이 그림에서 색을 어떻게 사용했는지를 한번 살펴볼까요? 붉은색으로 칠한 곳은 풀밭입니다. 그림을 가로지르는 어두운 색은 흡사 강처럼 보이네요. 명암 표현을 제대로 하지 않아 입체감이 없으니 사람들은 흡사 배경과 붙어 있는 것처럼 보입니다. 왼쪽 위에 보이는 소도 뜬금없고요. 고갱의 새로운 그림은 대중에게 너무 낯설었고, 새로운 예술의 등장은 으레 그렇듯이 낯선 작품을 이상하고 좋지 않은 것으로 받아들여졌습니다. 그의 그림을 본 사람들은 하나같이 색을 왜 이렇게 쓰냐고 비난했죠. 사람들의 부정적인 반응에 고갱은 이렇게 응수합니다.

"그동안의 색은 모두 우리의 고정관념입니다. 바다는 파란색, 나무는 갈색, 누가 이게 정답이라고 정한 거죠? 화가는 자신이 느끼는 색을 있는 그대로 표현하면 되는 겁니다."

위대한 예술가와 오만한 괴물 사이

사람들의 비판에도 아랑곳하지 않고 고갱은 자연의 색을 무시한 채 자신만의 색을 상상해서 작업을 시작합니다. 〈황색의 그리스도가 있는 자화상〉도 이러한 맥락으로 작업한 그의 대표작이죠. 그런데

폴 고갱, 〈황색의 그리스도가 있는 자화상〉, 1890

이 시기에 그린 자화상이 재미있답니다.

제목이 〈황색의 그리스도가 있는 자화상〉인데요. 왼쪽에는 본인 작품인 '황색의 그리스도'가 있고 오른쪽에는 예전에 만들었던 기괴한 조각상이 배치되어 있죠. 그리고 그 사이에 강렬한 눈빛을 한 고갱이 관객을 바라보고 있습니다.

예전에 처가에서 그린 자화상과 무척 대비되지요? 이 그림도 욕을 정말 많이 먹었는데 혹시 이유를 아시겠어요? 맞습니다. 고갱이 자신을 예수 그리스도와 비교해서였죠. 당시의 관점으로는 한마디로

신성모독입니다.

고갱이 이 그림을 그린 데는 스스로를 '예술의 순교자'라고 여기는 인식이 깔려 있었습니다. 그리고 오른쪽 조각은 야만인을 상징합니다. 순교자와 야만인 사이에 있는 예술가로서의 본인을 표현한 거죠. 사람들이 자신의 예술 세계를 이해하지 못하는 것일 뿐 자신의 그림에는 전혀 문제가 없고 오히려 혁신적인 작품이라는 자신감의 표현이기도 했고요.

여기서 잠깐, 고갱이 새로운 스타일로 정점을 찍은 그림을 보기 전에 귀스타브 쿠르베Gustave Courbet의 작품을 잠시 살펴볼게요.

쿠르베는 사실주의 화가입니다. 사실주의 하면 단어가 주는 느낌 때문에 눈에 보이는 대로 똑같이 그리는 것이라고 생각하기 쉬운데, 사실은 '작가가 사실이라고 믿는 것'을 그리는 사조랍니다. 작가가 동시대를 관찰해 자신의 시각으로 표현하는 것이죠.

귀스타브 쿠르베의 〈만남: 안녕하세요 쿠르베 씨〉에서 가운데 있는 사람은 쿠르베의 후원자, 가장 왼쪽에 고개를 숙이고 있는 사람은 후원자의 하인입니다. 그림 속 쿠르베는 턱을 치켜들고 거만한 자세로 고개를 숙여 인사하는 하인을 바라보고 있네요. 그런데 이 그림은 전혀 사실이 아니랍니다. 왜냐하면 쿠르베는 하인을 둘 정도의 귀족이 아니었거든요. 사실주의 화가였던 쿠르베는 노동을 하는 하층민을 많이 그렸는데 특이하게도 자신을 그린 그림에 한해서는 사실이 아닌 경우가 등장합니다. 심지어 자화상에는 자신을 굉장한 미남으로 묘사해놓기도 했죠. 쿠르베는 본인을 그릴 때만 사실주의에서 벗어나곤 했는데 이런 쿠르베의 작업 방

귀스타브 쿠르베, 〈만남: 안녕하세요 쿠르베 씨〉, 1854

식에 고갱이 반해버린 것입니다. 그는 '그래, 이런 그림이야말로 자만의 정점이지!'라고 생각했던 것 같아요. 고갱은 미술관에서 〈만남: 안녕하세요 쿠르베 씨〉를 보고 영감을 얻어 집에 오자마자 쿠르베의 그림을 오마주합니다. 〈안녕하세요 고갱 씨〉가 그 작품입니다.

〈안녕하세요 고갱 씨〉를 볼까요? 오른쪽에 브르타뉴 전통 복장을 입은 사람이 쿠르베의 그림 속 하인처럼 인사를 하고 있고, 맞은편에 있는 고갱은 주머니에 넣은 손을 빼지도 않은 채 인사를 받고 있네요. 이 시기의 그림들은 고갱의 성격을 그대로 보여줍니다. 성격 자체가 사람들과 무난하게 어울릴 수 없었던 거예요. 가족과 떨어져 오랫동안 혼자 지내는데다 자신과 생각이 다른 사람들은 아예 무시해버렸다고 해요. 인간관계는 좋지 않았지만 자신의 그림 스타일을 완전히 정착시킨 것은 이 시기에 고갱이 얻은 중요한 수확이었습니다. 계속해서 볼 그림에는 고갱이 정립한 스타일을 찾아볼 수 있는 중요한 포인트들이 많이 표현돼 있어요.

먼저, 색을 끊어서 쓰지 않고 하나의 면으로 이어서 사용한 것이 고갱의 특징입니다. 이 시기에 그린 또 다른 작품인 〈파도 속의 여인〉에서는 자신만의 붓 터치를 완성시킨 것과 더불어 고갱이 자연의 색이 아닌 자신만의 색과 거리감을 표현하는 데 완전히 익숙해진 것을 확인할 수 있습니다.

원근법을 따르지 않은 그림은 평면적이고 색은 면으로 끊임없이 이어져 있습니다. 인물은 단순하게 묘사됐고 파도 속의 여인은 나체 상태네요. 바다는 초록색이고요. 이러한 요소는 모든 인공적인 것을

폴 고갱, 〈안녕하세요 고갱 씨〉, 1889

폴 고갱, 〈파도 속의 여인〉, 1889

거부하고 원시문명에서 자신만의 예술을 찾겠다는 의지의 표현이기도 합니다.

이 그림을 완성하고 나서 고갱은 이제 파리로 돌아가야겠다고 결심해요. 아마 "파리 미술계를 깜짝 놀라게 해야겠어. 제8회 인상주의전에 참여해야지!" 하는 생각이 있었나 봅니다.

고갱의 독특한 점 중 하나는 원시문명에서 자신이 원하는 예술을 찾으려 했을 뿐 그 문명에서 살겠다는 생각은 없었다는 거예요. 이미 젊은 시절 풍요로운 삶을 누려봐서일까요? 그는 돈과 성공에 욕심이 많은 사람이었습니다.

고갱은 실제로 파리에서 열린 제8회 마지막 인상주의전에 참여합니다. 그런데 예상치 못한 복병이 있었어요. 조르주 쇠라Georges Seurat 의 〈그랑드 자트섬의 일요일 오후〉가 이때 함께 소개된 거예요. 전시장을 찾은 사람들은 점묘법을 활용한 쇠라의 신인상주의에 주목했습니다. 심지어 점묘법은 엄청난 노동을 요구하는 기법이라 작품 하나를 완성하는 데 몇 년이 걸리는데다, 쇠라가 30대 초반에 갑자기 사망하는 바람에 남아 있는 그의 작품이 몇 점 없다는 것도 대중의 관심을 끌었지요.

전시회를 찾은 관객들이 고갱의 작품은 눈여겨보지 않고 전부 쇠라의 작품으로 몰려가니, 실제로 고갱은 "저주받은 점들!"이라며 투덜거렸다고 합니다. 새로운 예술 기법을 개발했지만 파리에서 그의 그림을 알아주는 사람은 한 명도 없었어요. 그런데 외로워하던 고갱 앞으로 한 통의 편지가 도착합니다.

사람들이 당신 작품을 알아봐주지 않아서 외롭죠? 그런데 당신의 그림

은 정말 대단해요.

저는 화상입니다. 당신의 그림을 사고 싶습니다.

그리고 한 가지 부탁이 있습니다.

제 형이 아를이란 곳에서 혼자 그림을 그리고 있어요.

당신이 아를에 가서 제 형과 함께 그림을 그려줬으면 좋겠습니다.

이 편지를 읽은 고갱은 어떻게 했을까요? 가뜩이나 작품에 대한
반응이 없어서 외로운데 그림까지 사준다니 마다할 이유가 없지요.
그에게 이 편지를 보낸 사람은 바로 반 고흐의 동생인 테오였습니
다. 당시 고흐는 아를에 예술가 공동체를 만들었는데 아무도 오지
않아 속상해하고 있었거든요.

고갱은 테오를 찾아가 제안을 수락하고 그림을 팝니다. 하지만 바
로 아를에 갈 수는 없었어요. 지금 벌여놓은 일들을 정리할 시간이
필요했거든요. 고흐는 대신 서로의 자화상을 교환하자고 제안합니
다. 이때 고갱은 〈레 미제라블〉이라는 자화상을 고흐에게 보냅니다.
자신을 장발장에 비유하며 자신의 신념을 몰라주는 사람들에게 굽
히지 않겠다는 의지를 표현한 작품이죠.

그런데 두 사람은 처음에는 잘 지내는 듯했으나 결국 트러블이 생
기고 맙니다. 실제로 두 사람의 동거 생활을 이야기할 때마다 '착한
고흐, 나쁜 고갱'이라는 표현이 나오는데요. 둘은 애초에 상극인데
다 고갱은 누군가와 친해질 수 없는 사람이었습니다. 두 사람이 화
가 에밀 베르나르에게 함께 보낸 편지를 보면 둘의 달라도 너무 다른

성격이 명확하게 드러나죠. 고흐는 편지에서 고갱에 대해 이렇게 씁니다. '고갱은 야수의 본능을 가진, 더럽혀지지 않은 생명체다. 피와 성이 야만을 압도하고 있다.' 반면 고갱은 고흐에 대해 이렇게 표현하죠. '베르나르, 빈센트 말을 듣지 마. 너도 알다시피 그는 쉽게 감동하고 너그럽잖아.'

계속해서 싸우던 이들은 결국 심한 다툼 끝에 고흐가 자신의 귀를 자르며 자해를 하자 헤어집니다. 고흐와 헤어진 후 파리에 잠시 들른 고갱은 도시에서 더 멀리 떨어진 타히티로 가야겠다고 결심하죠. 타히티까지 갈 자금을 마련하기 위해 그는 그림도 팔고 후원금을 받을 파티를 여는데, 이때 친구였던 알폰스 무하가 금전 지원을 많이 해줬다고 합니다. 마침내 생활비를 마련한 고갱은 드디어 타히티 섬으로 들어가지요.

결국 신화가 된 예술계의 이노베이터

타히티에서 고갱은 완전한 자신만의 색을 찾아냅니다. 그리고 두 번째 결혼을 하죠. 이곳에서 그는 주로 타히티의 문화가 담긴 그림을 그렸습니다. 특히 원주민 여성들을 많이 그렸는데 그의 작품에는 원주민 여성들을 바라보는 고갱의 시선이 투명하게 반영돼 있습니다.

고갱은 도시 문명에 때 묻지 않은 타히티 여성들이 가장 고결하다고 믿었습니다. 그래서인지 〈고귀한 여인〉에도 재미있는 포인트가 있는데, 앞쪽 여인들이 아닌 뒤쪽을 주목하면 알 수 있지요. 이 그림

에서 이브는 타히티 여성들의 들러리입니다. 에덴동산에서 선악과를 따 먹은 이브보다 이곳 여성들이 훨씬 고결하다는 것을 강조한 거죠. 참고로 그림 속 여인들이 귀 옆에 꽂은 흰 꽃은 신랑을 찾고 있다는 의미입니다. 또 다른 작품인 〈언제 결혼하니?〉는 고갱의 대표작이 아닌데도 경매에 나온 그의 작품 중 최고가에 낙찰된 작품입니다. 무려 3억 달러에 판매되었죠.

고갱은 한동안 타히티의 문화에 완전히 젖어들어 아무것도 신경 쓰지 않고 그림에만 푹 빠져 지냅니다. 그런데 앞에서도 말했다시피 그는 야망이 큰 사람이었어요. 사람은 쉽게 변하지 않는 법이라, 시간이 좀 지나자 고갱은 또다시 파리로 떠날 채비를 합니다. 그는 지금 그리는 작품이라면 분명 파리를 놀라게 할 거라고 생각했습니다. '이제 완성됐어! 원시 문명에서 찾은 내 그림을 보면 온 세상이 놀랄 거야. 나는 이제 놀라운 찬사를 들으며 살 거야!'

그런데 파리로 간 고갱은 다시 한 번 쓰디쓴 패배를 맛봅니다. 안타깝게도 그의 생각과 달리 당시 파리의 대중들은 아무도 그에게 관심을 주지 않았죠. 그저 그림 속 원주민들의 모습을 신기하게 볼 뿐 작품성에는 큰 관심이 없었습니다. 그리고 인생이 대체로 그렇듯, 불행은 이 타이밍을 놓치지 않고 겹겹이 몰려옵니다.

일단 전시회가 망했고 첫 번째 부인은 이혼을 통보합니다. 설상가상으로 자신을 따라 파리에 온 타히티 여인 안나를 지키려다 불량배들에게 다리를 다치고요. 고갱이 병원에 입원해 있는 동안 안나는 그의 집을 털어서 도망가는데, 그림까지 전부 가져가버립니다. 퇴원 후 집에 갔다가 상황을 파악한 고갱의 마음이 어땠을지 짐작이 가시

폴 고갱, 〈언제 결혼하니?〉, 1892

나요? 낙담한 그는 결국 파리는 자신이 있을 곳이 아니라는 결론을 내립니다.

'나는 마지막 결정을 했습니다. 이제 내가 파리를 떠나지 않을 이유는 아무것도 없습니다. 그리고 이번에는 정말 돌아오지 않을 생각입니다. 유럽에서 산다는 것이 얼마나 바보 같은 짓인지 나는 알고 있습니다.'

고갱은 이런 편지를 남기고 파리 기차역으로 향합니다. 이때 고갱은 울음을 멈출 수 없어서 대성통곡을 했다고 해요. 너무나 간절히 성공하고 싶었지만 화가로 전향한 후 단 한 번도 성공 근처에는 간 적이 없으니까요. 가족을 버리면서까지 선택한 길이니 자업자득이라는 비판도 받았을 겁니다. 파리를 떠나던 날 그가 흘렸을 눈물의 무게가 모르긴 해도 무척 무거웠을 것 같죠?

그렇게 파리와 가슴 아픈 이별을 하고 타히티에 도착한 그를 기다리고 있던 것은 딸 알린의 사망 소식입니다. 고갱이 가장 아꼈던, 그래서 어머니의 이름과 똑같은 이름을 지어준 딸의 사망 소식을 듣는 순간, 그는 모든 것을 잃은 듯한 기분을 느끼죠.

'내가 뭘 얼마나 잘못했기에 이렇게까지 힘들어야 할까? 내가 그림을 그리는 게 그렇게 잘못된 일일까?' 이런 생각이 꼬리에 꼬리를 문 끝에 그는 더는 살 필요가 없다고 결론 내립니다. 고갱은 모든 것을 다 걸고 평생의 역작을 그린 다음 스스로 목숨을 끊겠다는 마음으로 독약을 준비하고, 그림을 그리죠.

〈우리는 어디에서 왔는가? 우리는 무엇인가? 우리는 어디로 가는

가?〉는 오늘날 고갱의 대표작으로 손꼽히는 작품입니다. 그가 타히티에서 그렸던 그림에는 대부분 강아지가 등장하는데, 작품 속 등장인물들의 삶을 지켜보는 고갱 자신을 의미하죠. 이 작품도 마찬가지입니다. 아이와 젊은이, 노인을 모두 그려 한 작품에 인간의 생애를 온전히 담았고 죄를 짓는 행위는 사과를 따 먹는 것으로 표현했어요.

그런데 이 작품의 핵심은 뒤쪽에 있답니다. 배경 속 동상은 타히티 사람들이 믿었던 달의 여신이자 삶과 죽음을 관장하는 희나인데요. 희나 옆에는 차림새가 남다른 여인이 있습니다. 운명을 달리한 그의 딸 알린입니다. 비록 죽었지만 그림에서만큼은 달의 여신 옆에서 영원히 살았으면 하는 마음을 표현한 것이죠. 고갱은 이 그림을 완성한 후 편지를 동봉해 파리로 보냅니다.

'나는 12월에 죽을 생각이었네. 그래서 그 전에 항상 염두에 두고 있었던 대작을 그리고 싶었지. 꼬박 한 달 밤낮을 가리지 않고 지금까지 없던 정열을 바쳐 작업을 했어. 밑그림도, 모델도 없이 순전히 상상으로 그렸지.'

그렇다면 애초의 결심대로 이 작품이 고갱의 마지막이 되었을까요? 결과적으로는 아니었지만, 거의 그럴 뻔했습니다. 고갱은 실제로 이 편지를 보낸 뒤에 독약을 마셨거든요. 그런데 빨리 죽겠다고 한 번에 너무 많은 양을 마셨다가 다 토해내는 바람에 실패하고 맙니다.

그런데 평생 예술에 진심이었던 그에게 신이 마지막 기회를 준 걸까요? 그의 유작이 될 뻔했던 〈우리는 어디에서 왔는가? 우리는 무엇인가? 우리는 어디로 가는가?〉가 파리에서 소위 대박이 납니다. 비싼 값에 팔린 것은 물론이고 이 작가의 작품을 더 구할 수 없냐는

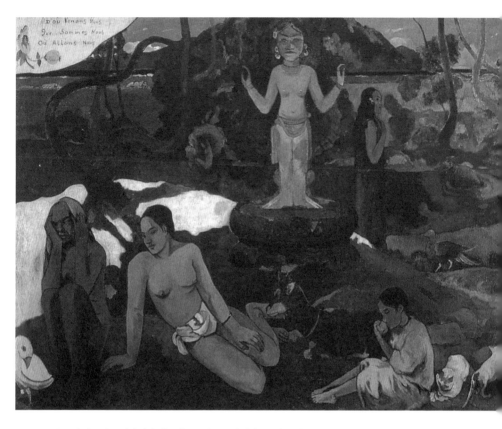

폴 고갱, 〈우리는 어디에서 왔는가? 우리는 무엇인가? 우리는 어디로 가는가?〉, 1897~1898

문의가 빗발쳤죠. 파리에서는 이런 소문이 돌기 시작합니다. '타히
티라는 섬에 웬 화가가 자기 인생을 걸고 원시 문명을 주제로 그림을
그려서 파리로 보내고 있대!'

　그러자 몇 점의 작품을 더 그린 고갱의 마음속에 또다시 파리에 가
고 싶다는 욕망이 스멀스멀 올라옵니다. 그래서 자신의 그림을 팔아
주는 후원자에게 파리로 가도 될지 묻는데, 뜻밖에도 만류하는 답장

을 받아요. 파리에서 신화이자 전설 같은 존재가 되었는데 본인이 등장하는 순간 그 환상이 모두 깨질 거란 이유에서였죠. 후원자는 이런 답장을 보냅니다.

'요즘 당신은 위대한 미술가로 거론되고 있습니다. 사람들은 당신이 인도양 한가운데서 완전히 새롭고 누구도 모방할 수 없는 독특한 작품을 보내는 괴물이라고들 하죠. 당신이 이름을 알리지 못하고 죽는 일은 없을 테니, 파리에 와서 환상을 깰지 타히티에서 죽어서 신화를 완성시킬지 결정하십시오.'

고갱은 후자를 선택했습니다. 그런 식으로라도 자신의 그림을 알려야겠다고 생각한 거예요.

　오른쪽 페이지에 실은 작품은 고갱이 생전에 그린 마지막 자화상입니다. 이전의 자화상들과 달리 순한 눈빛에 세상의 온갖 풍파를 겪으면서 뭔가를 깨달은 듯한 표정입니다. 이때 고갱이 깨달은 것 중 하나는 '유토피아'가 특정 지역에 있는 것이 아니라 '그림을 그리는 행위 그 자체'라는 것이 아니었을까요? 본격적으로 그림을 그리기 시작한 후로 그는 어린 시절 페루에서 느꼈던 낭만과 행복을 찾기 위해 평생을 유랑했지만 사실 그가 찾던 유토피아는 캔버스에 있었던 것입니다.

　이 자화상을 완성한 해의 5월, 그는 심장발작으로 사망한 채 발견됩니다. 타히티 원주민들은 한때 자신들의 편에 서서 프랑스에 대항했던 고갱의 죽음을 애도하며 섬 한쪽에 무덤을 만들어줍니다. 고갱이 파리에서 자신의 작품을 팔아줬던 후원자에게 보낸 마지막 편지에는 그렇게 적혀 있었습니다.

　"나의 능력으로 대단한 결과를 만들어내지는 못했지만 뭔가를 움직이기 시작했습니다."

　마치 고갱의 인생을 응축해놓은 듯하지 않나요? 사실 어떤 면에서 그는 이기적인 사람입니다. 가족들을 돌보지 않은 채 자기만족을 위해 예술을 하겠다고 떠났으니까요. 하지만 예술의 흐름을 보는 눈만큼은 누구보다 정확했습니다. 고갱은 자신의 예술을 완성함으로써 미술이 나아갈 방향을 제시했고, 이후 그의 영향을 받은 화가들이

폴 고갱, 〈자화상〉, 1903

탄생하기 시작합니다. 대표적인 작가가 앙리 마티스예요. 마티스는 '색을 해방시켰다'라는 평가를 받는 거장인데, 색은 화가의 마음속에 있다는 고갱의 색채 해방을 물려받았다고 할 수 있지요.

고갱이 미친 영향은 미술계에만 국한되지 않았습니다. 고갱의 삶이 궁금했던 나머지 그의 발자취를 따라간 남자가 있습니다. 파리, 페루, 다시 파리, 브르타뉴 퐁타방, 심지어 타히티까지. 이 남자는 고갱의 흔적이 남은 곳들을 모조리 찾아다니며 고갱의 지인들까지 만납니다. 그는 영국의 소설가 서머셋 모옴Somerset Maugham이에요. 모옴이 고갱의 발자취를 밟은 후에 집필한 소설이 바로 그 유명한《달과 6펜스》이지요. 달은 고갱이 다가가고자 했던 이상을 뜻하고 6펜스는 현실이라는 해석이 있습니다.

사실 고갱이 오늘날까지 유명세를 떨치는 데는 이 책의 영향이 컸을 겁니다. 세계적인 팝 가수 엘튼 존Elton John은 고갱의 인생에서 영감을 받아 '고갱 고즈 할리우드Gauguin Goes Hollywood'라는 노래를 만들기도 했죠. 여기서 할리우드는 고갱이 평생 갖고 싶어했던 명성을 의미합니다.

인생 전반을 놓고 보면 불행했던 시절이 훨씬 길지만, 마침내 세상에 이름을 남기며 오늘날까지 위대한 미술가로 거론되는 고갱. 그를 떠올릴 때면 예술에의 갈망이 한 사람의 인생을 얼마나 바꿔놓을 수 있을지 새삼 절감합니다.

죽음으로 물든
파리의 민낯까지 사랑한

베르나르 뷔페

1928~1999

Bernard Buffet

"인생이 만약 멋진 것이라면
예술가로서의 삶이 있기 때문이다."

1950년대의 파리에, 젊고 잘생기고 부자인데다 재능까지 출중한 남자가 혜성처럼 등장합니다. 게다가 성실하기로는 따라올 자가 없어서 파리는 온통 그의 이야기로 떠들썩했죠.

모든 걸 가진 듯한 이 남자의 이름은 베르나르 뷔페. 당시에 그가 전시회를 한번 열었다 하면 너무 많은 인파가 몰려서 전시장은 전쟁터를 방불케 했고, 주변 교통은 죄다 마비됐다고 합니다. 또 그에게는 비용을 모아서 개인전을 열어주는, 오늘날로 치면 아이돌 그룹의 팬덤 같은 열성적인 지지자들이 있었다고 해요. 뷔페 신드롬이라고 불릴 정도의 인기를 누렸던 뷔페에게는 '구상의 왕자'라는 찰떡 같은 별명이 붙기도 했답니다.

구상이 뭔지는 몰라도 저런 별명까지 붙은 걸 보니 구상이라는 요소가 그의 인기에 톡톡히 한몫했다는 점은 추측할 수 있을 것 같아요. 구상은 추상에 대응하는 의미로 쓰였는데요. 눈에 보이는 대상을 우리가 알아볼 수 있게 표현하는 기법입니다. 특히 뷔페는 직선

표현에 능숙했는데, 그때까지만 해도 세상을 직선으로 표현한다는 건 상상조차 할 수 없는 기법이었어요. 그래서인지 뷔페의 그림은 대중에게 신선한 충격으로 다가갑니다. 뷔페는 추상의 시대에 구상을 고집하는 작품 스타일로 커리어를 차곡차곡 쌓아갔고, 스물여덟 살이 되던 해에는 백만장자의 반열에 올랐습니다.

그런데 그의 그림을 자세히 들여다보면 어딘가 좀 이상해요. 사람들은 다 비쩍 말라 있고 눈동자는 공허하기만 합니다. 건물과 하늘은 모두 흙빛이고요. 오늘날 우리가 아는 화려한 예술의 도시 파리는 그의 작품 어디에서도 찾아볼 수가 없습니다. 바로 여기에 그의 또 다른 인기 요인이 있지요. 그가 그린 모습이야말로 전쟁이 한바탕 휩쓸고 간 파리의 진짜 민낯이었거든요. 당시 대중이 그의 그림에 깊이 공감한 이유가 여기에 있었나 봅니다.

여러분은 어떠신가요? 부와 명예와 인기를 모두 가진 예술가가 지극히 현실적인 그림을 그렸다는 게 위선적으로 느껴지시나요? 만약 그렇다면 그의 면면을 저와 함께 돌아보면 좋겠습니다. 베르나르 뷔페라는 개인의 생애를 어느 정도 알고 나면 어느새 뷔페에게 환호했던 1950년대 당시 파리 사람들과 같은 마음으로 그의 작품을 감상하는 자신을 발견하게 될 테니까요.

드라마보다 드라마 같은 천재 화가의 발견

베르나르 뷔페는 1928년 프랑스 파리에서 태어났습니다. 거울 공

장을 운영하는 아버지는 가정에는 전혀 관심이 없었어요. 그러다 보니 어린 뷔페의 기억에 남아 있는 '행복한 순간'에 등장하는 사람은 어머니뿐이었습니다. 무심한 아버지와 다정한 어머니라니, 다소 진부하게 들리지요? 그런데 뷔페에게 어머니가 어떤 존재인지 알고 나면 생각이 조금 달라질지도 모르겠어요. 그의 어머니가 지닌 다정함은 보통 사람들과는 그 깊이가 달랐거든요.

'아, 어머니란 단어와 사랑이란 단어는 같은 것이었구나!' 어린 뷔페는 이런 생각까지 했다고 해요. 요즘으로 치면 '엄마는 사랑입니다' 정도가 되겠네요.

독실한 가톨릭 신자이자 사랑 넘치는 어머니의 보살핌을 받으며 자란 뷔페는 열한 살이 되던 해에 리세 카르노 중등학교에 입학합니다. 하지만 몸이 약하고 성격도 소심해서 따돌림을 당하죠. 혼자 지내는 시간이 많아지면서 그는 책에 그려진 삽화를 따라 그리기 시작합니다. 세심하고 다정한 어머니가 아들의 이런 모습을 놓칠 리 없겠죠? 일찍이 아들의 재능을 알아챈 어머니는 아들을 지원해주기 위해 낮에는 중등학교를, 밤에는 파리의 야간 미술학교를 다니게 해줍니다. 이러한 이중생활 덕분에 뷔페는 낮에는 외롭지만 밤에는 행복을 느낄 수 있었죠.

사실 이때까지만 해도 뷔페가 미술에 재능이 있다는 건 어머니의 주장에 불과했습니다. 별로 객관적이지는 않았죠. 그런데 뷔페가 열다섯 살이 되던 해에 대형 사고가 터지고 그가 진짜 천재라는 게 밝혀집니다. 낮에 조용히 다니던 중등학교에서 뷔페가 갑자기 교육과

정을 비판하며 자신의 목소리를 내기 시작했거든요. 뷔페는 결국 퇴학을 당합니다. 큰일이죠? 그런데 곧 퇴학보다 더 엄청난 사건이 벌어집니다. 선생님 한 분이 뷔페에게 이런 제안을 한 거예요.

"뷔페, 네가 퇴학당하는 건 어쩔 수 없지만 그림에 재능이 있어 보이니까 내가 미술학교 한 곳을 추천해줄게. 어때?"

마치 드라마 같다는 말이 들리는 것 같은데요. 진짜 드라마는 지금부터 시작됩니다. 뷔페가 신이 나서 시험을 치러 간 미술학교가 바로 그 유명한 파리의 '에콜 데 보자르'였거든요. 학교 이름이 생소하다고요? 이곳은 프랑스에서 제일 유명한 미술학교예요. 그래도 모르겠다고요? 아, 그럼 이 학교를 졸업한 사람들이 누구인지 살펴볼까요? 드가, 모네, 들라크루아, 르누아르……. 누구나 아는 미술계의 거장들이 모두 이 학교 출신입니다.

그런데 이 학교에는 뷔페도, 이곳을 추천해준 선생님도 몰랐던 입학 규정이 있었습니다. 바로 나이 제한. 열다섯 살은 너무 어려서 입학이 불가능했어요. 그런데 나이에 걸려 입학이 안 된다면 드라마라 할 수 없죠? 뷔페가 제출한 작품을 본 감독관들은 모두 깜짝 놀랍니다.

"아니, 열다섯 살짜리가 이런 그림을 그렸다고? 이런 천재를 놓칠 수는 없지!"

그렇게 뷔페는 에콜 데 보자르에 조기 입학을 합니다. 뷔페의 천재성이 정식으로 입증된 순간이지요. 입학 후 뷔페는 처음으로 고전풍의 그림부터 제대로 배우기 시작하는데, 이 과정을 통해 기초를 쌓으면서 자신의 개성도 살리는 법을 터득합니다.

나는 오직 살기 위해 그림을 그렸다

뷔페가 초기에 가장 주력한 것은 정물화였습니다. 특별한 대상을 그렸던 건 아닙니다. 책상 위의 과일, 유리병, 와인 잔처럼 집에 있는 평범한 물건을 주로 그렸죠.

그런데 뷔페의 정물화를 자세히 들여다보면 이상한 점이 하나 있습니다. 발견하셨나요? 네, 맞아요. 하나같이 전부 말라 비틀어져 있

베르나르 뷔페, 〈양파 정물화〉, 1948

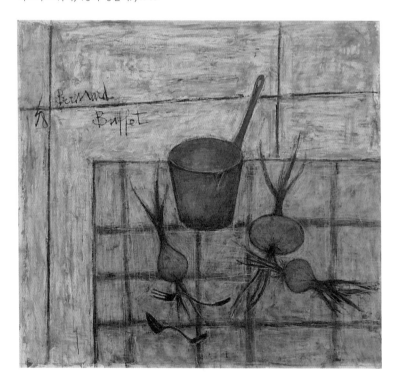

죠. 그릇은 아예 비어 있고 사람들도 빼빼 말라 있습니다. 가득 차 있는 건 그리지 않았습니다. 그가 살았던 시대가 비어 있는 시대였거든요. 제2차 세계대전이 한창이던 당시는 프랑스를 점령한 독일이 모든 생산물을 약탈하던 때였습니다. 이때 파리는 식량 배급제를 시행했고, 심한 굶주림으로 영양실조에 걸리는 사람들이 늘어났지요. 뷔페는 이런 환경에서 자랐습니다. 그가 본 것 중에 풍성한 건 아무것도 없었죠. 일단 살아 있으니 생활을 이어가긴 하는데, 누굴 봐도 생기라고는 찾아볼 수 없었던 거예요. 그는 사람들의 건조한 모습을 정물로 그렸습니다. 단순히 정물화를 그린 것이 아니라 자기 나름대로 시대를 표현한 것입니다.

이 외에도 그의 그림에는 시대상을 파악할 수 있는 단서가 있습니다. 작품의 배경을 자세히 보면 물감을 칠한 후에 긁어서 스크래치를 낸 흔적이 보이는데요. 이러한 자국은 뷔페의 그림에서 자주 발견되는 특징입니다. 사실 이건 그의 스트레스 해소법이었어요. 그는 가난해서 한 번도 자신이 산 재료로 그림을 그린 적이 없었거든요. 그림을 보기 위해서가 아니라 몸을 녹이기 위해 루브르 박물관에 갔다고 고백했을 정도로 형편이 좋지 않았습니다. 그러니 주변에서 재료를 선물해줘야 그림을 그릴 수 있었고, 그마저도 아껴 써야 했기에 물감도 아주 얇게 칠했습니다.

뷔페는 그림을 그릴 때 가장 행복했다고 앞에서 언급했는데요. 그림을 그리고 싶은 욕구는 폭발하는데 여건이 갖춰지지 않으니 그는 이 스트레스를 해소하기 위해 붓의 뒷부분으로 배경을 긁었습니다. 그의 초기 작품에서 발견되는 이 수많은 스크래치는 결국 어린 뷔페

가 받았던 수많은 상처의 개수라고 볼 수 있겠네요.

상처가 많았던 어린 뷔페는 '장례식'에도 집착했습니다. 여기에는 시대 상황뿐 아니라 개인적인 일화도 영향을 미칩니다. 1944년, 그가 살던 동네에 미사일이 떨어져 수백 명이 사망하는 대참사가 발생하는데 뷔페는 미사일이 떨어지는 순간부터 수백 명이 죽어나가는 모습을 고스란히 목격합니다. 어린아이가 감당하기에는 너무도 큰 충격이었죠. 훗날 뷔페는 이 사건을 이렇게 묘사했어요.

"나는 살아 있는데 죽음이 보였다."

이처럼 늘 죽음을 염두에 두는 마음으로 그림을 그려서일까요? 애도와 슬픔이 짙게 묻어나는 일반적인 장례식 그림과 달리 뷔페가 그린 장례식 그림은 한없이 무미건조합니다. 건물에는 음영 표시가 없고 인물도 단순하게 묘사되어 있죠. 마치 도시 전체가 죽어 있는 느낌입니다.

그런데 안타깝게도 뷔페를 둘러싼 죽음의 그림자는 여기서 끝나지 않습니다. 바로 다음 해인 1945년, 제2차 세계대전이 끝나면서 온 나라가 축제 분위기에 젖었지만 뷔페는 그럴 수 없었어요. 어머니가 뇌종양 진단을 받은 지 3개월 만에 세상을 떠나면서 모두가 즐거워하는 시기에 그는 최악의 슬픔을 경험합니다. 그에게 어머니의 죽음은 사랑의 소멸이나 마찬가지였어요. 게다가 아버지라는 사람은 아내의 죽음을 기다리기라도 했다는 듯 바람이 나서 집을 나가고요. 형은 징집된 상태였으니 뷔페는 그야말로 세상에 홀로 남겨진 셈이었습니다. 그는 감당할 수 없는 슬픔에서 벗어나기 위해 미친 듯이 그림에 몰두했는데, 훗날 이 시기를 돌아보며 이런 말을 했죠.

"나는 어머니가 돌아가신 이후로 오직 살기 위해 그렸다."

뷔페의 시대가 열리다

오늘날 우리가 감상하는 뷔페의 초기작들은 그냥 그림이 아니라 한 인간이 단지 '살기 위해' 그렸던, 절박한 생존의 흔적입니다. 연이어 맞닥뜨린 충격으로 뷔페는 에콜 데 보자르를 자퇴하고 스스로를 사회와 단절시킨 채 계속 그림만 그리기도 해요. 그러다 열여덟 살이 되던 해에 다시 뭔가 작정한 사람처럼 그동안 그린 작품들을 가지고 세상으로 나옵니다. 그리고 뷔페가 오직 살기 위해 그렸던 정물화와 장례식 그림들이 전시장에 걸리는 순간, 프랑스 예술에 지각변동이 일어나지요. 어둡고 건조한 이 그림들의 무엇이 사람들을 그로록 사로잡은 것일까요?

첫 번째는 시대 공감입니다. 대중은 뷔페의 그림에서 자신들의 모습을 발견했습니다. 아름다운 예술의 본고장으로 프랑스를 인식하고 있는 우리에게는 낯설게 느껴질 수 있는 이 풍경이, 바로 그 당시 프랑스의 진짜 민낯이었어요. 화가로서 첫 전시회를 끝낸 뷔페에게는 '20세기의 증인'이라는 별명이 붙습니다.

두 번째 이유는 더 중요한데요. 뷔페는 세상을 직선으로 표현했습니다. 그때까지만 해도 세상을 그리면서 직선을 활용한 화가가 없었습니다. 뷔페 이전에는 세상을 직선으로 그리는 게 가능하다는 생각조차 하지 못했던 거예요. 당시 프랑스 사람들에게 그의 그림이 충

〈이젤과 초상화〉, 1948

격적이었던 이유입니다. 사람들은 뷔페가 구상 회화의 새로운 가능성을 보여줬다며 또 하나의 별명을 붙여줍니다. 바로 '구상의 왕자'이지요.

그의 인기는 고공행진을 이어갑니다. 다음 해에는 팬들이 돈을 모아 개인전을 열어주고, 스무 살이 되던 해에는 비평가 상을 받죠. 프랑스 미술 역사상 스무 살짜리가 비평가 상을 받는 일은 처음이었습니다. 이때부터는 프랑스 전체가 뷔페의 세상이 됩니다.

여기서 다시 한 번 구상과 추상을 짚어볼까요? 쉽게 말해, 구상은 형태를 재현하는 것입니다. 어떤 그림을 보고 '아, 이게 사람이고 이건 의자구나' 하고 구분할 수 있는 그림은 구상회화입니다. 그런데 아무리 봐도 '이건 뭐야? 도대체 뭘 그린 거지?'라는 생각만 든다면 그건 추상회화예요. 우리 눈에 보이는 대로 재현하지 않으니까요.

그럼 다시 뷔페의 그림을 함께 볼까요? 아주 명확하죠? 뷔페는 구상화가입니다. 그런데 도대체 그의 인기가 어느 정도였기에 '구상의 왕자'라는 별명까지 얻었을까요? 당시 대중이 뷔페와 비교했던 인물을 살펴보면 쉽게 이해된답니다. 1950년, 프랑스 사람들은 그를 피카소와 견주기 시작합니다. 〈뉴욕타임스〉의 파리 에디터는 이런 말을 했죠. "피카소는 구식이다. 한물갔다. 이제 프랑스 예술계는 뷔페다."

파리에서 명성과 부를 모두 거머쥔 뷔페는 프로방스로 떠납니다. 5년간 그곳에 머물며 새로운 표현 기법을 연구하죠. 그리고 이때부터는 그의 그림도 전쟁의 굴레에서 해방되어 다채로운 색을 머금습니다. 사실 이건 조금 멋있게 표현한 거고 좀 더 적나라하게 말하면

비로소 물감 살 돈이 생긴 거예요. 그동안 돈이 없어서 쓰지 못했던 색을 쓸 수 있게 된 거죠.

미술계의 현상으로 등극하다

이 시기에 뷔페가 가장 많이 그린 건 인물화입니다. 그런데 그림 속 인물들을 보면 그가 여전히 어린 시절의 고통과 외로움에서 벗어 나지 못했다는 것을 발견할 수 있어요. 무표정하고 멍한 얼굴로 어 딘가를 응시하는 사람들, 생기와 초점이 사라진 눈동자는 현실을 보 지 못하고 내면에 갇혀 있다는 뜻이기도 할 거예요.

〈와인 한 잔 그리고 여인〉은 뷔페의 가장 유명한 작품 중 하나입니 다. 이 그림을 그린 1955년, 그는 프랑스 최고의 미술 잡지인 〈꼬네 상스 데자르 매거진Connaissance des Arts magazine〉에서 선정한 '전후 예술가 10인' 중 1위를 차지합니다. 이를 계기로 뷔페는 더 유명해지고 더 많은 돈을 벌게 되죠. 3년 뒤인 1958년에는 프랑스에서 가장 뛰어난 젊은이를 뽑는 '패뷸러스 영fabulous young 5'에 이름을 올립니다. 지금으 로 치면 '영 앤 리치 핸섬young and rich handsome'의 표본이에요. 이때 뷔페 와 함께 선정된 사람들이 지금도 유명한 패션 디자이너 이브 생 로랑 과 소설가 프랑수아즈 사강인데, 심지어 이 셋은 절친이었습니다. 이런 게 바로 유유상종이 아닐까요? '패뷸러스 영 5'의 파급력은 너 무나 대단해서 그해에 열렸던 뷔페의 전시 기록에서도 찾아볼 수 있

베르나르 뷔페, 〈와인 한 잔 그리고 여인〉, 1955

답니다.

"1958년도 뷔페의 전시는 전시회가 아니었다. 그건 폭동이었다."

대체 전시장에 사람이 얼마나 많이 몰렸으면 폭동이라는 표현까지 썼을까요? 1950년대 후반에 뷔페가 전시회를 한 번 열면 그 도시가 마비되었다니 과장이 아니겠지요. 심지어 피카소의 그림보다 뷔페의 그림이 더 비쌌다니 부연할 필요가 없겠네요. 열여덟 살에 처음 작품을 출품하고 스물여덟에 백만장자가 된 뷔페를 두고 사람들은 이렇게 말했습니다.

"1950년대의 뷔페는 하나의 '현상'이었다."

그런데 이렇게 부와 명예의 정점을 찍은 뷔페는 이후 다소 생뚱맞은 행보를 이어나갑니다. 성 하나를 통째로 구입해 거기서 살기로 한 거예요. 인터넷에서 혹시 베르나르 뷔페를 검색해보셨다면 '롤스로이스를 타고 성에서 사는 화가'라는 설명을 보셨을 겁니다. 그렇

1953년 파리에서 촬영한
베르나르 뷔페의 초상

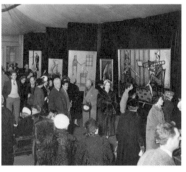

뷔페의 전시장에 몰린 사람들

다고 해서 뷔페가 그저 부를 과시하며 호화롭고 안락한 생활을 하기 위해 성을 산 것은 아니랍니다. 어머니가 살아계셨을 때 뷔페는 어머니와 함께 브르타뉴 해변에서 시간을 보내곤 했는데, 그때 근처의 성에 사는 부잣집 아이들이 와서 종종 함께 어울렸다고 해요. 어린 뷔페는 부잣집 아이들이 부러워 속으로 다짐합니다.

'나중에 커서 돈을 많이 벌면 나도 꼭 성에서 살아야지.'

그는 여유가 생기자마자 어린 시절의 꿈부터 이뤘던 거예요. 그의 배경을 단편적으로 보면 예술가로 대성공을 거둬 성에 살면서 그로테스크한 그림만 그리는 괴상한 사람이라고 오해할 수도 있습니다. 그런데 뷔페를 실제로 만났던 사람들은 한결같이 입을 모아 그가 너무 착한 사람이었다고 해요. 어린 시절부터 전쟁과 죽음을 보며 자랐고, 인생의 모든 고통을 십대 때 겪은 탓에 거칠고 어두운 그림을 그릴 수밖에 없었던 것뿐이죠.

아나벨이라는 운명

이번에는 분위기를 조금 바꿔서 뷔페의 인생에 찾아온 사랑에 대해 이야기해볼게요. 그의 아내이자 평생 영감을 주고받은 예술적 동반자인 아나벨은 요즘으로 치면 연예인이었습니다. 뛰어난 외모로 어릴 때부터 가수로 활동한 그녀는 부업으로 모델 활동까지 했죠. 지금도 음원 사이트에 아나벨 뷔페Annabel Buffet를 검색하면 그녀가 부른 노래를 들을 수 있습니다.

아나벨과 뷔페는 첫 만남부터 드라마틱했습니다. 뷔페 신드롬이 절정에 달했던 1958년, 멍하게 창밖을 바라보던 어느 사진작가의 시야에 한 할머니가 포착됩니다. 그런데 이 할머니의 사진을 찍으려니 주변이 너무 허전한 거예요. 배경 연출이 필요하다고 판단한 사진작가는 자신의 지인 두 사람을 촬영 장소로 부릅니다. 그 둘이 바로 뷔페와 아나벨이에요. 이때 찍은 사진을 보면 원래 찍으려던 할머니가 아닌 뷔페와 아나벨이 주인공처럼 느껴진답니다. 작가도 막상 찍고 보니 두 사람의 모습이 너무 예뻐서 전시회의 메인 컷으로 자주 사용했다고 하네요. 두 사람은 초면이고 그저 의자에 앉아 있을 뿐인데도 사진을 자세히 보면 이미 사귀는 분위기라는 걸 눈치 챌 수 있답니다. 두 사람의 눈에서 꿀이 뚝뚝 떨어지고 있거든요. 사실 둘은 만

뷔페와 아나벨의 만남

나자마자 첫눈에 반했다고 해요. 말 그대로 운명이었던 거죠.

그의 작업실에서 아나벨의 집까지는 100킬로미터였대요. 서울에서 춘천까지인 셈이죠. 그런데 그는 이 거리를 결혼식 전날까지 하루도 빠짐없이 왕복했다고 합니다. 그 수고가 아무것도 아닐 만큼 아나벨을 사랑했던 거죠.

두 사람은 서로에게 영감을 주는 사이이기도 했습니다. 아나벨이 책을 쓸 땐 뷔페가 옆에 앉아 삽화를 그렸고, 뷔페가 전시회를 할 땐 아나벨이 선문을 담당했대요. 정말 로맨틱하지 않나요? 둘은 처음 만난 순간부터 약 40년 동안 이렇게 서로를 지켜줍니다.

1958년 12월 12일, 뷔페와 아나벨은 프랑스 남동부의 반도인 생트로페Saint-Tropez의 한 교회에서 둘만의 결혼식을 올립니다. 마을 높은 곳에 있는 그 교회에서는 지중해가 내려다보였죠. 이후 두 사람은 교회에서 다시 한 번 식을 올리고 그곳에서 1964년까지 거주합니다.

다음 페이지의 〈유언장 정물화〉는 두 사람의 사랑이 얼마나 진실했는지 보여주는 작품이에요. 뷔페가 그림으로 남긴 자신의 유언장인데요. 테이블 위에 꽃이 있고 그 옆의 조명이 유언장을 가만히 비추고 있네요. 유언장에는 이렇게 쓰여 있습니다.

'1963년 4월 4일. 이것은 나의 유언장이다. 나의 모든 것을 나의 부인 아나벨 뷔페에게 남긴다.'

이 작품에서 또 하나 중요한 것은 그림을 완성한 후 유언장 밑에 찍어둔 지문입니다. 유언장을 자세히 보면 그가 지문을 여러 번 찍은 것을 볼 수 있죠. 인생이란 게 언제 어떻게 될지 모르는 법이라,

베르나르 뷔페, 〈유언장 정물화〉, 1963

미리 아내를 위해 이 작품을 그려두고 여러 번 숙고한 흔적이 아닐까 싶습니다. 2019년, 뷔페의 사망 20주년에 맞춰 예술의전당에서 열린 〈베르나르 뷔페전〉에서 이 작품은 엄청난 인기를 끌었고 엽서 또한 가장 빨리 매진됐습니다. 아나벨을 향한 그의 마음이 시간과 공간을 초월해 오늘날의 관객들에게까지 전달됐다는 뜻이겠죠?

너무 완벽했기에 더 극렬했던 따돌림

그런데 1950년대에 예술계를 휘어잡았던 뷔페의 명성은 1960년대에 접어들면서 추락하기 시작합니다. 프랑스 평론가들이 갑자기 그를 따돌리기 시작했거든요. 오늘날 그에 대한 기록이 많이 남아 있지 않은 이유도 이 때문입니다. 평론가들이 나름대로 자신들의 정당성을 주장하고 있지만 그리 설득력이 있진 않아요. 이 시기에 뷔페는 선납금을 받고 주문 제작 형식으로 그림을 그린 적이 있는데, 이 일을 두고 평론가들이 뷔페가 초심을 잃고 돈을 위해 그림을 그린다며 비난한 거죠. 또 1950년대 후반부터는 풍경 작업을 주로 했는데 이것 또한 평론가들의 눈 밖에 나는 계기가 됐습니다. 가난하고 힘들 때는 인간 내면의 고독과 아픔을 그리더니 부와 명성을 얻자 변절했다는 게 이유였죠.

그를 향한 비판의 강도는 점점 거세져서 1960년대에 열린 뷔페의 전시에는 프랑스 평론가들이 단 한 명도 방문하지 않는 사태까지 일어납니다. 당시에 선납금을 받고 그림을 그리는 화가들이 전혀 없었

던 것도 아닌데 왜 유독 뷔페에게만 가혹한 평가가 쏟아졌을까요? 평론가들은 인정하고 싶지 않겠지만, 최근 이런 분석이 등장했지요.

"오늘날까지도 뷔페에 견줄 화가를 찾기 힘들 만큼, 그는 너무 완벽한 예술가였다."

네, 한마디로 질투였던 거예요. 일단 뷔페는 너무 잘생겼잖아요. 키도 크고, 1950년대에는 순식간에 프랑스에서 손꼽히는 부자로 등극하죠. 아내는 파리에서 가장 아름다운 연예인이고 화가로서 천재성을 타고난 건 두말하면 입이 아프죠. 롤스로이스를 몰고 성에서 사는 것도 사람들의 질투심을 자극했을 거예요. 그러니 '프랑스가 뷔페를 질투했다'는 근래의 해석이 어느 정도 맞지 않을까요?

이런 상황에서 한 방의 결정타가 날아듭니다. 당시 프랑스 문화부 장관이었던 앙드레 말로는 파리의 상징과도 같은 '예술의 중심지'라는 수식이 자꾸 뉴욕에 붙자 전전긍긍하고 있었어요. 촉망받던 예술가들이 제2차 세계대전 때 나치를 피해 뉴욕으로 이주한 게 결정적 원인이었죠. 이 시기에 마크 로스코, 잭슨 폴록 등 우리에게 익숙한 추상 표현주의 예술가들이 등장하기도 했고요. 그러니 앙드레 말로 입장에서는 애가 탈 수밖에 없어요.

그래서 그는 몇 가지 계획을 세웁니다. 그중 첫 번째가 프랑스에서 활동하는 추상 미술가들을 홍보하는 거였어요. 이 계획을 실행하려고 보니 걸림돌이 눈에 들어옵니다. 바로 뷔페였지요. 세계의 미술계가 점점 추상 표현으로 옮겨가고 있는데 뷔페의 인기 때문에 파리에서는 여전히 구상 미술이 대세였거든요. 결국 앙드레 말로는

"위대한 예술은 더 이상 구상적이지 않다"라고 공식 발표를 하기에 이릅니다. 한마디로 대놓고 뷔페를 겨냥한 거죠.

결국 파리에도 완전한 추상의 시대가 도래하고 뷔페의 입지는 좁아지다 못해 사라져버립니다. 이 시기에 뷔페는 한 기자와 짧은 인터뷰를 하는데, 그의 대답이 아주 걸작이에요.

"다른 예술가들도 처음엔 구상화를 그렸지만 시대의 변화에 맞춰 추상화로 넘어갔습니다. 당신도 그 흐름에 따라 추상화를 그릴 생각은 없나요?"

"원래 모든 그림은 추상적입니다. 구상화가 이해하기 쉽다 해도 관객이 그림에 담긴 아름다움을 발견하지 못한다면 아무 의미가 없지요. 그런 의미에서 추상화, 구상화를 떠나 모든 예술은 추상적입니다."

바로 이것이 추상화의 시대에도 끝까지 구상화를 고집했던 뷔페의 마음이었습니다.

한편, 1970년대 뷔페의 그림에서는 안정적인 구도와 밝은 분위기가 눈에 띕니다. 1960년대까지만 해도 폭풍의 시기를 지났던 그가 어떻게 갑자기 이런 그림을 그리게 됐을까요? 1971년에 받은 프랑스 최고 명예훈장인 '레지옹 도뇌르Legion d'Honneur'에서 그 원인을 찾을 수 있습니다. 이 훈장을 받은 뒤로 뷔페에게 쏟아지던 비난이 조금씩 수그러들었거든요. 덕분에 그는 마음의 안정을 되찾지요.

이 시기에 그가 많이 그렸던 것 중 하나가 배입니다. 뷔페는 배를 그리는 걸 좋아했습니다. 그가 그린 배는 사실적 기법과 원근법을

베르나르 뷔페, 〈타워 브릿지, 런던〉, 1972

따른 차분한 풍경화로, 화가의 안정감이 느껴지지요. 어머니와 자주 갔던 바닷가를 기억하며 그곳에 안정적으로 떠 있는 배를 그리는 것이 마음의 안정을 줬나 봅니다. 실제로 뷔페는 커다란 범선 모형을 소장했는데 한번은 배를 그리다 말고 자신의 인생을 가장 작은 배에 비유하며 이런 말을 남기기도 했답니다.

"나는 넓은 바다를 항해하는 한 척의 작은 배와 같다. 파도는 계속해서 덮쳐오고 또 밀려가기를 반복한다. 나는 그 파도에 휩쓸려 때로는 부딪치고 다시 일어서면서 간신히 조종간을 잡고 있다."

뷔페는 말이 많은 사람은 아니었습니다. 그래도 기록으로 남아 있

는 말들에서 그의 인생관을 엿볼 수 있죠. 뷔페는 누가 자신을 욕해도 거의 반박하지 않았다고 해요. 한창 평론가들에게 비난을 받을 때도 혼자 괴로워했을 뿐 맞서지 않았고요. 이런 일화도 있는데요, 그의 노년에 아나벨이 이런 질문을 합니다.

"왜 그땐 반박하지 않았어? 맞으면 맞다, 틀리면 틀리다 하면서 싸웠으면 됐잖아. 왜 그랬던 거야?"

"그럴 필요가 없었어. 나를 향한 비난이 나를 더 훌륭한 예술가로 성장시켜줬으니까."

가히 마음 씀씀이도 거장이라 불릴 만하지요?

그는 평생 광대를 즐겨 그린 것으로도 알려져 있어요. 지금은 광대가 여러 매체에서 다소 공포스러운 이미지로 그려지지만, 당시에는 우스꽝스러운 분장과 연기로 관객들에게 많은 웃음을 줬습니다. 당시 많은 예술가들이 광대에게서 영감을 얻었는데, 뷔페는 무대 위의 광대가 아닌 분장에 가려진 연기자를 봤습니다. 연기자들은 슬플 때도 힘들 때도 자신의 감정을 숨기고 묵묵히 맡은 역할에 충실하잖아요? 실제로 뷔페는 광대를 보며 인간의 비애를 많이 느꼈다고 하네요. 그래서인지 뷔페의 그림 속 광대는 항상 슬픈 얼굴을 하고 있습니다. 어쩌면 그가 광대에게 자기 자신을 투영했던 것인지도 모르겠어요. 그렇게 풍파가 심한 삶을 살았는데도 실제로 뷔페를 만났던 사람들이 하나같이 그의 밝은 면만 기억했던 걸 보면 말이에요.

그림이 없이는 살 수 없었던

지금까지 뷔페의 천재성에 대해 이야기했지만 사실 뷔페는 타고난 재능 이상으로 노력하는 사람이기도 했습니다. 장담하건대, 그는 노력하는 천재였지요. 살아 있는 동안 하루도 쉬지 않고 매일 열 시간씩 그림을 그렸는데, 지금까지 남아 있는 작품 8,000여 점이 이를 증명해줍니다.

1980년대 후반이 되자 뷔페는 다시 세상과 담을 쌓습니다. 성 안에 틀어박혀 계속 그림만 그리죠. 그리고 이때부터는 자신이 좋아했던 문학작품들을 그림으로 옮기는 거대한 프로젝트를 실행합니다. 가장 처음 그린 것은 미구엘 드 세르반테스의 《돈키호테》였어요. 이후 쥘 베른의 《해저 2만리》, 호메로스의 《오디세이》를 차례로 그려나갔죠. 이 프로젝트는 그가 평생 그려온 정물, 인물, 생물, 풍경 등 모든 것을 망라해 캔버스에 담아내는, 뷔페 그림 인생의 종합판이라고 이해할 수도 있습니다.

노년이 되어서도 이렇게 쉬지 않고 그림을 그리던 뷔페는 1990년대 후반, 자신의 몸에 문제가 생겼다는 것을 알게 됩니다. 그림을 그릴 때 손이 떨리기 시작했거든요. 증상은 계속 심해져서 1997년에는 파킨슨병을 진단받기에 이릅니다. 몸은 계속 굳어갔고, 1999년 6월에는 오른팔 손목이 골절되지요. 화가에겐 치명적인 부상을 겪은 뷔페는 이런 말을 했다고 해요.

"그림은 내 목숨과도 같다. 내가 그림 없이 살아갈 수 있을까?"

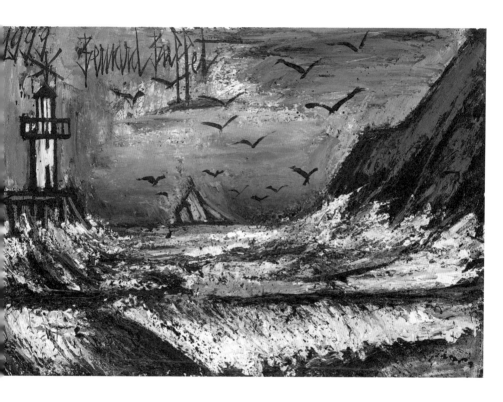

베르나르 뷔페, 〈브르타뉴의 폭풍〉, 1999

그는 1999년 세상을 떠날 때까지 자신이 그림을 그릴 수 없는 상태로 21세기를 맞이하게 될까 두려워했어요. 항상 "내가 그림 없는 21세기를 살아도 될까?"라고 중얼거리면서 완성한 작품이 바로 〈브르타뉴의 폭풍〉입니다. 이 작품은 뷔페의 인생에서 정말 소중한 의미를 지니는데요. 뷔페는 어머니가 그리울 때마다 브르타뉴를 그렸는데 그가 그린 수많은 브르타뉴 중에서 폭풍이 몰아치는 건 이 작품이 유일합니다. 당시 뷔페의 지인들은 이 그림을 보고 "뷔페가 이 작품을 그릴 때 죽음을 결심했을 것"이라고 했대요.

이 작품의 중앙에는 침몰하는 노란 배가 있습니다. 뷔페가 자신을 종종 작은 배에 비유했다고 했죠? 그렇다면 이 그림은 더 이상 붓을 들 수 없게 된 자신의 마지막을 표현했다고 이해할 수 있습니다. 완성된 그림을 가장 먼저 본 사람은 아나벨인데 그녀 역시 〈브르타뉴의 폭풍〉을 보자마자 뷔페의 죽음을 직감하고 곧바로 집으로 달려가 날카로운 물건들을 전부 버렸다고 하네요. 하지만 이미 그때, 뷔페는 인생의 마지막 작품을 그리는 중이었습니다.

뷔페는 마지막 작품으로 해골을 모티브로 한 그림 스물네 점을 남깁니다. 이 시리즈의 제목은 '죽음'인데, 어쩌면 화가로서의 죽음을 의미한다고 볼 수도 있겠네요.

스물네 점 중 열 번째 작품인 이 그림의 한가운데에는 심장이 있습니다. 뷔페는 이런 식으로 매 작품마다 생명을 뜻하는 장기를 하나씩 그렸는데, 죽음을 의미하는 해골을 그리면서도 생명의 상징을 포함시켰다는 점에서 이 작품은 다양한 해석을 남깁니다.

뷔페는 굳어가는 몸으로 6개월 만에 스물네 점의 그림을 모두 완

베르나르 뷔페, 〈죽음〉, 1999

성했어요. 이 시리즈가 완성되는 순간 그가 다시는 붓을 잡을 수 없게 된 것으로 미루어 보아 뷔페는 이 작품들에 자신의 모든 생명을 쏟아 부은 듯해요. 붓을 내려놓은 뷔페는 이제 그만 죽음을 받아들이기로 결심하지요.

1999년 10월 4일, 여느 날처럼 아침에 눈을 뜬 그는 아내와 아침 식사를 마친 후 함께 산책을 다녀옵니다. 아나벨은 이때까지만 해도 뷔페가 평소와 같았다고 회고해요. 산책을 마친 후에 아나벨은 집으로, 뷔페는 작업실로 향하죠. 이게 두 사람이 함께한 마지막이었습니다. 나중에야 그날 그가 평소와 달랐던 한 가지가 밝혀졌는데, 뷔페는 생의 마지막 날 작업실에 들어가기 전, 집 근처 마리아상 앞에 장미 한 송이를 올려둡니다.

71세의 나이로 스스로 생을 마감한 뷔페의 장례식은 고인이 생전에 바랐던 대로 몽마르트 언덕에 있는 생 피에르 교회에서 진행되었습니다. 깊은 슬픔에 잠긴 아나벨은 장례식이 끝나기 직전에 그 자리에서 도망쳤는데, 훗날 이런 말을 남겼지요.

"뷔페는 누군가에게 부담이 되는 것을 싫어했어요. 그래서 스스로 생을 마감했겠죠. 그의 결정에 대해 나는 아무 말도 할 수 없어요. 다만, 50년에 걸쳐 일군 화가로서의 위업을 모든 사람들이 인정해주기만을 바랄 뿐입니다. 그의 작품들은 때때로 세간의 혹평을 받았지만 그럴 때마다 뷔페는 악평 덕분에 더 분발하게 되었다고 말했어요. 그는 숨을 거두는 순간까지도 그림에 자신의 열정을 모두 바쳤습니다. 그림은 그의 전부였고 나는 그의 모든 작품을 사랑합니다. 그와

나눈 41년간의 사랑은 지금도 사라지지 않았어요. 그가 남긴 작품들과 그와 나눈 추억이 그것을 증명합니다."

작업실에서 비닐봉지를 머리에 뒤집어쓰고 생을 마감한 그를 처음으로 발견한 아나벨은 뷔페가 편안하게 미소 짓고 있었다고 증언했습니다.

뷔페가 그로록 두려워했던 21세기가 된 지도 20년이 훌쩍 지났네요. 추상과 구상 중 무엇이 더 위대한지를 따지는 일이 더는 중요하지 않은 시대가 되었습니다. 앤디 워홀이나 데미언 허스트 같은 작가들이 위대한 예술가로 인정받으면서 뷔페의 작품이 상업적이었다는 주장 또한 설득력을 잃게 되었죠. 뷔페는 21세기를 두려워했지만, 오히려 지금 시대는 그의 인생과 작품 전체를 재평가하고 있습니다. 그를 철저히 외면했던 프랑스에서 열린 회고전이 이를 증명하죠. 아나벨의 진심 어린 바람이 21세기가 되어서야 비로소 이루어지고 있는 듯합니다.

인간의 본성을 꿰뚫어본
비운의 천재 나르시시스트

에곤 실레

1890~1918

Egon Schiele

"예술가를 억압하는 것은 범죄다.
태어나는 생명을 죽이는 것과 같다."

여러분은 어떤 그림을 보고 충격에 휩싸였던 경험이 있나요? 적어도 이 책을 읽고 계신 분들이라면 한번쯤은 이런 경험을 해보셨을 것 같은데요.

20세기 초 오스트리아 빈 전체에 이러한 충격을 준 화가가 있답니다. 바로 이 장에서 소개할 에곤 실레예요. 그는 특히 누드화로 사람들의 발걸음을 멈추게 했습니다. 누드화라면 대부분의 화가들이 예전부터 그려온 주제인데, 대체 어떻게 그렸기에 빈 전체에 충격을 준 것일까요? 당시 화가들이 대체로 육체의 아름다움을 표현하는 데 집중했다면, 에곤 실레는 신체를 미화하지 않았다는 데 가장 큰 차이가 있습니다. 미화는커녕 마치 멍이 든 것처럼 피부 전체가 울긋불긋하고 몸은 기형적으로 꼬여 있어서 보는 것조차 고통스러운 작품들도 있지요. 대중이 구스타프 클림트의 화려하고 장식적인 작품에 열광하던 시기였기에 실레가 선보인 독특한 분위기는 더욱 낯설게 느껴졌을 거예요.

그는 사람들이 자신의 작품을 어떻게 바라보는지 크게 개의치 않았습니다. 지독한 나르시시스트였거든요. 자신의 작품이 탁월하다는 것을 의심하지 않았고, 카메라 앞에서 포즈 취하기를 좋아하는 사람이었죠. 그래서 무명 시절엔 작품이 팔리지 않아도 항상 비싼 값에 그림을 내놓곤 했습니다. 그는 지인에게 보내는 편지에 이렇게 적기도 했어요. '내가 너무 앞서가서 내 작품을 보는 사람들은 공포에 사로잡힐 겁니다.'

그의 자부심이 얼마나 대단했을지 느껴지시나요? 그런데 그가 자신의 작품을 세상에 선보일 수 있었던 기간은 그리 길지 않았습니다. 겨우 스물여덟 살에 요절했기 때문이죠. 나르시시즘에 빠져 있었던 것이나 그림에 대한 자부심으로 봐서는 인생을 무척 사랑했을 것 같은 사람이 대체 왜 이렇게 빨리 세상에 작별을 고했을까요? 지금부터 20세기 유럽 문화예술의 성지 중 한 곳이었던 오스트리아로 떠나보겠습니다.

일곱 살에 드러난 천재의 재능

에곤 실레는 1890년 6월 12일, 오스트리아 남부의 작은 도시 툴른Tulln에서 태어났습니다. 그의 집안은 대대로 '철도인'이었어요. 할아버지는 철도 기술자였고 아버지는 철도청 소속 역장이었는데 덕분에 그는 중산층 가정에서 부족함 없이 자랄 수 있었습니다. 실레는 아버지를 좋아했고 존경했습니다. 어린 시절이 자신의 생애에서 가

장 행복했던 때라고 했을 정도로 그는 평화로운 유년기를 보냈지요.

그는 연필을 잡을 나이가 되면서부터 창밖으로 보이는 풍경을 종이에 담기 시작합니다. 집이 역 앞에 있다 보니 자주 기차를 그리며 시간을 보냈는데, 실제로도 기차를 좋아했다고 해요. 그의 친구들에 의하면 어린 실레는 기차 성대모사를 잘했고 기차 장난감을 갖고 노는 것도 좋아했다고 합니다. 요즘 표현으로 하면 기차 덕후였던 거죠.

아래 그림은 실레가 일곱 살 때 그린 기차입니다. 놀랍지 않나요? 기차의 구조를 파악하고 디테일한 부분까지 그렸습니다. 고작 일곱 살짜리가요! 이 그림만 봐도 실레가 대단한 재능을 가지고 있었다는 걸 알 수 있습니다. 학교에 다닐 때도 많은 선생님들이 그의 드로잉 실력에 놀라곤 했대요.

일곱 살 실레의 드로잉

실레는 공부에는 영 관심이 없었던 것 같습니다. 성격까지 내성적이어서 혼자 그림을 그리는 시간이 많았죠. 때로는 너무 그림에만 몰두하는 아들이 걱정됐던 아버지가 홧김에 스케치북을 찢어버리기도 했지만 대체로는 평화로운 어린 시절을 보냈습니다. 부모님과 누나 멜라니에 네 살 어린 여동생 게르티까지, 행복하게 살던 다섯 가족은 가장인 아버지의 건강에 문제가 생기면서 흔들리기 시작합니다.

당시 빈에는 암암리에 문란한 성 생활을 즐기는 사람들이 많았다고 해요. 실레의 아버지도 그런 사람 중 한 명이었고, 매독에 걸려 건강이 눈에 띄게 나빠졌죠. 병이 깊어질수록 아버지는 난폭하고 신경질적으로 변해갔습니다. 직장에서까지 잘리자 가계는 계속해서 어려워집니다.

더 안타까운 것은 이 병이 정신적인 문제까지 일으켰다는 것입니다. 아버지는 자주 발작을 일으켰고, 온전치 못한 정신으로 그나마 남아 있던 주식과 채권을 모두 불태워버리기까지 했습니다. 아버지는 결국 그가 열다섯 살이던 1905년 세상을 떠났죠.

아버지의 부재는 실레에게 슬픔과 그리움이라는 감정을 알려주는 동시에 성性에 대한 트라우마를 안겨주는 계기가 됐습니다. 실레는 성병으로 괴로워하던 아버지에게서 인간의 본성, 인간 안에 내재돼 있는 근본적인 고통을 봤거든요. 그때부터 그는 성에 집착하는 모습을 보이기 시작합니다. '성욕 역시 인간의 본능인데 왜 유독 그것만 금기시하고 숨겨야 하지?'라고 생각했던 거죠.

사실 그가 성에 보였던 다소 개방적인 태도는 아버지가 돌아가시

기 이전부터 드러냈던 것이기도 합니다. 그는 어린 시절부터 자신이 특별히 아끼던 여동생 게르티의 누드화를 그렸거든요. 그것이 문제가 될 것이라고는 전혀 생각하지 않고요. 실레에게는 우리가 가진 보편적인 도덕관념이 없었던 것입니다. 그러니 성에 대한 이런 접근이 그에게는 자연스러운 일이었을 거예요. 실제로 실레는 사회적으로 터부시되던 성욕을 있는 그대로 표현하는 게 왜 문제인지 꾸준히 의문을 제기하면서 평생 아버지를 그리워했습니다. 그런데 어머니는 평생 미워했다고 해요. 아버지가 돌아가셨을 때 크게 슬퍼하지 않았다는 이유로요.

아버지가 돌아가시자 부유한 큰아버지인 레오폴트 치하첵이 실레와 게르티의 후견인이 되어줍니다. 그런데 백부는 실레의 그림을 좋아했지만 예술가가 되는 것은 허락하지 않았어요. 학교 성적을 중요하게 생각하는 사람이었거든요. 그렇지만 실레는 어렸을 때부터 자신의 재능을 믿었습니다. 이미 그림을 그리기 시작한 초창기부터 모든 작품에 사인을 해둘 정도였죠. 실레는 자신의 믿음을 꺾지 않았고 결국은 실력을 인정받아 우수한 성적으로 빈 미술 아카데미에 입학합니다.

아카데미 대신 선택한 빈 분리파

'빈 미술 아카데미'라는 이름을 들으면 여러분은 어떤 이미지가 그려지나요? 이곳은 수도인 빈이 명칭으로 들어가 있는 만큼 전통과

권위가 있는 교육기관입니다. 실레는 처음엔 그림을 본격적으로 배울 수 있게 됐다는 사실만으로도 행복해했지만 막상 입학하고 보니 보수적이고 답답한 학교 분위기에 실망을 느꼈다고 해요. 심지어 그의 지도교수인 크리스티안 그리펜케를Christian Griepenkerl은 예술의 진보적 흐름을 반대하며 단순 반복 훈련을 중시하는 사람이었습니다. 그의 수업에서는 석고상 그리기를 마치고 인체 해부학, 기초 드로잉 등을 순차적으로 배운 뒤에야 실제 모델을 대상으로 그림을 그릴 수 있었어요. 또 실레가 원했던 것은 색채 표현이었는데 저학년에게 유화 물감을 사용하게 한다는 건 그리펜케를에게 상상도 할 수 없는 일이었죠. 어느 정도로 보수적인 곳이었는지 짐작이 가시나요?

이런 지루한 과정을 참을 수 없었던 실레는 잦은 결석으로 불만을 제기하며 반항했고, 교수는 그가 못마땅했습니다. "어디 가서 나한테 배웠다는 말은 하지 마라!", "사탄이 너를 우리 반에 토해놨어!" 같은 말까지 했을 정도로 그를 탐탁지 않게 여겼죠. 하지만 실레는 보통 사람 같았으면 상처를 받았을 법한 이런 말에 크게 개의치 않았습니다. 대신 자신이 추구하는 예술이 있는 곳을 스스로 찾아 나섰죠. 그렇게 발길이 닿은 곳이 '빈 분리파'였습니다. 그 이름도 유명한 구스타프 클림트가 초대 회장을 맡아 전통에 반대하며 새롭고 자유로운 예술을 추구하는 집단이었죠.

당시 실레에게 클림트는 우상과 같았습니다. 그는 클림트를 만나기 위해 빈 분리파 건물 주변을 계속 얼쩡거렸죠. 아이러니하게도 빈 미술 아카데미 건물과 빈 분리파의 건물은 마치 서로 대립하는 관

구스타프 클림트와
에곤 실레

계를 형상화하듯 마주보고 있었거든요.

그런데 곧 아카데미에는 분리파 예술가들과는 만나지도 말라는 교수들의 불호령이 떨어집니다. 이 지시에 실레는 어떻게 했을까요? 그는 뜻을 같이하는 몇몇 친구들과 학교를 뛰쳐나옵니다. 3년을 버틴 끝에 결국 자유를 찾아 떠나기로 한 거죠. 학교를 그만뒀다는 말을 들은 큰아버지는 경제적 지원을 끊어버리지만, 전화위복이라고 했던가요? 형편은 어려워졌지만 대신 우상과의 역사적인 만남이 그를 기다리고 있었습니다.

1907년, 실레는 마침내 정신적 지주로 여겼던 멘토 클림트를 만나게 됩니다. 당돌한 그는 클림트를 만나자마자 자신의 그림을 보여주며 스승이 되어달라고 부탁했어요. 클림트는 실레의 그림을 극찬했고 자신의 드로잉 몇 점과 클림트의 그림 한 장을 바꾸자는 제안에

이렇게 말했습니다. "왜 내 그림과 바꾸려고 하지? 자네가 나보다 잘 그리는데!" 클림트는 이미 자신보다 뛰어난 사람의 스승이 될 수는 없으니 친구로 지내자고 제안합니다. 실레의 나이 열일곱, 클림트의 나이 마흔다섯 살 때의 일이었습니다. 실레도 대단하지만 클림트의 대인배적 면모가 느껴지는 대목이죠.

이 두 천재의 만남은 빈 미술계에 또 다른 혁신을 예고하는 것이나 마찬가지였어요. 이후 클림트는 실레의 예술을 지지하며 예술가 친구들은 물론 후원자들까지 소개해주거든요. 두 사람은 공교롭게도 같은 해에 클림트가 세상을 떠날 때까지 우정을 이어갑니다.

볼품없고 흉측한 누드화의 등장

클림트의 영향을 받은 실레는 머지않아 자신만의 독특한 화풍, 독자적인 예술을 발견합니다. 바로 자신의 몸, 그리고 인간의 맨몸이에요. 그런데 애석하게도 실레의 누드화는 당시 엄청난 비난을 받습니다. 미술계에서 누드화는 전통적이고 보편적인 것이었지만, 실레의 누드화는 대중들이 원하는 방식이 아니었거든요. 당시 사람들은 희고 맑은 피부에 8등신의 신체 비율을 가진 아름답고 이상적인 누드화를 원했습니다. 누가 봐도 '여신'을 떠올릴 수 있는 그림이요. 그런데 실레의 누드화는 완전히 달랐습니다. 볼품없고 흉측했죠.

어느 날, 거울 앞에 서 있던 실레는 자신의 맨몸을 새삼스러운 시선으로 해부해봅니다. '인간의 벌거벗은 신체'라는 그만의 독특한 주

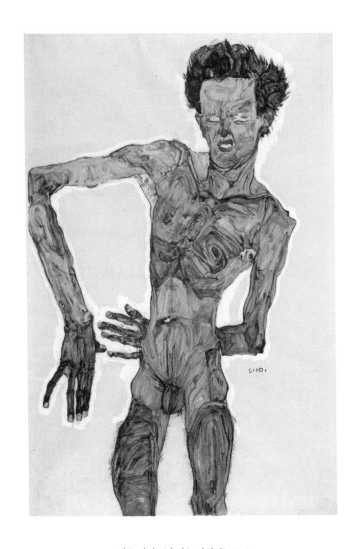

에곤 실레, 〈서 있는 자화상〉, 1910

제를 발견한 순간이었죠. 출발이 자신의 몸이었다는 점에서 나르시시스트적인 면모가 돋보이면서도 여느 나르시시스트들과 달리 자신을 미화하지 않고 오히려 더 추하게 표현했다는 게 특이하네요.

보다시피 실레의 누드화에서는 고전적인 포즈나 이상적인 몸을 찾아볼 수 없습니다. 살은 거의 없고 비쩍 말라 있는데, 대체로 정적인 느낌을 주는 기존의 자화상들과 달리 그의 작품 속 신체는 일그러지고 비틀리고 일부는 잘려 있기까지 해요. 피부색은 마치 멍이 든 것처럼 얼룩덜룩하고요. 확실히 우리가 주로 접해왔던 작품들과는 거리가 멀죠?

육체를 이런 식으로 추하고 추상적으로 그린 그림에 당시 미술계는 큰 충격에 빠집니다. 어떤 화가도 신체를 이런 식으로 그릴 수 있을 거라고는 상상도 하지 못했던 때였거든요.

또 하나의 특징은 선이 굉장히 두드러진다는 거예요. 실레의 작품은 선만 봐도 그의 그림이라는 것을 구분할 수 있을 정도로 독특하고 매력적인 특징을 갖고 있습니다. 독보적인 개성을 나타내는 능력 많은 예술가들이 부러워하는 부분이기도 하죠. 특히 이 작품에서 두드러지는 붉은 선들은 핏줄처럼 보이기까지 합니다. 실레는 그림이 대상의 본질을 보여줘야 한다고 생각했기에 포장하지 않고 있는 그대로 드러내고 해체함으로써 '나'라는 본질에 다가가고자 했습니다. 병약하고 창백해 보이는 그림 속 그의 신체는 약간의 가식도 없는 실레의 진짜 모습이었던 거예요.

하지만 대중은 그의 그림을 이해하지 못했습니다. 심지어 그의 그

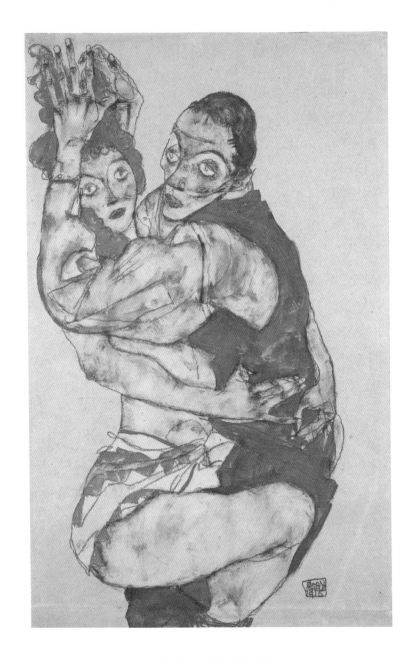

에곤 실레, 〈사랑의 행위〉, 1915

림을 두고 작품이 아닌 포르노라고 비난하기까지 했습니다. 그러나 실레는 개의치 않고 자신의 예술 세계를 더 공고히 다집니다. 〈사랑의 행위〉는 더 노골적으로 성행위를 드러내 대중을 다시 한 번 충격에 빠뜨렸습니다.

　누가 봐도 남녀가 사랑을 나누고 있는 그림이라는 것을 알 수 있습니다. 그런데 표정에서는 서로를 향한 애정이 드러나지 않아요. 오히려 공허해 보이기까지 하죠. 실레가 집중했던 것은 그들의 신체입니다. 그저 행위 자체에만 관심을 가졌던 거예요. 이것은 어린 시절 성병으로 아버지를 잃은 영향이기도 했는데, 아버지의 죽음이 어린 그에게 강렬하게 각인되면서 성인이 된 이후에도 성과 죽음에 대해 끊임없이 고민하는 계기로 작용했죠. 이 외에도 본인의 의도성 여부를 떠나 실레의 작품은 빈이라는 도시의 이중성, 즉 스스로를 신사로 포장하면서 뒤에서는 문란한 생활을 하는 사람들의 위선을 고발하는 역할도 하게 되었습니다.

　당시 빈은 유럽에서 네 번째로 큰 도시였어요. 20세기 전후로 산업화의 물결을 타면서 압축 성장을 한 결과였죠. 경제는 엄청나게 발전했지만 그만큼 사회 양극화가 심해졌고, 중산층이 사라지면서 하층민들은 나날이 가난해졌습니다. 상류층 사람들은 겉으로는 신사인 척했지만 들키지만 않으면 된다는 생각으로 모든 비도덕적 행위를 공공연하게 일삼았어요. 첩을 두는 것은 당연했고, 미성년자와의 매춘도 서슴지 않았죠.

　실레는 그들의 위선적인 세계를 파격적인 표현으로 고발하고자

했던 것입니다. 그러니 대중이 그의 그림을 불편해한 것은 당연한 결과였겠죠. 빈 미술계가 그를 향해 쏟아 부었던 비난에는 낯선 표현법에 대한 경계심뿐 아니라 자신들의 이중성을 들킨 데 대한 당황스러움이 담겨 있었다고도 할 수 있겠네요.

문제적 예술가라는 낙인

그러던 어느 날, 문제적 작품으로 날 선 말들에 시달리던 실레에게 구원의 손길이 찾아옵니다. 클림트가 자신의 모델이었던 발리 노이칠Valerie Neuzil을 소개해주거든요. 스물한 살이었던 실레와 열일곱 살이었던 발리는 만나자마자 서로 불꽃이 튀어 동거를 시작합니다. 당시 발리를 그린 초상화에는 그녀를 바라보는 실레의 애정 어린 시선이 담뿍 담겨 있지요.

〈발리의 초상〉은 실레의 그림 중에서도 굉장히 독특한 분위기를 보여줍니다. 그의 특징인 우울과 비극, 뒤틀림이 전혀 드러나지 않죠. 괴기스러운 누드도 에로틱한 그림도 아니고요. 그림 속 발리는 맑고 푸른 눈으로 그림 밖의 대상을 바라보고 있는데 그 눈동자가 상냥하게 느껴지기까지 합니다. 이것이 바로 발리를 향한 실레의 마음이었어요.

특히 이 초상화는 〈꽈리열매가 있는 자화상〉과 세트로 언급되기도 합니다. 마치 두 사람이 커플이라는 것을 표현하는 그림 같지 않나요? 발리는 실레와 4년간 동거하며 누드화의 모델이자 헌신적인

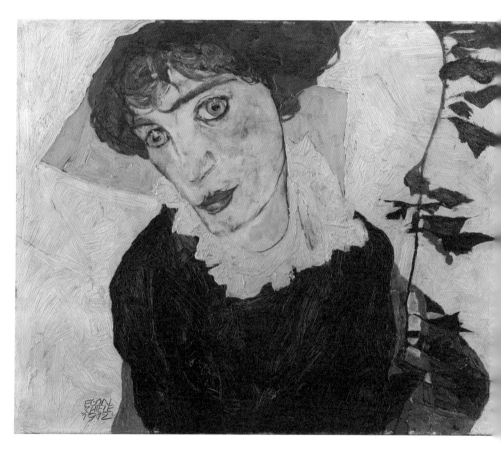

에곤 실레, 〈발리의 초상〉, 1912

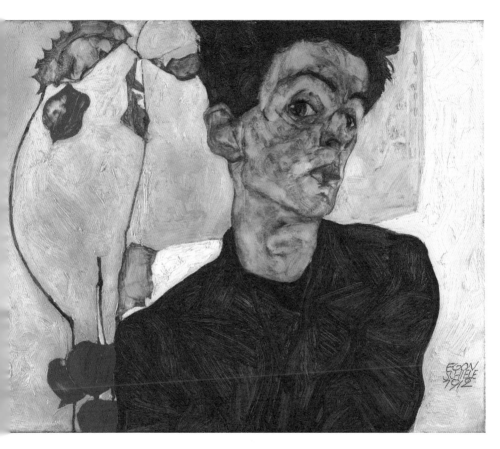

에곤 실레, 〈꽈리열매가 있는 자화상〉, 1912

연인이 되어줍니다. 〈추기경과 수녀〉, 〈슬퍼하는 여인〉을 비롯한 이 시기의 많은 그림이 발리를 모델로 그린 것들입니다.

그런데 발리와 클림트의 지원 속에서 열심히 작품 활동을 이어나 갔음에도 그의 작품을 향한 대중의 태도는 쉽사리 바뀌지 않았어요. 몇몇 눈 밝은 후원자들만이 그의 진가를 알아볼 뿐이었죠. 자기애가 넘치고 자신의 작품에 자부심이 있는 실레였지만 수년간 지속되는 비난과 외면에는 지칠 수밖에 없었습니다. 그래서 그는 발리와 함께 빈을 떠나 어머니의 고향인 크루마우Krumau로 향합니다. 지금은 체스 키크룸로프Cesky Krumlov라고 불리는 체코의 한 도시예요.

작은 도시인 크루마우의 평화로운 풍경은 실레의 마음을 사로잡 았습니다. 그런데 조용한 마을에 반한 실레와 달리 그곳 사람들은 두 사람의 등장을 곱지 않은 시선으로 바라봤습니다. 혼전 동거를 하는 커플이라는 게 불편했거든요. 심지어 그들이 작업실에서 아이 들의 누드화를 그린다는 소문이 나면서 마을 사람들의 불만은 극에 달했고 두 사람은 크루마우를 떠날 수밖에 없었습니다. 하지만 다시 빈으로 돌아가고 싶지는 않았어요.

그래서 둘은 빈에서 서쪽으로 떨어져 있는 시골 마을 노이렌바흐 Neulengbach에 정착합니다. 그곳에서 그는 잠시 마음의 안정을 찾고 이 전에 그리던 그림들이 아닌 풍경화를 그리기 시작해요.

〈가을 해와 나무들〉을 보고 느끼셨나요? 실레는 풍경화도 일반적 으로 그리지 않았습니다. 풍경을 단순히 눈에 보이는 대로 그리는 것이 아니라 자신이 그 풍경을 보면서 느끼는 감정을 실었죠. 그림

에곤 실레, 〈가을 해와 나무들〉, 1912

에서 황량하고 쓸쓸한 그의 마음이 느껴지는 듯합니다.

또 한 가지 독특한 점은 풍경 역시 그가 이전에 그렸던 왜곡된 인체의 형상을 닮았다는 점입니다. 여느 풍경화와 달리 어디에서도 자연의 아름다움과 풍성함을 찾아볼 수 없었죠. 그림 중앙에는 태양이 떠 있지만 해가 밝게 빛나는 모습은 잘 보이지 않습니다. 나무는 하나같이 가냘프고 연약해 보이고요. 심지어 자세히 보면 나무들은 버팀목에 의지해 간신히 생명을 유지하고 있어요. 마치 뼈만 남은 자화상과 비슷한 모습이지요.

이 그림에 대한 해석은 아주 다양한데, 어쩌면 삶이라는 게 고통스럽고 외로운 것이기에 힘든 시기를 견딜 수 있게 해주는 각자의 버팀목이 필요하다는 말을 하고 싶었던 것이 아닐까 싶습니다.

풍경화는 누드화 논란에 밀려 크게 화제가 되지 않았지만 그가 평생 그린 작품의 3분의 1을 차지할 정도로 즐겨 그리는 소재였어요. 하지만 노이렌바흐에서도 평화로운 시기는 길지 않았습니다. 마을 사람들의 시선을 신경 쓰지 않고 조용히 살고 싶었던 실레의 바람과 달리 시골에 젊고 잘생긴 예술가가 나타나 그림을 그린다는 소문은 삽시간에 마을 전체로 퍼졌습니다. 어른들은 이방인의 등장이 달갑지 않았지만 어린아이들은 두 사람이 신기했는지 자주 발리와 실레의 집을 찾았는데, 그러다 보니 또다시 실레가 어린 소녀들을 모델로 누드화를 그린다는 소문이 퍼집니다.

소문이란 늘 그렇듯 이 이야기도 사람들의 입을 거칠수록 살이 더해지고 그는 어느새 어린 소녀들을 유괴해 옷을 벗겨 그림을 그리고

에곤 실레, 〈미결수의 자화상〉, 1912

문란한 관계까지 가진 사람이 돼 있었습니다.

결국 주민들의 신고로 경찰이 집에 들이닥쳤고, 포르노라며 비난받던 선정적인 그림이 100여 점 넘게 발견되면서 실레는 그 자리에서 체포됩니다. 그는 21일 동안 유치장에 구류돼 있었고 3일의 징역형과 문제가 된 작품 중 한 점을 사람들이 보는 앞에서 불태우라는 판결을 받죠. 다행히 아이들을 유괴했다는 죄목에서는 무죄 판결을 받지만 만약 그 부분까지 유죄가 인정됐다면 당시 법에 따라 20년 이상 감옥살이를 해야 했을 것입니다. 실레의 입장에서는 억울하게 체포되면서 그 자체만으로도 정신이 흔들렸을 것 같은데, 그림 때문에 구금됐으면서도 유치장 안에서까지 붓을 놓지 않아요.

이때 그린 〈미결수의 자화상〉에서는 고통과 우울감이 강하게 묻어납니다. 일그러진 얼굴과 고통스럽게 몸을 꼬는 자세가 인상적인데, 오른쪽 위를 보면 이런 글이 쓰여 있습니다. '나는 예술을 위해, 그리고 내 연인을 위해 참고 기다릴 수 있다!'

참고로 이 사건에 대해서는 오늘날까지도 의견이 분분하답니다. 당시 사회의 정서를 생각하면 사람들을 안심시키는 현명한 판단이었다는 의견이 있는가 하면, 예술에 대한 모욕이었다는 입장도 있지요. 이쯤에서 책을 잠시 덮고 예술과 외설, 예술과 도덕성의 기준에 대해 자신만의 견해를 고민해보는 것도 좋겠네요.

세상은 마지막까지 그에게 잔인했지만

이 사건 이후 실레는 이전보다도 더 많은 예술가와 비평가들 사이에서 논란의 중심이 됩니다. 그런데 아이러니한 것은 이때를 기점으로 그에 대한 평가가 180도 달라졌다는 점이에요. 그는 '예술을 이해하지 못하는 사람들에게 희생당한 예술가, 오해받는 천재 화가, 박해받는 예술의 순교자'라 불리며 유명세를 타기 시작합니다. 같은 작품인데 갑자기 태도가 달라지는 게 좀 아이러니하죠?

20여 일 만에 집으로 돌아온 실레는 이전과는 조금 다른 사람이 되어 있었습니다. 유치장에서 그린 그림에 이런 시련쯤은 견딜 수 있다는 의지의 표현을 적어넣기도 했지만 사실 그는 많이 지쳐 있었습니다. 사회적 반항아의 삶을 사는 데 신물이 났는지 그 후로 아이들의 누드화도 거의 그리지 않았고요.

그는 이제 사람들의 시선을 피해 떠돌아다니는 삶을 청산하고 싶었습니다. 그 방법으로 생각해낸 것이 중산층 여성과의 결혼이었어요. 그래서 그는 자신에게 헌신했던 발리에게 매정하게 이별을 고합니다. 스스로 내린 결정이면서도 마음이 아팠던지 실레는 이별을 선언한 후의 슬픔을 그림으로 그립니다. 그 작품이 바로 오늘날 그의 대작으로 손꼽히는 〈죽음과 여인〉이지요.

그림 속의 남성은 실레, 여성은 발리를 의미합니다. 복잡한 배경 속에서 남녀가 서로를 끌어안고 있지만 연인 간의 사랑스러운 포옹이라고 보기는 어려운 모습이네요. 여자는 말라비틀어진 팔로 남자

에곤 실레, 〈죽음과 여인〉, 1915

에게 애절하게 매달려 있고 남자는 초점 없는 눈으로 여자의 머리에 손을 대고 있을 뿐입니다. 사랑하는 실레를 붙잡으려는 발리와 현실적인 문제로 헤어지고자 하는 실레의 공허한 모습을 표현한 것 같죠?

이 작품의 제목에 '죽음'이 들어간 것은 실레가 이별을 대하는 태도와 관련되어 있습니다. 그에게도 이별은 쉽지 않은, 죽음과 같은 일이었던 거예요. 두 사람의 미련 가득한 이별보다도 더 안타까운 것은 헤어진 이후인데, 발리는 홀로 남겨진 상처를 극복하려고 적십자 종군 간호병이 되기로 선택합니다. 하지만 전쟁터로 간 그녀는 성홍열에 걸려 곧 세상을 떠나죠.

실레는 중산층 가정의 매력적인 여성 에디트 하름스_{Edith Harms}를 만납니다. 그녀의 외모에 반한 것도 있겠지만 사실은 기회를 잡아 안정된 삶을 살고 싶다는 바람이 더 크게 작용했을 거예요. 그에게 헌신했던 발리와 달리 에디트는 자기표현이 확실한 사람이었습니다. 그녀는 실레의 여자관계를 제대로 정리하게 했고, 그를 반대하는 부모를 끝까지 설득해 결혼을 성사시켰습니다. 덕분에 그림을 그리기 시작한 순간부터 한 번도 순탄하게 살아본 적이 없었던 실레는 드디어 평범한 삶을 누리게 돼요.

그런데 결혼한 지 나흘 만에 실레는 강제 징집 대상이 됩니다. 에디트는 그의 근무 지역으로 이사까지 하며 실레를 챙겼고, 군대에 발이 묶여 어찌할 수 없는 상황이었던 실레는 에디트에게 많이 의존하고요. 이 시기에 그린 〈앉아 있는 한 쌍의 남녀〉에는 에디트를 향한 의존성과, 전시 상황인데도 이전보다 평안을 느끼는 그의 심리가 잘 드러나 있습니다.

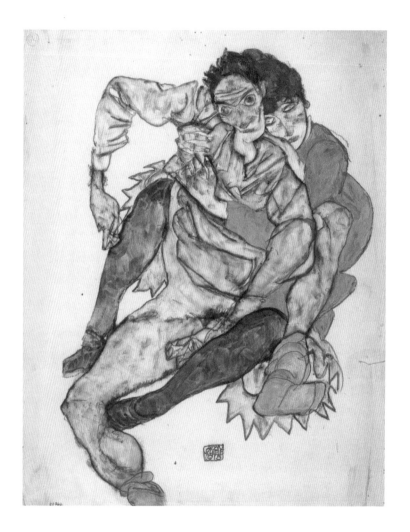

에곤 실레, 〈앉아 있는 한 쌍의 님녀〉, 1915

〈앉아 있는 한 쌍의 남녀〉에서 남성은 당연히 실레입니다. 그런데 마치 힘이 다 빠져서 본인 힘으로는 움직일 수조차 없는 것처럼 보여요. 꼭 인형 같죠. 그런 실레를 에디트가 뒤에서 온몸으로 포옹해주고 있습니다. 실레를 완전히 소유한 것처럼 보이기도 하네요.

이 그림에서 또 한 가지 눈여겨볼 점은 그가 그리는 인물들이 더는 삐쩍 말라 있지 않다는 것입니다. 결혼 후 안정을 찾은 실레가 그리는 인물들은 이전과 달리 살이 붙어 있어요. 또한 그는 더 이상 사람들을 동요하게 만들거나 성적으로 자극하는 그림을 그리지 않습니다. 평범해지려고 했죠. 그의 삶이 평온해지면서 더 이상 논란을 일으키지 않을, 호불호가 갈리지 않을 그림을 그리니 작가로서도 더욱 인정받게 됩니다.

마침내 1918년, 빈 분리파 전시에서 그의 그림은 메인 공간을 차지합니다. 전시장에 걸렸던 그림 대부분이 팔린, 그의 인생에서 최초이자 최고의 전시였지요.

하지만 불행은 이제 막 안정과 행복을 만끽하려는 실레를 그냥 두지 않습니다. 당시 유럽 전역에 퍼진 스페인 독감은 엄청난 속도로 유행하면서 제1차 세계대전의 희생자 수보다 더 많은 사람들의 생명을 앗아갔는데, 실레의 가족도 예외가 아니었던 거예요. 임신 6개월째에 접어든 에디트가 스페인 독감에 걸려 세상을 떠나자, 아버지에 이어 또다시 가족의 죽음을 목격한 실레는 모든 약속을 취소하고 집 안에 틀어박혀 음식까지 가려 먹었지만 그 역시 스페인 독감에 걸리고 맙니다. 결국 에디트가 떠난 지 고작 3일 뒤, 실레도 같은 병으로

에곤 실레, 〈가족〉, 1918

눈을 감습니다. 의사가 사망을 선고했을 때 그의 나이는 고작 스물여덟이었어요.

실레의 마지막에 그린 〈가족〉은 그가 생전에 그린 그림을 통틀어 가장 평온해 보이는 작품입니다. 맨 뒤에서 가족을 안고 있는 실레는 자신감이 넘치는 자세를 하고 있네요. 심장에 손을 얹고 가정의 평화를 맹세하고 있죠. 아이는 해맑은 얼굴로 엄마 다리 사이에서 얼굴을 내밀고 있고 엄마 역시 평온한 얼굴로 앉아 있습니다.

세 사람의 안정적이고 평화로운 구조는 실레가 꿈꿨던 가족의 모습이기도 합니다. 그림을 그릴 당시, 실레는 에디트가 임신한 사실을 몰랐다고 해요. 그래서 처음에는 아이가 있던 자리에 꽃다발을 그렸다가 임신 사실을 안 후에 아이를 덧그렸는데, 어쩌면 화목한 가정을 이룰 꿈에 젖어 이 그림을 그릴 때까지만 해도 실레는 자신에게 닥쳐오는 불행의 그림자를 감지하지 못한 게 아닐까 싶어요. 이 그림이 이루어질 수 없는 꿈이라는 사실도요.

예술가들이 인생에서 느끼는 행복은 항상 너무도 짧은 것 같습니다. 실레가 세상을 떠나기 얼마 전까지만 해도 그의 작품들은 언제나 논란의 중심에 서 있었습니다. 사람들은 자신들의 위선을 감추기 위해 더욱 목소리를 높여 그의 작품을 비난했죠. 외설적으로 보이는 직설적인 표현법은 그를 비난하고 싶어 하는 사람들에게 늘 좋은 먹잇감이 되었습니다. 연이은 고통에 문제가 될 법한 그림을 피하려는 모습을 보이기도 했지만 감옥에서 몸과 마음이 모두 지쳐버리기 전

까지 실레는 어떻게든 자신의 예술 세계를 지키기 위해 고군분투했습니다.

그를 평생 지독하게 따라다닌 '예술이냐 외설이냐'라는 논쟁에 대해 여러분은 어떤 의견을 갖고 있나요? 예술가의 자유는 어디까지 허락될 수 있을까요? 답이 없는 주제이지만, 실레가 생전에 했던 말에 기반해서 이 문제를 고민해봐도 좋겠다는 생각입니다.

"예술가를 억압하는 것은 범죄다. 이러한 행위는 태어나는 생명을 죽이는 것과 같다."

내가
사랑한
화가들

1판 1쇄 발행 2021년 4월 25일
2판 1쇄 발행 2024년 11월 11일

지은이 정우철
발행인 오영진 김진갑
발행처 나무의철학

기획편집 박수진 유인경 박민희 박은화
디자인 안윤민 김현주 강재준
마케팅 박시현 박준서 김예은 김수연
경영지원 이혜선

출판등록 2006년 1월 11일 제313-2006-15호
주소 서울시 마포구 월드컵북로5가길 12 서교빌딩 2층
원고 투고 및 독자 문의 midnightbookstore@naver.com
전화 02-332-3310 **팩스** 02-332-7741
블로그 blog.naver.com/midnightbookstore
페이스북 www.facebook.com/tornadobook

ISBN 979-11-5851-213-2 (03600)